수집의 세계

어느 미술품 컬렉터의 기록

문웅 지음

수집의 세계

collection

교보문고

한 명의 진정한 독자를 위해서라도

몇 해 전에 내 책의 독자라면서 어떤 분이 찾아왔었습니다. 변호사인 그는 저자와 대화를 나누고 싶다고 찾아온 이유를 밝혔습니다. 그 책이 절판된 지가 오래인데 어디서 구했느냐고 물었더니, 주저하다가 헌책방에서 구했는데 사실 저자가 선물한 것으로 붓으로 '○○○ 선생 혜존'이라고 써놓은 책이라는 것입니다. 그 순간 내 머리를 때리는 듯한 충격이 전해졌습니다. 자랑스러울 만치 잘 쓴 책이 아니기에 가까운 분들에게만 증정본으로 드렸는데, 그런 책을 헌책방에서 구했다는 것입니다.

'책을 선물 받은 사람이 내 책을 한 줄이라도 읽기나 했을까? 사인까지 해준 책이 돌고 돌아 헌책방까지 흘러들었단 말인가?'

마침 그 무렵 책을 준비하느라 쓴 원고를 탈고하기 직전이었는데,

갑자기 절필하고 싶은 기분까지 들었습니다. 그런 내 기분을 아는지 모르는지, 그날 처음 만난 그 독자는 마침 핸드폰으로 인터넷 검색을 하기 시작했습니다. 조금 지났을 때 그가 "교수님의 《미술품 컬렉션》 헌책 값이 정가의 4배나 되네요? 그렇게 좋은 책인가요?" 하고 되물었습니다.

오래전에 절판된 책을 아직도 찾아주고, 심지어 4배에 구매하는 독자가 있다는 말이 내 마음을 흔들리게 했습니다. 내 책을 필요로 해주는 사람이 있다면 단 한 사람의 독자를 위해서라도 책을 다시 써야겠다고 마음을 다잡았습니다. 전에 《오직 한 사람》이라는 산문집을 펴낸 적이 있었는데, 바로 그러한 한 명의 진정한 독자를 위해서라도 졸고拙稿를 마무리하고 싶었습니다.

내가 줄곧 미술품을 수집하는 것은, 그림을 사랑하는 개인적인 취미 때문이기도 하지만 인류의 유산인 미술품들을 한곳에 모아둠으로써 그 가치를 고이 보존하는 역할에 대한 사명감과도 연관이 있습니다. 물론 지금은 전국 각지에서 다양한 작품들을 수집하는 데 최선을 다하고 있습니다. 이렇게 내 수장고에 하나둘 모아가고 있지만, 나중은 아직 나도 모릅니다. 다만 "내가 죽거든 묻을 때 두 손을 관棺 밖에 내놓아 남들이 볼 수 있도록 하라"고 했다는 알렉산더 대왕의 유언을 언급하고 싶습니다. 천하를 정복했던 위대한 왕도 '갈 때는 빈손으로 간다'는 사실을 세상 사람들에게 보여주려고 했던 그의 깊은 뜻을 후대의 우리는 얼마나 제대로 알고 있을까요? 언젠가는 나 또한 어떤 결단을 내려야 할 때가 오겠지만, 지금은 그저 미술품을 모으고 후대에

남길 수 있도록 잘 보관하는 것이 사명이라 생각하고 있습니다.

책을 쓰고 나면, 언제나 마음 한쪽이 허전하고 아쉬움만 남습니다. 더 잘 썼어야 했는데 하는 후회가 바로 가슴을 아리게 합니다. 결국 다음 책만큼은 더 잘 써야지 하는 다짐을 위안 삼을 뿐입니다. 이 책이 미술품 수집에 대한 관심을 불러일으켜 우리 사회의 건전한 문화예술 풍토를 가꾸는 데 도움이 된다면 더할 나위가 없겠습니다. 책을 읽은 독자들께서 "돈이 아깝다"거나 "시간만 버렸다"고 할까 봐 그것이 가장 두렵습니다. 단 한 구절이라도 도움이 되고 깨달음을 얻었다는 분들께는 감사의 큰절을 올리고 싶습니다.

2021년 1월

예술경영학자가 본 '미술품 수집'

나는 예술경영학을 공부하는 사람입니다.

예술경영학은 예술인이 훌륭한 작품을 창출할 수 있도록 도와주고, 작품을 원활하게 공급함으로써 문화예술 향수자(문화 수용자)들의 정신세계 영역을 넓힐 수 있도록 도와주며, 문화 공급자나 수용자 모두가 만족할 수 있는 문화예술 풍토를 조성하는 역할을 합니다.

나는 그동안 미술품 수집가로서 예술에 대한 진정한 메세나의 의미를 생각해보는 시간을 가질 수 있었습니다. 문예부흥기인 르네상스 시대의 미술은 부富가 있는 곳에 함께 있었고, 부는 또한 권력과 짝짓고 있었으며, 부와 권력이 모이는 곳은 교회와 궁전이었습니다. 이곳에서 재력가는 그림을 통해 부를 과시하고, 권력자는 작품을 통해 그들의 힘을 선전했습니다.

당시의 화가들은 미술의 후원이라는 이름으로 재력가와 권력자의 도움을 받아 그들의 재능을 발휘했습니다. 그리고 역사는 흐르고 흘러 그 권력과 부는 사라졌지만 미술(예술)만이 남아, 후세의 우리를 행복하게 해주고 있습니다. 오늘날에도 예술이 탄생하는 경위는 형태만 다소 다를 뿐 과거와 같은 방식으로 이루어지고 있어, 우리 역시 후세에게 위대한 유산을 남겨줄 수 있을 것입니다.

미술품의 미의식과 창의력은 우리 인간의 정서를 풍요롭게 해주는 예술의 결정체이기에 나는 그 마력魔力에 빠지지 않을 수 없었습니다. 어떻게 미술과 인연을 맺었기에, 나는 50여 년 가까이 미술품을 아끼고 사랑해올 수 있었던가? 수집가로서 걸어온 이야기들을 남겨두고 싶었고, 예술을 사랑하는 이들이 갖추어야 할 기본인 미술에 관한 일반적인 지식을 나누고 싶었습니다. 그리고 예술경영학자로서 미술품을 바라보는 자세에 바탕을 두어, 앞으로의 미술과 작품의 흐름에 대한 견해를 함께 나누고자 이 글을 씁니다.

특히 미술품 수집 과정에서 수없이 겪어야 했던 시행착오와 실패했던 경험도 밝히고자 합니다. 나로서는 이런 일로 많은 돈을 날려버리기도 했지만, 그리고 나서야 이 분야에서 훨씬 똑똑해지고 현명해진다는 사실을 깨달을 수 있었습니다. 세상에 편하게 배울 수 있는 것은 아무것도 없지요. 우리는 크든 작든 늘 실수로부터 배워야 합니다. 실수에 대한 두려움은 또 다른 실수를 낳기도 하지만, 실수야말로 성공을 위한 척도가 되어줍니다. '가치란 잡는 것이 아니고 만드는 것'임을 터득하기까지 나 역시 오랜 시간이 필요했습니다. '실수나 실패가 없는

인생은 헛된 것이다'라는 말을 위안으로 삼습니다.

　예술을 사랑하고 향유하고자 하는 그 마음 하나로 살아오면서, 늘 마음속에서만 꿈틀거리는 생각을 글로 토해내고자 합니다. 독자가 읽지 못하고, 알지 못하고, 새기지 못하면, 미술품 수집에 관심을 가진 분들에게 조금이라도 도움을 주고자 하는 내 글이 무슨 소용이 있을까 고민되기도 합니다. 이 글에서 제대로 표출해내지 못하는 점이 있다면, 글쓰기에 대한 나의 부족이기 때문에 누구에게도 호소할 수 없다는 것을 절실히 느낍니다.

　진정으로 미술을 사랑하고, 가까이서 후원하고 즐기면서 예술품을 수집해온 사람으로 자부하는 나 자신이지만, 더 많은 수집가들이 나서서 내 능력이 미치지 못하는 부분을 채우고 잘못을 바로잡아 준다면, 내 부족함이 덮어지지 않을까 합니다. 이를 작가의 변으로 삼고자 합니다.

2007년 10월
인영헌에서 문웅

목차

제1장 | 수집이라는 운명을 만나다

제2장 | 그림은 어떻게 돈이 되는가

제3장 | 예술시장의 현재와 미래

제4장 | 예술경영학 측면에서 본 미술

제5장 | 수집가로 사는 법

수집이라는 운명을 만나다

인생을 예술처럼

　인생이 아무리 바쁘더라도 우리에게는 쉼표가 필요하고, 격무에 시달리며 스트레스를 받을수록, 이를 치유할 도구가 필요하다. 누구나 자신만의 휴식법과 스트레스 해소법이 있을 것이고, 인생을 더 풍요롭게 만드는 비결이 있겠지만, 그것은 분명 아름다움이라는 공통점을 가지고 있음을 나는 확신한다. "인생에서 살아갈 만한 가치를 부여하는 어떤 것이 존재한다면 그것은 아름다움을 감상하는 일이다"라는 플라톤Platon, BC 427~347의 명언처럼 말이다.

　아름다움이란 무엇일까? 국어사전에서는 '빛깔·소리·모양 따위가 마음에 좋은 느낌을 자아낼 만큼 곱다' 또는 '하는 일이나 마음씨 따위가 훌륭하고 갸륵하다'라고 설명한다. 그런 것들을 감상하고 느낄 수 있다면 그야말로 가치 있고 행복한 일이 아닐까?

인간만이 아름다움을 논할 수 있고 감상할 수 있으며, 그것을 우리가 미술에서 찾아 향유하고 있으니 참으로 감사하고 행복한 일이다.

그중에서도 그림은 사람에게 아무 말도 하지 않으면서 조용히 그 속에 자기 자신을 투영하도록 만든다. 그것이 바쁜 우리에게 미술 감상이 필요한 이유다. 예술가는 작업을 하고, 평론가는 작품에 담긴 내용을 글로 풀어 쓰면서 작가의 창작 의도를 찾아낸다. 그리고 수집가는 화랑이나 미술관, 그리고 서적이나 다른 매체를 통해 작품을 접하고, 작품을 구입해 소장품으로 만들어간다.

나는 내 인생을 풍요롭게 해줄 아름다움을 수집하는 수집가가 되었다. 작품을 보는 안목과 함께 밑바탕에 전문가 수준의 이론적 토대를 갖춰야 진정한 수집가가 될 수 있다. 좋은 작품이 있다면 언제 어디라도 달려가서 아끼고 아낀 돈을 지불하고 구입하며, 밤새워 그 작품에 대해 연구하는 열정도 필요하다. 그 과정 자체에서 수집가는 그 무엇과도 바꿀 수 없는 희열을 맛본다. 다른 재산이 늘어나서 느끼는 만족감과는 전혀 다르다.

나는 문학을 포함해서 예술이 빠진 삶이야말로 오류誤謬라고 믿는다. 그런 이유로 내 인생에서 가장 큰 행운이 있다면 예술학을 공부하게 된 사실이다. 인생의 가장 큰 논제는 '먹기 위해 사느냐, 살기 위해 먹느냐' 하는 명제일 것이다. 앞뒤만 다를 뿐 그 말이 그 말 같지만, 사람이 살아가면서 누구나 자기 삶의 지표는 있을 것이다.

무엇을 위해 그토록 줄기차게 살아가는 걸까? 어떤 사람은 퇴임하면서, "아파트 방 한 칸 넓히기 위해 그토록 치열하게 살아왔네"라고

했다던가. 돈이란 무엇일까? 생각해보면 방 한 칸 더 넓히기 위해 살아온 삶은 거룩하기까지 하다. 최선을 다해 살아왔기 때문이다. 가족을 위해 자기에게 주어진 책임을 다하며 사는 것은 충분히 가치 있다. 자기 가족도 안 챙기면서 대의명분을 내세우며 기부나 봉사만으로 일생을 살아가는 이들도 있다.

나는 평생 술과 담배를 입에 대본 적이 없다. 골프나 주식, 사행성 놀이를 해본 적도 없다. 그렇다면 나는 무엇을 위해 근검절약하며 살아왔을까? 돈에 대한 생각은 각자 다르게 마련이다. 하지만 똑같은 액수의 돈이라고 해도 술값으로 나가는 돈과 소품이라도 작품 한 점을 사는 돈은 그 가치와 목적이 하늘과 땅 차이다. 홀리듯이 한 점의 작품에 마음이 꽂히면 무리를 해서라도 손에 넣으려고 하는 것이 수집가의 본능이다. 그러고 나서 한동안 부대낄지라도, 지나고 나서 보면 그때의 결단이 얼마나 잘한 일이라고 생각되는지 모른다.

재물을 불리기 위해서라면 부동산 투자나 주식도 있을 테지만, 미술품 수집은 나에게 예술을 사랑하고 내 인생 자체를 예술처럼 살아가게 만드는 원동력이다. 예술품을 사랑하고, 예술품에 관해 공부하며, 그림작품을 소장하는 일은 미래 가치에 투자하는 일인 동시에 플라톤의 말처럼 인생의 아름다움에 투자하는 일이기도 하다.

서예로부터 시작된 수집가의 운명

초보자로서 어떤 분야에 관심을 갖고 싶을 때는 그 분야에 정통한 사람, 특히 인격적으로 신뢰할 수 있는 사람을 멘토mentor로 삼아 그의 조언에 따르는 게 올바른 방법이다. 예술품이라면 믿을 만한 화랑이나 공신력 있는 경매회사를 단골로 선정하는 것도 좋다.

내 경우는 젊은 시절에 시작한 서예 공부로부터 수집가의 운명이 시작되었다. 1971년, 스무 살 때 학정 이돈흥鶴亭 李敦興 선생을 사사師事해 서예 공부를 하면서 서화에 눈뜨기 시작했다. 당시 친형처럼 따르던 순봉文淳鳳 형이 내게 병풍 한 벌을 사라고 권했다. 그때는 그림에 대해 전혀 알지 못하던 상태였지만, 평소에 인격적으로 믿고 따르는 형의 권유라서 의재 허백련毅齋 許百鍊, 1891~1977 선생의 열 폭 병풍을 사게 되었다.

학업을 마치고 군대를 다녀온 뒤 1977년 2월에 의재 선생이 타계하시고, 그해 가을쯤 순봉 형이 그 그림을 가져오라고 하더니 내가 산 가격보다 4배 이상을 받고 되팔아 주었다. 그때 처음으로 나는 '그림도 돈이 되는구나' 하고 생각하게 되었다.

그런데 그 환희는 채 1년을 넘기지 못하고 새로운 경험으로 다가왔다. 내가 판 지 1년도 안 되어 그 작품의 값이 내가 팔 때의 2배가 되었다. 그림을 좀 더 갖고 있어야 했는데 그렇게 하지 못했다는 후회보다 더 끔찍한 일은 없을 것이다. 그 뒤로 나는 지금까지 내 손에 들어온 작품은 단 한 점도 밖으로 내보내지 않는다는 원칙을 정했다. 그런 원칙 덕분에 3,000여 점 이상의 작품을 모을 수 있었다.

오래전 일인데, 친형님이 우리 집에 걸려 있는 작품을 보고 마음에 들어하신 적이 있다. 그때 나는 그 그림을 드리는 대신 화랑에 가서 같은 작가의 작품을 한 점 구입해 선물해드렸다. 사업에 실패했을 때도 집은 팔았는데, 작품들은 어려운 가운데서도 간직했다. 이 쉽지 않은 결정을 따라준 아내가 고마울 뿐이다. 집은 나중에 더 좋은 것으로 살 수 있지만, 작품은 한 번 손에서 놓으면 절대로 내게 되돌아올 수 없기 때문이다.

그 뒤로도 순봉 형은 내게 때때로 좋은 작품을 추천해주었는데, 지금 돌이켜봐도 어느 한 작품도 후회스럽거나 실망을 준 작품이 없다. 당연한 말이지만, 그 분야에 대해 아무것도 모를 때는 인격적으로 존경하는 이의 조언을 따르면 실수나 실패가 없다.

세계적으로 가장 많은 성공을 거머쥔 민족은 유대인이라고 한다.

그런데 그들은 무엇을 팔았기에 성공할 수 있었을까? 그것은 자신이 좋아하고 행복하게 여겼던 것을 다른 사람에게 팔았기 때문이라고 한다. 유대인 '던킨Dunkin'은 맛있는 도넛으로 사람들의 입맛을 행복하게 했고, 유대인 '허쉬Hershey's'는 우유를 넣은 초콜릿을 만들어 사람들의 혀를 달콤하게 했으며, 스티븐 스필버그Steven Spielberg는 자신이 행복하게 만든 영화로 보는 사람들을 행복의 세계로 빠뜨렸다.

나는 수십 년 동안 미술과 함께하면서 수많은 시행착오를 거쳤지만, 내 글을 읽는 독자들은 내가 이미 많은 수업료를 지불했으니, 내 경험을 밑천 삼아 미술 세계를 탐색하는 행복한 수집가로 즐거움만 누리면 된다. 내가 미술품 수집에 파묻혀 살면서 행복한 기억밖에 없으니….

좋은 취미는 인생에 도움이 된다

'취미'라는 말은 좀 모호하다. 학창 시절에 생활기록부의 취미란을 쓰라고 하면, 대부분이 '독서'나 '음악 감상'이라고 쓴다. 그런데 독서는 취미가 아니다. 책을 수집하면 취미다. 듣기만 하는 음악 감상도 취미가 아니다. 희귀음반을 수집하고 장르를 구별해 정리하는 것은 취미라고 할 수 있다. 뜰에 날아다니는 나비를 보는 것은 취미가 아니다. 나비를 잡아 핀을 꽂으면 취미다. 음식을 먹는 것이 취미가 아니라, 요리법을 개발하는 것이 취미다. 우리가 공기를 마시는 것을 취미라고 할 수 없듯이, 일상생활 속에 젖어들어 있는 것들은 취미에 속하지 않는다.

취미에 열중하다 보면 직업이 되는 경우도 있다. 내 제자 중 한 여성은 미국에서 MBA과정을 마치고 와서, 유명 금융회사의 애널리스트

analyst가 되었다. 외국과 선물거래를 하는 것이라 시차 때문에 남들이 자는 시간에 밤을 새우며 일한다. 그런 고생을 감수하는 만큼 연봉은 아주 높다고 한다. 그런 그가 어느 날 내게 이런 말을 했다.

"교수님, 저 이제 이 일을 하지 않아도 밥은 먹고 살 것 같습니다."

"아, 그래? 무슨 좋은 일이라도 있는가?"

"제가 업무 스트레스를 풀기 위해 그동안 스포츠댄스, 벨리댄스 등을 해왔는데, 몸도 좋아지고… 각종 대회에 나가서 자격증을 따놓았더니, 이젠 그 일만 해도 수백만 원의 수입을 얻을 수 있습니다."

그렇다. 자기가 하는 직업 외에 취미로 했던 일들로 인해 나중에 그 분야의 전문가가 되고, 결국 기존 직업과 다른 새로운 길을 열 수도 있다.

또 다른 사례가 바로 나다. 1971년 서예를 시작하고, 신뢰할 수 있는 사람이 권유한 대로 그림을 샀더니 나중에 큰돈이 되었다. 그로부터 그림들을 사기 시작했는데, 전문적인 지식이 없다 보니 가짜나 졸작들을 사는 시행착오를 겪으면서, '왜 이 작품이 가짜인가?'를 배우게 되고, 연구를 거듭하면서 마침내 미술관을 운영하겠다는 꿈을 꾸게 되었다. 꿈을 실현시키기 위해 넓은 부지를 구입하기까지 했다.

미술관을 운영하려면 일반 회사의 경영하고는 다르니 '예술경영'을 배워둬야 한다는 선배의 조언을 듣고 예술경영학을 공부하게 되었다. 뒤늦게 한 공부가 재미있어서 연이어 예술학 박사 과정을 공부하고 학위까지 받았다. 이렇게 자격을 갖추니, 인생에 새로운 길이 열려서 2018년에 정년퇴임할 때까지 대학에서 교수로 강의할 수 있었다. 취미

가 발전해 제2의 인생을 여는 계기가 되어준 것이다.

취미란 마음의 밭을 가는 일이다. 좋아하는 것을 할 수 있는 자유다. 아무것도 하지 않는 휴식과 다르다. 취미에서 꿈을 찾자. 취미에 최선을 다하면 꿈이 이루어지기도 한다. 꿈이 이루어지면 자부심이 된다. 내 운을 꺼내 쓰다 보면 다른 운을 만난다. 그래서 새 꿈을 만난다.

나중에 돌아봤을 때 "그때 한번 해보기라도 할걸" 하며 후회하는 것보다는 "세상에, 내가 그런 짓도 했다니?"라고 말하는 편이 낫다. 인생은 자기 것이다. 그리고 인생에서 가장 큰 장애물도 바로 자기 자신이다. 나에 대한 스왓SWOT 분석을 해보자. 넘지 못할 산이 없고, 건너지 못할 강도 없다. 다만 시도하지 않을 따름이다.

좋은 직장을 찾는 것도 중요하지만, 평생 사랑하고 즐길 수 있는 소박한 취미를 찾는 것은 삶의 중심을 잡아줄 수 있다. 물론 취미와 직업이 일치하는 것도 좋다. 하지만 취미가 그저 일거리가 되는 순간 즐거움은 날아갈 수 있다. '돈 받고 하라면 시들해지는 것이 취미'라는 우스갯소리도 있다. 스콧 니어링Scott Nearing과 헬렌 니어링Helen Nearing도 《조화로운 삶Living the Good Life》에서 유대 금언을 인용하지 않았는가?

'돈으로 모든 것을 살 수 있다. 좋은 취미만 빼고.'

지금이라도 늦지 않았으니 취미를 찾아볼 일이다. 기혼자라면 부부가 함께할 취미를 찾으면 더욱 좋다. 어떤 취미가 미래 지향적이고 재

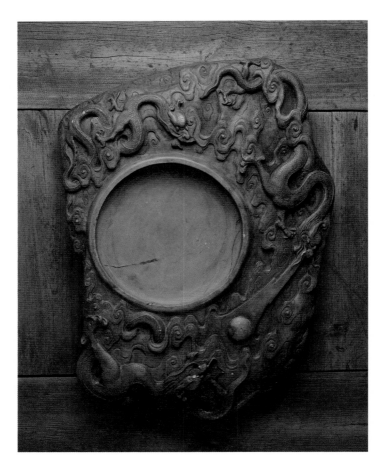

청나라 때 단계석 벼루

미있고 생산적일까? 비생산적인 것은 하지 말자. 이를테면 정성만 많이 들어가고 비非예술적이거나 가격이 매겨질 수 없는 것들이다. 사라져가는 민속품을 모아보는 일도 생산적이라고 할 수 있다. 각종 벼루를 비롯해 연적, 떡살, 십자수 조각보, 자수 베개, 등잔, 먹통, 파이

프, 옛 공구, 만년필, 고서적, 간찰, 문인의 편지…. 나는 서예 공부를 하면서 자연스럽게 문방사우를 접했고 일월연 등 수십 개의 벼루를 모았다. 그중에서도 20여 년 전에 베이징에서 구입한 벼루는 160년 전 청나라 시절에 만들어졌는데 무게가 60킬로그램이나 되니, 혼자서는 들기도 힘들 정도다.

모으다 보니 보는 눈도 생기게 되고 그러다 보니 무엇이든 평범하게 보이지 않는다. 어디에서 떡살 하나를 사 오더라도, 가방에 넣었다가 다시 또 꺼내 보고 집에 와서 닦고 만지고 문양을 연구한다. 자다가도 생각나서 만지작거리고 있으니, 사람을 그리 아꼈으면 진작 무슨 일이 있지 않았을까 하는 생각도 든다.

"직장의 친구나 가족에게 의미를 부여하고 싶다면, 상대에게 가치를 더해주어야 한다. 존경을 얻고 싶다면, 상대의 인생에 가치를 더해주어야 한다. 그렇지 못한 사람은 짐 덩어리, 암, 기생충, 고기를 먹고 사는 벌레에 지나지 않는다."

《두 남자의 미니멀 라이프》의 저자 조슈아 필즈 밀번Joshua Fields Millburn 은 이렇게 '누군가의 삶에 가치를 더해주지 못하는 사람은 벌레일 뿐' 이라고 말한다. 그렇기 때문에 '나뿐인 놈'은 '나쁜 놈'이 되어 버린다.

나는 사람과는 별개로 예술을 그 상대로 택했다. '나'를 위한 문화 예술에 가치를 더하는 방법을 택했다. 그 결과 예술을 통해 의미를 찾고 행복을 찾았다. 예술을 사랑하는 사람은 극한 환경 속에서도 "인생은 아름답다"고 말한다. 예술은 위로와 감동, 삶의 의욕을 주는 존재다.

알고 싶은 분야나
잘 아는 분야를 파고들자

붓과 펜, 연필의 자리를 컴퓨터가 차지한 요즘이지만, 많은 사람들이 적극적으로 '손글씨'를 취미 삼는 것을 보면 인간으로서 자신의 개성과 존재감을 찾는 사람들의 습성에 새삼 놀라게 된다. 손글씨의 뿌리를 거슬러 가다 보면 아마도 내가 1971년에 시작했던 그 서예로 통하게 되지 않을까.

서예는 붓 한 자루, 먹 하나, 벼루 한 개, 종이 몇 장이면 입문할 수 있다. 누구나 붓에 먹을 묻혀 종이 위에 점을 찍고 획을 그으면 글씨를 쓸 수 있다. 그리고 얼마 동안 습작을 한 다음, 한자나 한글을 서체에 따라 공들여 써놓으면 서예 작품이 된다. 언뜻 생각하면 서예란 참 간단하고 손쉬운 작업처럼 보인다. 이처럼 서예는 여러 예술 분야 중에서도 쉽게 입문할 수 있지만, 완성까지 그 깊이는 끝이 없다. 스승에

게서 열심히 법첩法帖이나 서사 이전의 정신적·철학적 내면성을 꾸준히 수련해야 하는 예술이다.

다른 예술도 그렇지만 특히 서예는 기교를 엄격히 배제하고 있다. 잘 쓰는 글씨는 힘이 있고 소박해 매우 자연스럽다. 사람의 인격이 꾸며서는 되지 않는 것처럼, 글씨도 꾸며서는 좋은 글씨가 되지 못한다. 그래서 사람과 글씨는 격格을 따진다. 사람에게는 인격이 있고, 서예는 서격書格이 있다. 서격이 좀 나은 글씨라도 쓴 사람의 인격이 떨어지면, 서격마저 떨어지게 마련이다. 그렇기 때문에 서예를 하는 사람은 자신의 인격을 손상시키는 마음가짐과 언행을 해서는 안 된다. 문명이 발달한 컴퓨터 시대일수록, 온고이지신溫故而知新과 법고창신法古創新의 정신을 기본으로 해야 하는 까닭이다.

이런 마음가짐과 삶의 자세를 내가 알 수 있도록 인도해주신 분이 있으니, 내 스승 학정 이돈흥 선생님이다. 선생님은 옥동 이서玉洞 李漵, 1662~1723에 의해 시작되어 원교 이광사員嶠 李匡師, 1705~1777에 의해 완성된 우리나라의 고유 서체 동국진체東國眞體의 계승자다. 글씨를 쓰는 것은 매우 자연스러운 일로, 누구나 자연스럽게 시작할 수 있고 스승이 없더라도 혼자서 자신의 서예 세계를 만들어갈 수 있지만, 우리 전통문화 면면히 서예가 이어져 온 역사를 볼 때 훌륭한 스승이 많으니, 그들에게 배울 수 있다면 그것은 더 큰 기쁨이 될 수 있을 것이다. 내가 그런 기쁨을 누릴 수 있었으니 참 다행이다.

선생님은 나에게 아호雅號를 지어주시기도 했는데, '인장고 영춘풍忍長苦 迎春風'이라는 짤막한 한시로 뜻을 설명해주셨다.

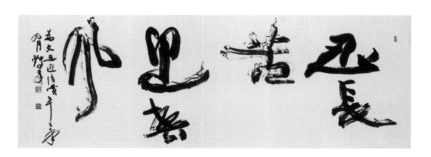

이돈흥 〈인장고 영춘풍〉 700×2050

'살아가면서 많은 어려움이나 고난이 있을 수 있지만 그런 것들을
잘 인내하면, 나중에는 따뜻한 봄바람을 맞이하듯 좋은 일들이
있을 것이다.'

이 시의 머리글자를 한 자씩 따서 인영忍迎이 내 호가 되었다.

나는 다른 제자들처럼 전념으로 서예를 하는 게 아니고 본업이 따
로 있으니 필력이 늘지 않아 선생님께는 늘 죄송할 따름이었다. 그럴
때마다 "인영, 눈으로도 는단다. 항상 서예 하는 사람이라는 것을 잊
지 마라. 한눈만 팔지 마라" 하셨다. 하지만 선생님은 내가 찾아뵐 때
마다 붓을 손에서 놓으신 적 없이 글씨를 쓰셨다. 나와 대화를 나누시
다가도 바로 또 붓을 잡으신다.

"선생님, 또 쓰시게요?"

"쓰면 쓸수록 느는데 어떻게 안 쓰겠냐?"

세상에, 나는 무얼 하고 지냈는가? 눈으로도 는다니까 붓은 안 잡

고 눈으로만 쓰고 있었다니…. 그래도 44회2020년까지 이어온 연우회전에 30회를 출품했다고 2011년에는 선생님이 내게 상으로 작품을 주시기도 했다

청출어람靑出於藍이라는 말이 있지 않은가. 국전에 작품을 출품하기 위해 200여 장을 습작하면서 좀 자신감이 붙고 재미도 붙었다. 5년 뒤에는 기필코 스승을 따라붙겠다고 다짐했는데, 5년이 지나고 보니 10년 후에나 따라붙을까? 그때 선생님께 그 말씀을 드렸더니 "그럼 나는 그동안 쉬고 있을 것 같으냐?" 하신다. 또다시 20년이 흘러도, 아니 세기가 바뀌어도 스승님의 한 일一자 하나도 따라갈 수가 없다. 내가 국전에서 특선을 하고 나서는 선생님이 더더욱 큰 바위인 것을 실감했다.

선생님은 2019년 11월의 연우회 43회전 작품 〈일편심一片心〉을 우리 집 인영헌에서 쓰셨다. 그리고 나에게는 〈立處皆眞 隨處作主 立處皆眞 己亥晚秋 紅葉飛天時 於 忍迎軒 鶴丁 病中 作 입처개진 수처작주 입처개진 기해만추 홍엽비천시 어 인영헌 학정 병중 작〉 '머무는 곳이 어디든 주인이 되어라. 지금 있는 그곳이 참된 세계니라'라는 《임제록臨濟錄》[1]의 한 문장을 써주셨다. 여기에 이어 '2019년 늦은 가을 붉은 잎사귀가 하늘에 날리는 때에, 인영 문웅의 집에서 학정이 병중에 쓰다'라고 쓰시고는, 마치 추사가 봉은사 판전板殿을 쓴 지 사흘 후에 유명을 달리한 것처럼, 이후

1) 중국 불교 임제종(臨濟宗)의 개조 의현(義玄)의 법어를 수록한 책.

다시는 붓을 잡지 못하시고 작고하셨다. 나에게 더없이 소중한 작품을 남겨주시고.

동국진체의 탄생과 역사

　우리나라의 고유 서체 동국진체는 옥동 이서에 의해 형성되었다. 남인 명문가 출신인 이서는 성호星湖 이익李瀷의 형이기도 했다. 이서는 미수 허목眉叟 許穆이 창안한 서체가 널리 이용되지 못하자, 스스로의 사상에 입각한 새로운 서법 정립을 시도했다. 이것이 전통적인 진체眞體를 바탕으로 미법米法을 부분적으로 수용하며 창안된 옥동체玉洞體로, 이를 '동국진체'라고 칭했다.

　동국진체는 이후 공재 윤두서恭齋 尹斗緒에게 전해졌고, 이는 다시 소론계 학자였던 백하 윤순尹淳, 1680~1741에게 전해졌다. 윤순은 조선 고유의 색, 즉 동국진체에 명조풍明朝風을 가미했다. 윤순이 우리나라 역대 명필을 비롯해 중국의 당·송·원·명 시대의 서체를 연구해 진체로 절충 흡수함으로써 큰 발전을 이루게 된 것이다. 이것이 조선 고유의 서체로 기반을 잡게 되었다.

　동국진체는 윤순의 서법을 계승한 원교 이광사에 의해 완성되었다. 특히 이광사의 서예 세계는 중국 서예의 관념론적 굴레를 벗어나, 조선 혼魂이 담긴 진경산수화 시대의 선두주자라는 점에서 커다란 의의를 지닌다.

즉 동국진체는 조선의 고유한 색을 드러내며 문화가 발전을 이룬 18세기에 서예 분야에서 옥동 이서가 서법을 정립하고 원교 이광사에 이르러 완성된 조선 고유의 서체다.

이광사의 문하에서 조선의 3대 명필로 추앙되는 창암 이삼만 1770~1845이 나오고, 영재 이건창1852~1898, 설주 송운회1874~1965, 송곡 안규동1907~1987, 학정 이돈흥1946~2020으로 이어졌다. 그리고 학정 선생을 사사하면서 서예에 입문한 내인영 문웅, 1952~ 가, 이런 어른들의 축에는 감히 들지 못하지만, 훌륭한 스승님의 제자가 되었다는 사실 자체가 큰 영광이 아닐 수 없다.

구매욕을 절제하기 힘들던 시절

글씨 공부를 하는 후학으로서, 서예 작품을 비롯해 서예 도구는 내 수집 목록 중에도 중요한 자리를 차지하고 있다. 그런 내가 우리나라를 대표하는 서예가인 추사 김정희秋史 金正喜, 1786~1856의 작품이 없어서 늘 갈증을 느껴오던 차에, 마침 칸옥션KAN Auction에 추사의 작품이 올라왔다.

이 작품에 유달리 경쟁자가 많아 예상가를 훌쩍 넘었지만, 굳게 마음먹고 갔던 것이기에 끝까지 경합해 낙찰을 받았다. 비록 소품이었지만 추사의 진면목을 보여주는 작품이었다. 마냥 기뻤던 것도 잠시, 경매가 끝나고 나서 앞자리에 앉아 있던 지인이 돌아보며 "문 박사님, 축하합니다. 그런데 이틀 후에 열리는 M옥션에도 또 좋은 작품이 나옵니다" 하는 것이었다.

곧바로 프리뷰 전시를 찾아갔더니 이게 웬일인가, 더 좋은 작품이 기다리고 있었다. 오랫동안 찾아오던 추사의 작품을 놓치면 다음에 언제 기회가 올지 모르는데, 한 작품을 낙찰받았다고 또 다른 기회를 모른 척하고 지나갈 수 있겠는가? 결국에는 그 작품도 손안에 넣어, 이틀 사이에 추사 부자가 된 기분이었다. 위대한 두 작품을 이틀 사이에 내 손에 넣었으니 열흘은 밥을 안 먹어도 될 일이었다.

무엇이라도 수집해본 이들은 내 마음을 알 것이다. 추사의 작품보다 싼 것도, 비싼 것도 있다. 하지만 값이 가장 중요한 것은 아니다. 내가 좋아하는 작가들의 작품을 소장한다는 것은 그의 인생 일부를 내가 공유한다는 뜻이므로 값의 높고 낮음이 그 즐거움과 같을 수 없다. 좋아하는 작가의 작품을 수집하고 그의 자료들을 연구·조사하고 스크랩하고… 그런 재미는 다른 무엇과도 비교할 수 없기 때문이다.

예를 들어 내가 구입한 추사의 작품 중 하나는 편지였는데 그 내용에 '학연 형'이라고 쓰여 있었다. 당연히 호기심이 일었다. 추사가 형이라 부르는 학연이 누구인지, 편지의 내용은 무엇인지 파고들었다. 그리고 다산 정약용茶山 丁若鏞, 1762~1836의 큰아들이 학연으로, 추사보다 나이가 많아 형이라 부르며 가까이 지냈다는 사실을 찾아냈다. 그 당시의 다산과 추사, 그리고 그 가족들의 관계 및 교류에 대해서도 알아가는 과정은 마치 내가 역사가가 되어 추적해가는 듯한 즐거움을 주었다.

추사가 다산 정약용의 큰아들 유산 정학연酉山 丁學淵, 1783~1859에게 보내는 편지의 내용은 다음과 같다.

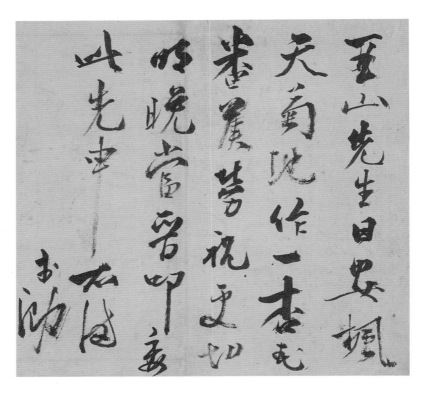

김정희 〈정학연에게 쓴 편지〉 243×255

酉山先生日安 楓天菊地 作一杏花 番候勞祝更切 明晚當

晉叩 委此先申 不備 弟渤

유산 선생님, 일간 평안하셨는지요? 단풍이 물들고 국화가 피던

곳에 살구꽃도 피었습니다. 자주 문후하고 싶은 제 마음이 더욱

간절합니다. 내일 늦은 저녁 무렵에는 꼭 가서 뵙겠습니다. 이렇

게 먼저 아룁니다. 이만 줄입니다. 동생 씀.

경매를 통해 구한 또 다른 작품도 편지인데, 추사가 제주에서 유배 생활을 할 때 동생 김상희에게 보낸 것이다. 이 편지는 멀리 떨어져 있는 사이에 주고받은 내용이다 보니 더 구체적인 내용들이 있는데 그 시대의 일상을 잘 보여준다. 예를 들어 내용 중에는 보내준 김치를 잘 받았다는 부분이 있고(현재 한글로 된 '김치를 받았다'는 내용은 찾아볼 수 있으나 한자로 쓴 것은 이 편지가 유일하다) 자신의 주변에서 벌어진 사건에 대한 고발도 담겨 있다. 내용인즉 유배지 인근에서 성을 엉터리로 쌓는 일을 목격한 추사가 불의를 참지 못하는 성향과 특유의 애민정신을 발동해 동생을 통해 이런 사실을 정치 요로에 알리려 하는 것이다. 이는 문집에도 누락된 편지 별지別紙다. 별지에는 주로 내밀한 내용을 적는 것이 관례였다.

鏡船回 所付沈菹魚鱐等屬――一無羌來到 菹味亦不變 可幸
경포에서 온 배편으로부터 보내온 김치와 말린 생선 등을 하나하나 모두 이곳에서 잘 받았다. 그런데 김치의 맛 또한 변하지 않아 참으로 다행이다.

此中築城四十日 風雪中 驅逼凍民 所作爲者 堇三尺小 石積而已 舊牧還朝後 必大誇張 還覽冷哂 雖百尺之壯 少無益於海防 而況如此 兒戱者耶 廟堂不識此等 實狀 若或有請賞之擧 則爲憂 或大笑 而卽欺君罔上也 此意 早報於安貞兩處 如何如何.

이곳에서 40일 동안 비바람 치는 중에 백성들을 추위에 떨게 하면서 성城을 쌓았는데 그 완성된 것은 겨우 석 자 되는 돌담에 불과한 정도였다. 그러한데도 전임 제주목사濟州牧使는 조정으로 돌아가면 필시 크게 과장하겠지. 그렇지만 돌아와 현장을 보면 냉소를 당할 정도라네. 그러니 비록 백 자나 되는 웅장한 성을 쌓았다 하더라도 해안을 경비하는 데는 조금도 도움이 되지 못할 것이다. 하물며 이처럼 아이들이 장난을 해둔 수준이니 어떻겠는가? 그런데 묘당廟堂에서는 이러한 실상은 알지 못한 채 더러는 이들에게 상을 주어야 한다고까지 하니, 이는 참으로 걱정일 뿐 아니라 웃을 일로서 임금을 속이고 주상에게 거짓을 아뢰는 일일 것이다. 이러한 나의 의사를 조속히 안동安洞과 정동貞洞 두 곳으로 알려주는 것이 어떠하겠는가?

그 뒤에도 2020년 1월부터 3월까지 두 달간 서예박물관에서 〈추사 김정희와 청조문인淸朝文人의 대화〉라는 주제로 전시가 열려 장대한 작품들이 공개되는 등 추사의 멋진 글씨를 접할 기회는 계속되었다. 그렇게 추사의 자료들을 모으고 공부하던 중 이게 웬일인가, 칸옥션에서 소품이지만 눈에 번쩍 들어오는 진수를 발견한 것이다. 이때는 코로나19의 사회적 거리 두기 일환으로 경매에 직접 참석하지는 못하고 전화 응찰을 통해 그 귀한 작품을 손에 넣을 수 있었다. 청대 서예가 옹방강翁方綱의 시를 옮겨 쓴 것이다.

김정희 〈옹방강의 시〉 370×95

此二聯句覃翁詩 阮堂老人手書

이 두 연구聯句는 담옹覃翁, 옹방강[2]의 시를 완당阮堂, 김정희 노인이 손
수 쓴 것이다.

烟雲篆籀文子禪　구름 덮인 전서는 선가의 글자[3]이고

竹樹燈光風露氣　대숲의 불빛에는 바람과 이슬 기운 맺혔구나

所以雨曰膏自彼　비를 저기에서 나온 물[4]이라 한 까닭은

雲之油仙茶波書　구름이 핀 선약도 차에서 핀 김[5]이라 써서라네

2) 청대의 유명한 서예가이자 고증학자다. 자는 정삼(正三), 호는 담계(覃溪)·소재(蘇齋)
　로, 금석의 고증에 정통했고 비첩(碑帖)의 감정에 뛰어났다. 저서로는《복초재집(復初齋
　集)》이 있다.

3) 전서는 선가의 글자 : 옹방강이 절에 있는 글씨를 평한 말로 보인다. 옹방강은 매년 새
　해가 되면 첫날부터 그믐까지 금박으로 글씨를 써서 절에 시주했다고 한다. 김정희 또
　한 옹방강을 법원사(法源寺)에서 만난 듯하다.

4) 비를…물 : 원문의 '雨曰膏'는 제때에 내리는 단비라는 뜻의 고우(膏雨)를 말한 것으로
　보인다. 황제의 은혜를 비유하기도 하는데, 〈춘추좌씨전〉 양공(襄公) 19년에 "소국이
　대국을 우러러 바라보는 것을 비유하자면, 온갖 곡식이 단비를 우러러 바라보는 것과
　같다.[小國之仰大國也 如百穀之仰膏雨焉]"라는 말이 나온다. 또《시경》〈하천(下泉)〉
　에 "무성히 자라는 기장 싹을 장맛비가 적셔 주도다. 사국에 제후가 있는데 순백이 백
　성을 위로하셨네[芃芃黍苗 陰雨膏之 四國有王 郇伯勞之]"라고 했다.

5) 구름이…김 : 전설상의 선약(仙藥)에 구름의 이름을 딴 운유(雲腴)가 있다. 송나라 채
　양(蔡襄)이 지은《다록(茶錄)》의 차말기[點茶] 조에 "차가 적고 탕이 많으면 구름[雲脚]
　처럼 흩어지고, 탕이 적고 차가 많으면 죽[粥面]처럼 엉긴다"라고 했다.(御定全唐詩)

40　수집의 세계

서두르지 않되 끈질기게

　추사의 작품을 수집할 때처럼, 수집에서 경매는 필수다. 그런데 경매를 하다 보면 마음이 급해서 성급한 판단을 내리는 경우가 발생한다. 대체로 초심자들이 저지르는 실수이지만, 경매를 오래 해왔어도 갖고 싶은 마음이 클수록 냉정한 판단을 잃는 것은 마찬가지다.

　그러므로 천천히 걸으면서 작품을 꼼꼼히 관람하고 그 작품 없이는 도저히 잠을 이루지 못할 것 같은 확신이 들 때까지 관찰하고 난 다음, 숨 고르기를 하고 그래도 눈앞에 아른거리면 과감하게 결정하라.

　나의 경우 배동신1920~2008의 〈자화상〉은 31번의 경쟁을 통해 겨우 손에 넣은 작품이다. 경매에 임할 때 가능한 한 충동구매를 하지 않는다는 원칙을 정하고 하지만, 거의 5부 능선을 넘었는데 계속 다른 경쟁자가 올라가면 그때는 오기와 끈기, 집착이 발동하고 만다. 결국

100만 원에서 시작해 수수료 포함 900만 원에 낙찰받았다. 보통 시작가에서 이렇게까지 오르는 경우가 많은 것은 아니지만, 이 작품은 돈으로 따질 게 아니었다. 간절한 것을 손에 넣을 수 있다면 다른 부분에서 절약하고 만족감을 얻는 편이 놓치는 것보다 낫다.

앞서 '성급한 판단'을 하면 안 된다며 충동구매를 하지 말라고 조언했던 것과 다르다는 느낌이 들 수도 있겠다. 다만 그 작품을 사서 행복하다면 그것은 아무리 높은 값을 지불했다고 하더라도 충동구매가 아니다. 예술품에는 그 희소성이나 완성도, 보존 상태 등 여러 가지를 따져 매기는 객관적인 가격이 있겠지만, 개인이 그 작품을 통해 얻는 감동이라는 자신만의 가격이 있다. 후자를 기준 삼았을 때 만족의 여부가 중요한 것이다. 다만 이것이 미술품 수집을 시작한 지 얼마 안 되는 초보자들에게는 판단이 쉽지 않기 때문에 권하지 않는 것이다.

왜 나에게 배동신의 〈자화상〉은 값으로 따질 것이 아니었는가? 이를 이해하려면 먼저 그 사람을 알아야 한다. 배동신은 일본 가와바다 미술학교를 나온, 한국 수채화의 1세대 선구자로 한국 미술사에서 독보적인 위치를 차지할 뿐만 아니라, 세계 미술계에서도 예술성과 가치가 재평가되고 있는 위대한 작가다. 광주에서 교직생활을 하면서 많은 미술가들을 길러냈는데 강연균, 우제길 등 걸출한 작가들이 그의 제자다.

내가 그의 작품을 손에 넣어서 그런 것만은 아닌데, 2017년 10월 27일 자 〈아시아경제〉에 '배동신 화백의 작품 〈소녀상 약 1호[6]〉(134×214)〉가 10월 26일 이베이 최고가 미술품 경매 사이트에서 150만 달러(한화

배동신 〈자화상〉 405×250

약 17억 원)에 낙찰되었다고 소개되었다. 정확히 확인된 바는 아니지만 뒤늦게나마 그의 작품이 좋은 평가를 받는다는 것은 예술가에게도, 그의 작품을 사랑하는 수집가와 그 밖의 많은 사람들에게도 좋은 일이다.

한번은 인터넷 경매에서 이런 일도 있었다. 찍어둔 작품의 마감 시간이 사흘이나 남아 있어서 행여 내가 깜빡하고 놓칠까 봐 아들에게 꼭 사야 한다고 당부해두었다. 그런데 그 기간에 아들이 급성 장염이 걸려서 고생하던 터라, 경매까지는 못 하리라 여기고 내가 직접 응찰했는데, 다른 누군가가 계속 따라붙었다.

나중에 마감 3분이 지나고 나서 아들에게서 전화가 왔다.

"아버지! 저와 둘이서 계속 경합을 했네요."

이럴 수가, 아들과 서로 경쟁하듯 가격을 올려서 작품을 산 꼴이 되었다. 그렇더라도 내가 원하는 작품을 수집했다는 희열이 있으니 작은 실수는 금방 치유되었다.

이런 해프닝 말고 수집에 뛰어드는 이들에게 주의해야 할 점을 굳이 꼽자면, 미술상들의 말을 액면 그대로 믿지 말라는 것이다. 전에 갔을 때 봤던 작품이 그대로 있는데도 나를 알아보지 못하고 "다른 작품은

6) '호수'는 한국과 일본에서 통용되어 사용하고 있는 회화의 크기를 말한다. 긴 쪽의 길이는 모두 같으며 짧은 쪽의 사이즈는 인물과 풍경, 해경에 따라 약간씩 차이가 있다. 일반적인 풍경을 기준으로 할 때 1호는 227×140mm이며, 500호는 3,333×,2182mm이고 그 사이에 20개의 사이즈로 나눠진다.

다 나가고 이 작품만 남았다"며 작품이 계속 오르고 있다는 말을 거침없이 하는 미술상의 말을 간파할 줄 아는 지혜가 있어야 한다.

그런데 때로는 너무 벼르기만 하다가는 좋은 작품을 값싸게 구입할 기회를 다른 수집가에게 양보해주는 경우도 생긴다. 1톤의 생각보다 1그램의 행동이 미래를 바꾼 사례를 얼마든지 찾아볼 수 있다.

오래전의 일이지만 지금 내가 살고 있는 역삼동 집을 계약할 때다. 집의 지적도를 보고 부동산의 안내를 받아 한 번 둘러본 후 30분 만에 바로 계약서를 썼다. 계약금을 막 지불하고 났을 때 어떤 사람이 와서는 보름 동안이나 보고 또 둘러보고 가설계까지 해놓은 물건이니 양보해달라고 했다. 그런들 이를 어쩌나, 임자는 따로 있게 마련이다.

작품도 시간차 공격으로 잃기도 하고 얻기도 한다. 그 첩경은 다름 아닌 다양한 작품을 꾸준히 관람하고 공부하는 데 있다. 많이 보는 수밖에 지름길이 없다는 뜻이다. 작품은 마음에 드는데 지금 당장 돈이 부족하다면 용기를 내서 할부도 되느냐고 물을 수 있어야 한다.

땅이나 작품이나 조금 더 주고 산다고 여겨야 내 것이 된다. 가령 1년 후에 사면 이 가격이 될 거라고 생각하며 남보다 더 주고 사면 내 것이 되고, 나중에 후회하지 않는다. 놓친 것에 대해 두고두고 회한이 남지 않는다.

보통 사람이 예술품 수집가가 되기까지

무슨 일을 도모할 때 나중까지 예견해 시작하는 경우도 있지만, 나같은 경우 미술품과 처음 사랑에 빠질 때는 지금과 같은 결과가 될 줄은 상상도 못 했다. 학업을 마치고 사업에 뛰어들었다가 다시 학업에 뛰어드는 과정에서 미술품을 살 수 있는 여유라는 것이 생기질 않았다. 재벌 회장님과 사모님들이 미술품 수집하는 것과는 전혀 달랐다. 용돈을 아껴가며 내가 좋아하는 작품을 한 점 손에 넣기까지는 수많은 망설임과 경제적 어려움이 뒤따랐다.

마음에 드는 작품을 발견하면 그 작가에 대해 조사하고 작품을 연구하고, 내 여력을 고민했다. 그리고 집에 가져오면 몇 번이고 자료를 조사하고 연구해 스크랩해두고, 자다가도 또 한 번 쳐다보고 만져보기를 그 얼마나 했던가? 그 과정들이 쌓여서 지금의 컬렉션이 되었다.

그래서 한 점 한 점마다 각각의 스토리가 있다.

미술품 수집이라 하면 대기업이나 재력가들만 할 수 있는 일이라고 흔히 생각할 수 있다. 특히 매스컴에서 미술품 가격이 수억 원 운운하면, '나와는 아무 관계 없는 이야기'라고 치부해버리기 십상이다. 그런 사람들이라면 나의 경우를 참고해도 좋을 듯하다. 열정만 있으면 접근하는 게 어렵지 않은 일이고, 지금 시작해도 늦지 않기 때문이다. '늦었다. 그러나 더 늦기 전에'라는 말이 있지 않은가?

세계적인 미술관을 설립한 이들은 대부분 돈이 많은 사람들이었다. 페기 구겐하임Peggy Guggenheim과 찰스 사치Charles Saatchi를 비롯해 부유한 수집가들은 그들의 컬렉션을 바탕으로 미술관을 설립했다. 한국에도 간송 전형필澗松 全鎣弼, 1906~1962 선생과 호암 이병철湖巖 李秉喆, 1910~1987 회장이 그러했다. 그러나 평범한 샐러리맨이 이루어낸 예도 많다.

그중 한 명이 일본의 샐러리맨 수집가 미야쓰 다이스케宮津 大輔다. 그는 40대 초반 대기업 부장으로 근무할 때부터 작품을 구입하기 시작했다고 한다. 작품에 대한 이해와 연구는 작가에 대한 연구로, 다시 작가들과의 교제로 이어졌다. 그 관심은 점점 미술품으로 이어졌는데, 돈이 없어서 처음에는 할부로 작품을 구입하고, 신용을 잘 지키니 그다음에도 좋은 작품을 구할 수 있었다. 나중에는 자기 집을 작은 미술관으로 꾸미며 제2의 인생을 살아가고 있다.

우리는 모든 것이 다 갖춰져야만 시작한다. 그러면 늦다. 인생이 짧기 때문이다. 어려움 속에서 이루어가는 행복의 맛은 얼마나 달콤한가?

그림은 어떻게 돈이 되는가

무엇이든 모아라, 습관처럼

　수집의 기본은 무엇일까? 처음에는 종류를 구별하지 않고 무엇이든 모으는 습관을 가지는 것이다.

　마흔여섯에 늦둥이로 나를 낳으신 어머니는 "도둑질만 빼곤 모두 배워둬라"고 하셨다. 그래서일까, 수집까지 배움이 뻗친 것은?

　생각해보면 고등학교 때 나는 펜대를 많이 모았는데 이게 수집의 시작이었던 것 같다. 당시에는 볼펜이 상용화되기 이전이고, 만년필은 비쌌기 때문에 펜대에 펜촉을 꽂아 잉크에 찍어 글씨를 쓰던 시절이었다. 나는 갖가지 색상과 모양에 이끌려 플라스틱 펜대들을 모았다. 그 중에는 동네 대서소代書所 할아버지가 쓰시던 나무 펜대가 있었는데, 수십 년은 된 것이라고 해서 새 펜대와 봉초 담배까지 덤으로 사드리고 손에 넣은 것이었다.

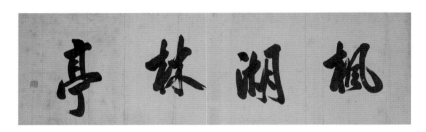

신위 〈풍호임정〉 294×954

 그 뒤로는 만년필을 주로 모았는데, 내 취미를 알고 누가 만년필을 선물해주면 그보다 더 반가운 일은 없었다. 컴퓨터에 익숙해지기 전까지 일기, 편지는 물론 원고도 꼭 만년필로만 썼다. 그렇게 모인 각종 만년필들도 나의 애장품 중 하나가 되었다.

 수집을 하다 보면 처음에는 너무 잡다한 것 같다가, 어느 정도에 이르면 방향이 정해지고 자신의 취향이나 종류가 정해진다. 때로는 내가 갖고 있는 물건이 내게는 별로 중요하지 않은데, 상대에게는 아주 중요해서 서로 바꾸는 경우도 있다. 과거 내가 한 작가의 서양화를 여러 점 소장하고 있었는데 지인이 한 점을 원했다. 마침 서예를 공부하던 나는 그에게서 시·서·화에 능한 자하 신위紫霞 申緯, 1769~1845의 작품이 있다는 사실을 알고 맞바꾸었다.

 작품도 처음에는 한국화, 서예, 골동품, 도자기, 서양화, 조각, 고서화, 목물木物, 떡살, 먹통 등 손이 닿는 대로 두루 모으다가 이제는 어느 정도 방향이 정해졌다.

 어느 것이 더 좋고, 가치 있다고 말하는 것은 맞지 않다. 자신에게

맞는 것이 교통 정리되듯 정리되기 때문이다. 미술계에서 오랫동안 미술상으로 활동했던 리처드 폴스키Richard Polsky가 "아무리 좋은 호텔에 묵고 잘나가는 레스토랑을 예약하고 운전사가 모는 리무진을 타고 다녀도, 미술상의 이미지는 그가 거래하는 작품에 달려 있다"고 했듯이, 수집가도 최종적으로는 그렇게 평가될 것이다.

만약 취미로 미술품을 구입해서 즐기려 한다면, 처음 한두 점은 가격에 부담을 느끼지 않는 선에서 구입하는 것이 좋다. 그러다가 관심이 점점 더 깊어지고 수집을 본격적으로 해보고 싶어지면 체계적인 공부가 필요하다. 이는 경험담에서 우러나오는 조언이다. 내가 처음 수집을 시작했을 때처럼 시행착오를 겪지 않으려면 공부는 중요하다.

현명한 사람이라면 자기가 직접 대가를 치르지 않고 남이 치른 수업료로 자기의 실력을 쌓을 수 있다. 준비를 철저히 한 사람은 예술품을 충분히 즐기면서 훌륭한 재테크의 경지에까지 이르며, 품위 있는 생활을 즐길 수 있을 것이다.

성공한 사람들의 마지막 취미가 미술품 수집이라면, 그 사람이 재력과 명예는 물론 지성과 예술적 안목을 두루 갖췄다는 의미로도 통할 수 있다. 게다가 삶을 풍성하게 하는 매력이 있다.

'알면 참으로 사랑하게 되고, 사랑하면 참되게 보게 되고, 볼 줄 알게 되면 모으게 되니 그것은 한갓 모으는 것이 아니다.'
知則爲眞愛 愛則爲眞看 看則畜之而 非徒畜也지즉위진애 애즉위진간 간즉축지이 비도축야

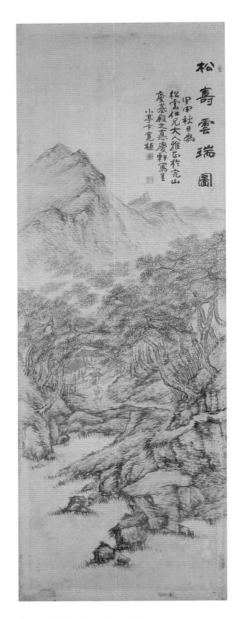

변관식 〈송수운서도〉 1150×408

당대의 수장가였던 석농 김광국石農 金光國, 1727~1797의 화첩, 《석농화원石農畵苑》에서 수집가의 정의를 바로잡아 주니, 이것이 나의 길라잡이가 되었다.

서예에 대한 관심으로 시작된 내 수집은 모든 수집가들이 그렇듯, 그림으로도 확장되었다. 특히 글과 그림을 함께 담은 동양화의 매력이 나를 사로잡았다. 나는 우리나라 근대 6대 화가들의 작품을 체계적으로 수집했는데, 의재 허백련, 이당 김은호以堂 金殷鎬, 1892~1979, 심산 노수현心汕 盧壽鉉, 1889~1978, 청전 이상범靑田 李象範1897~1972, 심향 박승무深香 朴勝武, 1893~1980, 소정 변관식小亭 卞寬植, 1899~1976이 그들이다.

감가상각되는 것의 구입을 미루고 그림을 산 결과

몇 해 전 내가 타는 차가 말썽을 부렸다. 괜찮은 차인데도 10여 년이 가까워져 오니 떼를 쓰곤 했다. 차를 바꾸자는 아들의 제안에 나는 우선 수리하면 좀 더 탈 수 있으니 다음 해에나 바꾸자고 했다. 그러고는 새 차를 살 돈으로 천경자千鏡子, 1924~2015 선생의 소품을 한 점 샀다. 그런데 웬일인가, 경매에서 천경자 선생의 작품은 매번 상한가를 이루었다. 내가 소장한 작품 크기만 한 것이 벌써 2배를 넘어 이젠 차 두 대를 사고도 남을 법했다.

실제로 2006년 월간 〈아트 프라이스〉 설문조사에 의하면 우리나라 미술계에서 당시 가장 인지도가 높은 생존 작가는 천경자 화백이었다.

내 경험에 비추어보면 자기가 좋아하는 것에는 어느 정도 중독성이 있다고 해도 과언이 아닌 듯하다. 도박이나 마약에만 해당하는 말이

변시지 〈창경궁〉 720×895

아니고, 스포츠나 취미생활에서도 마찬가지다. 변시지1926~2013 선생의
작품 〈창경궁〉을 손에 넣은 과정도 말하자면, 그런 중독적인 성향이
나타난 결과였다.

또 한 번의 도약을 위해 27년간 살아온 방배동을 뒤로하고 역삼동
집을 계약해놓은 상태였다. 더 넓혀서 가고 또 증축까지 해야 하기 때
문에 여러 면에서 긴축하지 않으면 안 되는 입장이었다. 그런데 지인
으로부터 변 화백의 작품을 사라는 연락이 왔다. 단숨에 달려가서 본
그림이 나를 흔들리게 만들었다.

'무리하지 말자. 이젠 좀 자제하자. 빚내서 집을 사는데 그림은 나

중에….'

하지만 작품을 보는 순간 반해버렸다. 우리에게 익숙한 변시지의 작품은 황토색과 검은색을 주로 사용해 원초적이고 극도로 단순하게 표현해내는, 소박하다 못해 투박한 작품들이다. 그런데 내 눈 앞에 펼쳐진 작품은 그가 삼사십 대 젊은 시절 창경궁과 창덕궁에 출근하다시피 하며 그려왔던 풍경이다. 팔각정과 반도지 등이 있는 그곳의 풍경은 사실적이다 못해 치밀하게 묘사되었다. 인상파풍의 작품은 터치가 굵어서 섬세하고 화려한 표현이 안 되니 과거의 기법을 버리고 이파리 하나까지 세필로 그린 사실화였다. 변 화백은 15년 동안 창경궁과 창덕궁을 그리고, 고향인 제주도로 갔다.

아내와 아들에게 새집 증축 공사할 때 내 품값(인건비)으로 보충할테니, 이 귀한 작품을 사게 해달라고 설득해 응접실의 작품을 교체하게 되었다. 무슨 일이든 무리하지 않고 욕심내지 않으면 내 것이 되기 힘든 법, 난 또다시 건설 현장의 십장이 되어야 했다. 그렇지만 현장에서 돌아와 〈창경궁〉을 보면 피로가 싹 풀리고는 했다.

수익성 부동산과 미술품을 제외한 대부분의 것은 사는 순간부터 감가상각이 시작된다. 심지어 건축물조차 아무리 고급 자재를 사용해서 지었다고 해도 구매자가 자기에게 적합한 용도가 아니거나 리모델링해서 써야 할 경우에는 건물값을 깎거나, 연수에 따라 건물의 감가상각을 계산하게 된다. 하물며 가전제품, 자동차 등 우리가 일상생활에 쓰는 물건들은 구매하는 순간부터 감가상각에 들어가는 것은 두말할 나위가 없다. 이들 물건들은 사용할 수 없게 될 때까지 좀 더 쓰는

습관을 들이고, 그로 인해 생기는 여유자금은 더 나은 방법으로 활용해야 할 것이다. 생산재와 소비재를 구별하는 법을 알면 남들과 다르게 살 수 있다. 생각을 바꾸지 않으면서 자기 현실만 탓하는 것은 어리석은 행동이다.

세계적인 투자의 귀재 워런 버핏Warren Buffett의 집이 40~50년째 살고 있는 그대로라니 이것이 무엇을 의미할까? "몇 년만 남들과 다르게 살면, 몇 년 후에는 정말 남들과 다른 삶을 살 수 있다"는 그의 말을 가슴에 새겨두자.

예술 중 미술품만이 재판매가 가능하다

내게 미술이 무엇보다도 매력적이었던 점은, 남을 해치는 것이 아니라 아름다움을 선사하는 것이라는 데 있었다. 그걸 제대로 깨닫고 나니 미술에 더 깊이 중독되는 듯했다.

그런데 문화예술 분야의 취미생활 중에서도 물질적 이익이 남는 장르는 미술밖에 없지 않을까. 연극, 무용, 음악 등의 예술 장르가 정신적인 보상은 되지만, 물질적인 소비가 따르게 마련이다. 그런데 미술품은 단지 소비적이라고 할 수만은 없다. 시간이 흐를수록 가치가 증가되는 것은 물론, 집에 걸어놓으면 두고두고 감상할 수 있으니 얼마나 매력적인가. 투자가치에 예술의 품격까지 더해지니 그야말로 '꿩 먹고 알 먹고'인 셈이다.

내가 대학에서 전시기획론을 강의할 때 흔히 비교하던 것 중에 전

시예술과 공연예술이 있다. 이 둘은 모두 예술 분야이지만, 그 결과물에는 확연한 차이가 있다. 예를 들어 살펴보자. 어느 해 연말 송년회 때 미술 전시장에서 실내악을 곁들인 작은 행사가 있었다. 10여 명의 미술가들이 각 세 점씩 출품한 작품을 전시한 행사였으니, 내가 빠질 수는 없었다.

전시된 작품들을 둘러보다가 눈에 들어오는 작품이 있어서 그 작품을 구입했다. 마침 함께 온 지인들도 내 안목을 신뢰해주어 같은 작가의 작품을 구입해주었다. 전시회가 끝난 후 알고 보니 안타깝게도 다른 작가들의 작품 중에는 팔린 작품이 없었다. 그 일을 계기로 해당 작가와는 계속 인연을 이어오게 되었는데, 그의 말에 의하면 이전 두 번의 전시회에서 한 점도 못 팔았는데 내가 그림을 샀던 그해 전시 이후에 어느 수집가가 찾아와 작품을 몇 점을 골라 갔다는 것이다. 작가 역시 이후에도 꾸준한 노력을 기울인 덕분에 지금은 유명 작가가 되었다. 여기서는 이름을 밝힐 수 없음이 안타깝다.

공연물은 관객이 있어야만 공연을 하고 객석이 비면 공연을 할 수 없다. 각본을 쓰고 연습하고 장소를 빌리고, 무대장치를 하는 등 많은 비용과 공을 들이더라도 관객이 없으면 의미가 없다. 더구나 일회성이기에 큰 손해를 보더라도 다음을 기약할 수가 없다. 어느 기획사 대표는 2019년 말에 시작된 팬데믹 사태를 맞아 막대한 돈을 투입해 준비한 뮤지컬 공연이 취소되는 바람에 아파트 한 채 값을 고스란히 날렸다고 한다. 멋진 예술 공연이 취소된 것뿐만 아니라 손해까지 막심하다니, 참 안타까운 소식이다. 그러나 미술기획의 경우 전시회가 취소

이민혁 〈도시〉 500×727

되더라도 작품은 여전히 남아 있지 않은가?

그런 면에서는 미술가들에게 훨씬 여유가 있다. 자신의 작품을 알아주지 않는다고 한탄하는 미술가들도 많지만, 꾸준히만 해나가면 어릴 때 그린 스케치 한 점까지 모두 그의 아카이브로 인정받아 언젠가는 팔린다.

미술품 투자를 실현할 수 있는 가장 큰 부분은 재경매再競賣다. 미술품 경매를 통해서 구입한 작품은 구입일로부터 1년이 지나면 재경매가 가능하다. 이와 같은 시스템이 정착되면서, 있는 사람들의 우아한 돈벌이라 생각했던 미술품 투자가 일반인에게도 점차 확대될 수 있었다.

당연히 미술은 투자 이전에 감상이다. 따라서 "1년 동안 감상하기에 적절한 그림이라 생각되면 사라"는 것이 미술품의 기본적인 투자 방법이다. 다만 되팔겠다고 생각하면 일반인도 좋아할 만한 그림 중에 선택하면 되는 것이다. 경매 전에 프리뷰 기간이 있으니 작품을 직접 보고 상태도 확인한 후에 구입을 결정하면 좋다.

또한 꼭 내가 소장하거나 투자할 상품이 아니더라도 선물하기 위해 그림을 구입하는 것도 새로운 선택일 것이다. 나는 술, 담배, 골프를 하지 않으니 교제하거나 접대할 때 값이 적당한 그림을 선물하곤 한다. 더 많은 사람들이 생일 선물이나 집들이 선물로 미술품을 구입하는 경우가 늘어나고, 그 그림으로 행복해지는 사람들이 많아지는 것이야말로 그림 시장의 발전을 가져올 수 있는 '저변 확대'가 될 것이다. 수요가 많아지면 작가들은 그만큼 열심히 만들어낼 것이다. 예전과 달리 거래가 경매나 인터넷 등에서 이루어지면서 투명해져 가격 거품이 사라졌고, 이제 그림을 좋아하는 사람이라면 누구나 감상하고 부담 없는 가격에 구입할 수 있는 '생활 속의 미술 문화'가 서서히 자리 잡고 있다. 그림 유통이 활성화되면 결과적으로 작가를 돕는 일이 되어 작가는 더욱더 왕성한 창작 활동을 할 수 있고, 그 가운데서 훌륭한 작품이 탄생할 것이다.

미술품이 주는 심리적 수익

인간의 행동은 일정한 동기에 의해 이루어지는데, 이 경우 동기란 곧 욕구를 말한다. 따라서 인간의 행동은 목표를 달성하고자 하는 욕구needs나 충동drive에 의해 유발된다고 할 수 있다. 에이브러햄 매슬로 Abraham Maslow가 5단계 욕구에서 상기시켜 주듯이, 인간은 늘 갈구하는 동물로서 여러 가지 욕구를 만족시키기 위해 동기를 유발하게 마련이며, 그런 욕구들의 중요도에 따라 다섯 가지 계층으로 구성되어 있다.

생존을 위한 하위의 욕구에서 자아실현을 위한 상위의 욕구에 이르기까지, 사람의 욕구가 단계적으로 옮겨간다는 가설은 시대를 초월해 설득력을 지닌다. 1단계인 생리적 욕구(의식주), 2단계 안전·안정 욕구, 3단계 사회적 소속 욕구, 4단계 자존 성취 욕구, 5단계인 자아실

현 욕구 등이다. 인간은 누구에게나 삶의 변화 속에서 달라져 가는 단계적 욕구나 욕망이 있게 마련이다. 의식주와 같이 삶 그 자체를 유지하기 위해 살아가는 단계를 지나면 2~5단계의 과정을 거치게 된다. 이러한 욕구나 욕망은 비단 경제적인 안정뿐만 아니라 정신적인 성장이 우리를 생리적인 단계에 만족하도록 내버려 두지 않으려고 하기 때문에 생긴다.

나의 미술품 수집은 《앤디 워홀 손안에 넣기I bought Andy Warhol》에 나오는 말로 대변하는 것이 타당할 듯하다. 리처드 폴스키가 나의 의중을 가장 잘 갈파해주고 있기 때문이다.

"어떤 사람들은 미술이야말로 마지막 럭셔리라고 했다. 맞는 말이다. 좋은 미술가의 작품은 내 집에 오는 손님들에게 내가 한 수 앞서 있다는 것을 보여주는 것이 된다. 돈을 가졌을 뿐 아니라 그보다 더 귀한 것, 심미안審美眼과 교양敎養을 갖추었다는 것이다."

돈이 아무리 많다고 하더라도 가질 수 없는 그 어떤 것, 그것도 자신의 고급 취향을 보여주는 어떤 것을 소유하고 있다는, 자신만이 갖는 충족감을 어떻게 말로 표현할 수 있을까. 그러나 지금도 냉철한 마음으로 돌아보면 새삼 이런 생각이 든다.

'본능적이고 육감적인 애호감이 없었다면 그 어린 나이에 풍족하지도 않은 생활 속에서 어떠한 고난에도 그 열정이 끊어지지 않고 이어졌겠는가?'

'내 그림'이 주는 심리적 수익은 어떤 투자수익보다 높다. 그렇지 않았다면 나는 돈을 모아서 다른 곳에 투자하지 미술품을 사 모으지는 않았을 것이다. 여기서 한 가지 재미있는 것은 리처드 폴스키가 앤디 워홀Andy Warhol의 작품들을 구하기 위해 미국 전역을 10년 동안이나 찾아다니며 사고팔기를 거듭했는데, 10여 년이 지나고 보니 "처음에 산 작품 하나만 그대로 가지고 있었더라면 10년 동안 사고팔기를 거듭하지 않아도 될 것을…" 하고 후회하는 점이다.

이와 같은 수집가들의 열정이 그림의 가격을 올리는 원인이 된다. 경제학과 심리학을 접목한 행동경제학에서는 경제 주체들이 온전히 합리적인 것만은 아니며 때로는 감정적인 선택을 한다고 주장한다. 특히 행동경제학에서 말하는 '보유 효과endowment effect' 이론에 따르면 경제 주체들은 자신이 소유하거나 소유할 수 있는 물건에 특별한 애착을 가지기 때문에 그 물건에 객관적 가치 이상의 가치를 부여한다.

현재 '내 것'의 가치가 중요한 '시간 선호'

투자의 기본은 미래가치다. 예를 들어 1년 이자율이 10퍼센트라면 지금의 100만 원과 1년 후의 110만 원이 똑같은 가치를 갖는다. 따라서 투자를 한다면 110만 원 이상으로 가치가 오를 것을 대상으로 삼아야 한다. 우리는 미래를 알 수 없기 때문에 각종 위험요소와 기회요소를 분석해 신중하게 투자를 결정한다.

그런데 그중에서도 미술에 투자하는 사람들, 즉 수집가들은 이런 미래가치도 생각하지만 현재의 가치를 더 선호하는 경향이 있다. 이것을 '시간 선호time preference'라고 한다. 다시 말해서 1년 후의 가치보다는 매일 독대하며 완상의 기쁨을 누릴 수 있고, 손님과 친구들에게 자랑할 수 있는, 지금 내 소유이기 때문에 누리는 가치가 더 클 수 있다. 내 손에 들어와 있다는 심리적 만족감은 그 어떤 이자율로도 비길 수

가 없다.

현대 사회에서 미술품 수집이 신분 상승의 상징으로 사회적 만족감을 줄 수 있을 것이다. 하지만 내 경우는 이보다는 좀 더 개인적인 만족감에 가깝다. 궁핍하던 시절에 좋은 작품을 보면 내가 가질 수 없다는 사실이 마음 아프고 안타까워 가슴앓이를 하다가, 우여곡절 끝에 손에 넣게 되면 잠을 자다가도, 새벽녘에 화장실을 가다가도 불을 켜고 쳐다보고 또 만지지를 반복하곤 했다. 아무도 몰라줘도 상관없었다. 오죽하면 아내가 "당신은 나보다 미술품을 훨씬 더 좋아하니 미술품과 같이 사세요" 했을까.

어떤 이들은 내게 따지듯이 묻는다.

"그림이 그림이지, 대체 그림 한 점이 얼마나 훌륭하기에 수십억, 수백억 원에 팔릴 수 있는 거요? 그냥 돈 자랑 하는 것 아닙니까?"

미술 작품은 독점 소유가 가능한 예술이므로 다른 예술시장과 달리 상상을 초월하는 가격이 오가곤 한다. 이런 특징들 때문에 미술품에 투자하려면 장기간 감상하고 싶은 그림을 사라고 권하고 싶다. 그림을 사다 보니 보고 또 봐도 싫증이 나지 않고 점점 더 정감이 가는 그림들이 생긴다. 그런 그림들은 소유하고 있는 동안에 제공하는 즐거움만으로도 충분한 가치를 한다.

결혼기념일을 맞아 배우자에게 특별한 선물을 해주고 싶어 하는 남편이 있다고 하자. 백화점에서 명품 핸드백을 둘러본 그는 아내가 100만 원이 훌쩍 넘은 이 핸드백을 1년에 고작 다섯 번 들고 나갈까 말까 할 거라는 사실을 안다. 그리고 핸드백은 구입해서 한번 들고 나

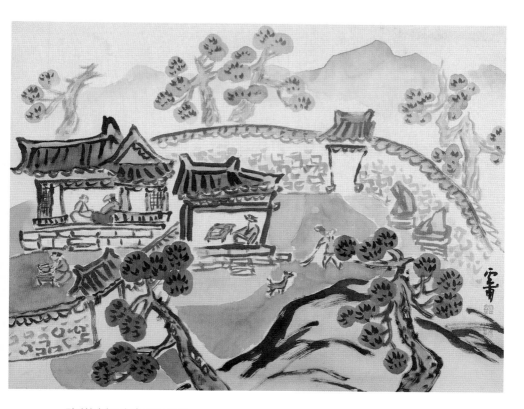

김기창 〈바보산수〉 460×595

가는 순간부터 가치가 줄어든다. 감가상각되는 것이다. 하지만 마음에 드는 그림을 사서 선물했다고 한다면, 보는 즐거움은 줄어들지 않는다. 운이 좋아서 그 그림의 가격이 상승한다면 금상첨화다.

하지만 우리는 대체로 좋은 그림은 비싸다는 사실을 알고 있다. 우리가 뉴스로 접하는 유명 화가의 그림값은 상상을 초월한다. 하지만 처음부터 비싼 그림을 접하고 가격으로 인해 수집을 포기할 필요는 없다. 무슨 일이든 과정과 단계가 있다. 다들 그런 경험이 있을 것이다. 캠핑을 좋아하는 사람, 사진이 취미인 사람, 주말이면 자전거 라이딩을 즐기는 사람 모두 처음에는 수십만 원의 저렴한 장비부터 시작하지만, 이로 인해 취미 생활이 더욱더 즐거워지고 깊어지면 수백, 수천만 원까지도 투자하게 마련이다. 미술도 마찬가지다. 유명 작가의 작품도 여러 장 찍을 수 있는 판화 같은 것은 비교적 저렴하다. 판화를 구입하고 관심을 갖다 보면, 나중에는 원화도 갖고 싶어지고, 그렇게 공부하다가 실제로 원화를 구입하게 될 수도 있다. 나 역시 그런 과정을 거쳐 운보 김기창 화백의 작품을 몇 점 소장하게 되었다.

수집가로서의 공부법

　미술품 수집에는 왕도가 없다. 꾸준한 공부만이 길이다. 미술에 관한 안목을 높이고 심미안을 갖는 것은, 누가 대신 해줄 수 있는 일이 아니다. 미술품을 제대로 알고 구입할 정도가 되고 진정으로 즐기기 위해서는 어느 정도의 수업료를 지불해야 한다. 이러한 학습비용을 지불하지 못할 때는 어쩔 수 없는 한계에 부딪히기 때문에 진입장벽이 만들어지고 만다.

　이 진입장벽을 뚫고 좁은 문으로 들어가는 길이 수집가의 길이다. 어떤 일이든 처음 입문할 때부터 기초를 튼실하게 하고 정도를 걸어야 나중에 교정하는 수고를 덜 수 있다. 아무리 관심 있다고 해도 그 깊이를 알기까지는 공부해야 하고 실습도 해봐야 한다. 즉 미술에 대한 이론적 학습이 필요하고 실제 구입도 해봐야 한다는 뜻이다. 자신이

관심 있는 분야의 공부이다 보니 아마도 학교에서 하던 것보다는 어렵게 느껴지지 않을 것이다. 보고 듣는 것마다 쏙 들어오며 그 방향으로 눈이 열리고 귀가 뜨이게 된다.

미술에 대한 전문적인 월간지를 두어 개 정도 정기 구독하고, 신문 기사나 잡지를 스크랩할 준비가 되어 있어야 자료가 쌓이게 된다. 디지털 시대이지만, 스크랩은 언제든 책처럼 펼쳐볼 수 있게 과거의 스타일을 고수하면 좋겠다. 또 문화센터 같은 곳에서 교양강좌를 듣는 것도 초심자에게 추천한다. 미술 관련 기관에서 하는 각종 교육제도를 활용하는 것도 좋다. 거기서 추천해주거나 언급되는 전문서적으로 발을 넓히며 지식을 확장시켜야 한다.

내가 공부하던 시절에는 지금처럼 미술 관련 강좌가 많지 않았다. 그래도 1979년경 광주국립박물관이 개관하면서 이을호 초대 관장이 주관하는 '수요 강좌'라는 교육 프로그램을 빠짐없이 수강하는 등, 광주박물관회에 가입해서 주어진 교육과정을 공부하고 각 유적지를 답사했다. 다행히 공부는 어렵기는커녕 점점 더 즐거워져 마침내 대학원에서 미술사를 공부하는 데까지 확장했다.

그런데 이보다 더 좋은 공부는 미술관이나 화랑을 찾아다니며 수많은 작품들을 실제로 보고 감상하는 것이다. 내가 그런 곳을 찾아다닐 때 자연스럽게 함께 다닌 아들과 딸은 지금 화가로, 학예연구사큐레이터로 각자 자기가 좋아하는 일을 하고 있다. 미술관과 박물관을 무수히 견학하며 보고 느낀 영향도 있는 것 같다.

보는 만큼 알고, 아는 만큼 좋은 작품을 좀 더 싼 값으로 내 손안에

넣을 수 있다. 결국 좋은 컬렉션을 이루려면 깊은 안목과 열정이 필요하다. 더불어 재력도 뒷받침되어야 한다. 미술품 수집으로 성공한 사람들을 추격하고 싶다면, 먼저 그들이 했던 대로 따라 해보자. 그들을 따라 공부하고 실천한다면 반드시 그들의 반열에 오를 수 있을 것이다.

앞서 강조했듯이, 어떤 경우에도 충동적인 구입은 삼가야 한다. 마음에 드는 작가의 작품이 있으면, 먼저 그 작가에 대한 꾸준한 관찰과 연구를 거쳐야 한다. 한 작가의 작품이라 할지라도 작품마다 작품성이 다르기 때문에 보고 또 보고, 자료들을 검토하고 연구하고 또 생각한 다음에, 그런데도 '저 작품이 없으면 도저히 안 되겠다'는 확신이 들 때 과감히 사들여야 한다.

나 역시 그런 과정을 거쳐 산 작품에 대해서는 조금의 후회도 없다. 설령 구입 당시에는 약간 비싸다고 생각했더라도, 보는 횟수가 느는 만큼 행복한 순간도 늘어나니, 그 행복감만으로도 보상을 충분히 받았다는 느낌이 든다.

돈이 되는 미술품 구입 가이드

미술품을 구입하고자 할 때는 우선 자신의 눈에 드는지가 중요하다. 하지만 단순히 돈이 많아서 개인적인 즐거움을 위해 그림을 구입하지 않는 이상 투자로서의 가치도 생각해야 한다. 그러니 미술을 잘 모르는 사람은 선뜻 작품을 고르기가 쉽지 않다. 전시회를 많이 가보고 책을 여러 권 구매해 읽었더라도 마찬가지다. 자신이 1만 원의 입장료를 내고 세계적인 작품들을 관람하는 것과, 수십만 원에서 수천만 원의 돈을 지불하고 한 작품을 소유하는 것에는 큰 차이가 있다. 구입에는 더욱더 신중해질 수밖에 없는 것이다.

여기서는 우리가 그림을 구입하기 위해 유의해야 할 최소한의 가이드라인을 알려주고자 한다. 사람마다 작품을 선택하는 기준은 다르겠지만, 다음의 16가지 기준을 최소한 마음에 새겨둔다면 작품을 구입

하고 후회할 일이 줄어들 것이다.

1. 내 마음에 안 드는 작품은 남도 사지 않는다. 내가 좋아하는 작품은 팔기도 쉽다.

2. 돈은 없지만, 보는 눈이 있다면 '테마 수집'을 시도하라. 싸게 사서 비싸게 부를 수도 있다. 테마 수집이란, 한 작가의 작품을 수집하고 나서 그 작가와 거미줄처럼 연결된 인연을 연구해가며 수집하는 것이다. 작가가 하늘에서 뚝 떨어지지 않은 이상 모시던 스승이 있고 공부한 곳이 있으며, 함께 공부하고 교류했던 예술가들 있을 것이다. 가령 남농 허건南農 許楗, 1907~1987의 작품을 구입했는데, 그의 아버지인 미산 허형米山 許瀅, 1862~1938을 알게 되고 거슬러 올라가다 보면 조부인 소치 허련小癡 許鍊, 1808~1893도 알게 된다. 그러면 계보별로 작품을 수집하고 자료를 정리하는 것으로 그 시대의 예술 풍조를 알 수 있다. 우리가 추사 김정희를 잘 알지만, 허련은 잘 모를 수도 있다. 그런데 허련의 그림에 쓰인 글씨는 추사체에 가깝다. 이는 추사와 소치가 사제지간으로 글씨 공부를 해왔기 때문이다. 이렇게 거미줄처럼 연결된 인연을 따라가다 보면 숨겨진 좋은 작품을 만나는 일도 점차 생길 것이다.

3. 한 점이라도 직접 사봐야 안 보이던 것이 보이며, 한 점이라도 직접 팔아봐야 시장의 냉혹함을 안다. 예술품은 부동산과 마찬가지로 정가가 없고 작가의 인지도나 그 시대의 예술적 사조에 따라 가치가 달라진다. 그러므로 한 점을 살 때도 가치를 여러 가지

로 고민해볼 수밖에 없고 사둔 예술품을 마침 돈이 필요한 상황이 생겨 팔려고 했을 때 제대로 팔리는지, 제값을 받는지 더 올랐는지 경험해보면서 비로소 이해할 수 있게 된다. 맨 처음 조언처럼, 내 마음에 쏙 들어서 샀더라도 그것이 작가 인지도나 사조 등을 고민하지 않은 작품이라면 파는 일이 쉽지 않음을 피부로 느끼게 될 것이다. 반대로 내가 아무 지식도 없이 지인의 조언에 따라 샀던 병풍의 가격이 4배 이상 오르는 것을 보고 결과적으로 수집에 뛰어들게 된 것처럼, 실제 체험해보면 모든 것이 다르게 느껴진다.

4. 작품과 작품가를 반드시 입력해두라. 본인이 산 작품은 수집 목록에 필수적으로 기록해놓고, 최소 3년 전부터 그 작가의 작품 중 비슷한 크기의 작품 경매기록도 함께 기록해두자. 그렇게 3년 후까지 같은 방법으로 기록하다 보면 미술품의 가격 변동 사항과 그 작가의 성장을 알 수 있다. 적은 돈으로 성공한 사람이 큰 돈으로 실패한 사람만큼 많으니 반드시 명심하자.

5. 유통물량이 있어야 가격이 오른다. 다작多作도 문제지만 과작寡作도 문제다.

6. 가짜 작품이 낫게 보일 때가 있다. 심지어 일부 작가들의 위작은 작가 본인조차도 구분하기 힘들 정도로 똑같아서, 실제로 위작의 작가와 진품의 작가가 서로 자기 작품이라고 주장하는 경우도 있다. 이런 특수한 사례까지는 아니더라도, 진짜 작품을 볼 줄 아는 눈을 키워야 한다. 그렇지 않으면 안목이 없어 태작馱作[7]을

고르는 실수를 범하게 된다.

7. 낙관이 있느냐 없느냐에 따라 값이 다르다. 그러므로 금전적 여유가 있다면 낙관이 있는 작품을 사는 게 좋지만, 그렇지 않다면 낙관 없는 작품도 신중하게 고려해야 한다. 미술품의 가치를 보는 눈이 있다면 오히려 낙관 없는 작품을 사는 것이 좋은 작품을 싸게 사는 지름길이 된다. 진품이라면 낙관이 없어서 싸게 산 작품도 나중에 후학들이 '배관拜觀'이라고 써서 그 작품을 공인해주는 경우가 있는데 이렇게 되면 낙관이 있는 것과 별반 다르지 않다.

8. 도록이나 포스터에 실린 작품을 노려라. 작가가 팔고 싶지 않는 작품 중에 득의작得意作[8]이 있다.

9. 경매 가격을 맹신하지 마라. 낙찰률과 낙찰가의 오르내림을 참고하라.

10. 작가는 작가가 안다. 작가 사이에서 높은 평가를 받는 작가를 수소문하라.

11. 가격이 막 오르기 시작한 작품을 사라. 등락의 조짐은 화랑과 경매에서 알 수 있다.

12. 믿을 만한 곳에서 사라. 수집가는 그곳에서 더 많은 이득을 본다.

7) 솜씨가 서투르고 보잘 것 없는 작품.
8) 작가 자신이 더 마음에 들어하는 작품.

13. 작품의 보존 상태를 확인하라. 상태가 나쁘면 가격이 10분의 1까지 떨어진다.

14. 트렌드를 주도한 작품을 사라. 앞서가는 작가는 남고, 따르는 작가는 사라진다.

15. 독선은 독이다. 자신이 좋아하는 작품과 대중의 평가 사이에 균형을 잘 맞추지 않을 경우 나중에 환금성에 문제가 생길 수 있다. 같은 맥락에서 색이나 형태보다 주제와 양식을 따져봐라.

16. 그 값에 왜 사는가? 그만큼 금전적 여유가 있는가, 기대수익을 노리는가, 그 이유를 생각해봐라. 그 밖에도 위험은 없는지, 유동성이 있는지, 취향과 기호에 맞는지 등 다방면으로 그 값만한 가치가 있는지 생각해봐야 한다.

그림의 가격의 결정과 위작을 피하는 법

미술품에 대한 취향은 지극히 개인적인 것이다. 하지만 미술품의 가치는 작가, 미술상, 평론가, 큐레이터, 수집가 등 다양한 시장 참여자들의 의견 일치에 의해 형성된다. 여기에 내 취향이 일치한다는 보장은 없다. 오로지 자기만족을 위해서라면 어떤 그림을 사든, 어떤 미술품을 얼마를 주고 사든 상관없을 것이다. 하지만 사람들과 함께 즐기고자 한다면, 미술품에 투자한다면, 늘 자기 눈과 취향을 의심하고 점검해야 한다. "주식을 짝사랑하지 말고, 주식과 결혼하지 말라"는 말과 같은 이치다.

그림의 가격은 어떻게 정해질까?

그림 역시 다른 재화와 마찬가지로 기본적으로는 시장의 수요와 공급에 따라 결정된다. 공급에 비해 수요가 많으면 가격이 올라가고, 그

반대의 경우 떨어지는 것은 교과서에 나온 바와 같다. 그 밖에 그림 같은 미술품의 가치를 결정하는 특수한 요인이 더 있다. 이를 세분화해서 살펴보자.

먼저 작가가 가장 큰 비중을 차지하며, 그림에 사용한 재료, 그림에 그린 소재, 그림의 크기, 그림의 질, 사람들의 반응, 희소성, 보존 상태 등을 들 수 있다. 이러한 요소 외에도 여러 변수들이 그림값을 좌우한다. 또한 작품의 소장 기록, 작품에 관한 기록과 문헌, 전시 홍보와 마케팅, 전시 또는 판매되는 장소, 시대적 환경, 유행이나 경향, 그리고 작품이 얼마 만에 시장에 공개되느냐 하는 신선도 등도 영향을 미친다.

미술품을 보는 눈을 작가나 미술상, 평론가들과 일치시킨다면 가장 좋을 것이다. 이를 위한 몇 가지 기준이 있다. 다만 이 기준에 맞춰 작품을 고르려면 기준을 평가할 만한 지식이 먼저 있어야 한다는 점을 염두에 두자.

첫째, 가장 중요한 것은 작품의 독창성이다. 미술사에 커다란 족적을 남긴 대가들은 자신만의 독창성으로 일가를 이룬 사람들이다.

둘째, 같은 작가의 작품 중에서도 질이 높은 작품을 사야 한다. 그 작가의 대표작이 될 만한 작품, 작가의 특징이 잘 드러난 작품을 사야 한다. 모차르트Mozart의 음악이라고 모두 감동적인 것은 아니다. 동시대의 감성을 충분히 수용하고 있는지 살펴보자.

셋째, 작품의 상태도 중요하다. 아무리 훌륭한 작품이라도 치명적인 손상을 입었거나 수리·복원 과정이 엉터리로 진행된 경우에는 제

가치를 잃게 마련이다. 〈TV쇼 진품명품〉을 보면, 전문가들이 작품의 보존 상태나 복원 상태에 따라 가격을 깎는 것을 종종 보았을 것이다. 그만큼 작품의 보존 상태가 중요하다는 점을 기억하자.

넷째, 구매할 작품의 가격이 자신의 경제적 여건에 맞는가? 무리하면 완상의 기쁨보다는 오히려 무거운 짐이 된다.

다섯째, 나만 좋은 게 아니라 주변의 평가도 중요하다.

여섯째, 당연하면서도 간과하기 쉬운 것이 작품의 진위眞僞 문제다. 이는 아무리 강조해도 지나치지 않으며, 가격이 올라갈수록 철저한 검증이 필요하다. 위작을 진품인 줄 알고 평생 사랑하고 있다가 배신당하면 그 마음이 얼마나 쓰릴까.

몇 가지 관찰법

① 초상화는 대개 남자보다는 여자가 비싸다. 또 젊고 예쁜 여자를 그린 것이 더 비싸다.

② 누드는 흐트러진 자세보다는 다소곳한 자세를 선호한다.

③ 가로 그림이 세로 그림보다 더 비싸다.

④ 얇게 칠한 그림보다는 두텁게 칠한 그림을, 어두운 그림보다는 밝은 그림을 선호한다.

⑤ 크고 묵직한 작품보다 작고 예쁜 그림이 비싸다.

귀할수록 공짜로 얻어지는 것이 없다

한국화랑협회 산하 감정연구소가 20년1982~2001 동안 의뢰받은 2,525점의 미술품을 감정한 결과 30퍼센트가 가짜였다고 한다. 열 점 가운데 세 점이 가짜라는 것이다. 특히 이중섭李仲燮, 1916~1956 화백의 위작이 많아 그 비율이 무려 75.5퍼센트에 달했다. 그 밖에도 허건(65퍼센트), 박수근朴壽根, 1914~1965(36.6퍼센트), 천경자(40.6퍼센트), 김기창(30.8퍼센트), 이상범(31.5퍼센트) 등도 위작이 많았다.

아무리 위작을 발견하는 기술이 발달하고 전문가가 있다고 하더라도, 구입한 다음에 알게 되면 좋을 게 없다. 위작을 구입하지 않는 것이 가장 좋은 방법이다. 감정 전문가에 필적하는 지식이나 경륜이 우리에게 있다면 좋겠지만, 그렇지 않다면 몇 가지 기준을 가지고 미술품을 구입해야 한다.

첫째, 싸게 사겠다는 마음부터 버려라. 좋은 작품을 적당한 가격에 사겠다는 마음에서 출발해야 위작을 피할 수 있다.

둘째, 아트 페어나 전시에 나온 작품을 골라라. 일단 검증을 거쳐서 출품된 작품이다.

셋째, 공신력 있는 화랑이나 경매회사를 통해 구입하라. 문제가 생기면 돈을 돌려준다.

넷째, 고가의 작품은 감정서를 요구하라. 한국미술품감정협회에서 유료로 진위와 시가 감정을 해준다. 프랑스에는 전 작품 도록catalogue raisonné이 정착되어 있다.

다섯째, 그림의 거래증명서나 호적을 확보하라. 유통경로를 투명하게 밝힐 수 있으면 안전하다. 작품 뒤에 작가가 직접 지문을 찍거나 작품의 거래 과정을 기록하는 경우도 있다. 서양에서는 사고파는 기록을 도록에 남긴다.

생각해보면 내 손을 거치지 않은 물건들이 있었을까 싶을 만큼, 나는 만물상을 방불케 하는 수준으로 오만 잡동사니들을 모아가며 오늘에 이르렀다. 나처럼 많은 수업료를 지불하고 수집에 입문한 수집가도 그렇게 많지 않을 것이다. 개중에는 위작, 모작, 졸작 등 버리기에도 비용이 드는 작품들도 있었다. 수없이 많은 시행착오와 대가를 치른 후에야 보배를 얻게 되는 법이다.

무슨 일이든 과정이 중요하고, 그 과정을 공짜로 뛰어넘을 방법은 그다지 많지 않을 것이다. 그래서 나 역시 위작이라고 판정받을 때는 속이 상하더라도 감정해준 이에게 더욱더 예의를 갖춰 답례를 했다.

그래야 다음에도 스스럼없이 상의할 수 있기 때문이다.

　더 중요한 것은 한 번 실패했다고 좌절해서 그다음을 도모하지 않으면 인생을 사는 올바른 방법을 모르는 것이나 다름없다는 점이다. 처음 산 작품이 실패했다고 해서 다시는 작품을 사지 않는 사람에게 더 이상의 발전은 없다. 천재의 대명사처럼 인식되는 알베르트 아인슈타인Albert Einstein도 "한 번도 실수해보지 않은 사람은 한 번도 새로운 것을 시도한 적이 없는 사람이다"라고 말했다. 무언가를 시도해서 성공하려면 실패나 실수는 통과의례다. 그러니 인생을 살면서 후회가 없다면 그것은 잘못 살고 있다는 반증이 될 것이다.

　20대 때 처음으로 고려청자를 한 점 사서 경륜이 많은 어르신이 운영하는 골동품상에 감정을 의뢰했던 적이 있었다. 어르신은 나를 쳐다보시더니 "이놈이 별걸 다 사 왔구나?" 하며 동전으로 내가 가지고 간 도자기의 몸통 부분과 주둥이 부분을 긁고는 소리를 들어보라고 하셨다. 그 뒤에 당신의 소장품을 긁어보시는 것이다. 내가 듣기에는 차이를 전혀 모르겠는데, 다시 설명해주신다. 설명을 참고삼아 들어보니 알 것도 같았다. 목이 부러진 것을 때우고 겉에 유약을 발라놓은 것이니 속은 두 몸이었다. 유약이 번듯하게 발려 있으니 목 부분을 때운 줄도 모르고 속았던 것이다. 또 지질紙質이나 제작연도로 봐도 족히 수백 년 전의 작품인데, 그 시절에도 유명 작가의 작품을 위작한 사람들이 있었다고 하니 속을 수밖에 없었다.

　미술품 진위 감정은 크게 안목 감정, 자료 감정, 과학 감정으로 나뉜다. 미술평론가인 최병식 경희대 교수는 안목 감정은 감정가의 지

식과 경륜을 바탕으로 특징이나 재료, 화법, 서명 등을 면밀히 관찰해 판정하는 것으로, 위작의 90퍼센트가 이 과정에서 걸러진다고 말한다. 안목 감정은 대부분 자료 감정과 함께 실시되는데, 자료는 작품의 소장 경로, 경매 등의 판매 기록, 표구나 액자 제작처의 증언 등을 바탕으로 한다. 그중에서도 가장 중요한 게 전 작품 도록이다. 그 밖에 과학 감정은 발달한 현대 과학기술을 통해 적외선 촬영, 방사성동위원소 분석을 통한 연대 검증 등 다양한 방법이 동원된다. 가치가 높은 만큼 위작 논란도 많은 이중섭과 박수근 화백의 위작 사건 역시 이런 기술들을 통해 진위 여부를 확인할 수 있었다.

작품 선정의 기준과 작가의 아이덴티티

앞서서 작품을 구입할 때 필요한 기준을 몇 가지 제공했다. 여기에 심화 버전으로 몇 가지 덧붙이고자 한다.

프랑스 그르노블 대학교의 다니엘 부뉴Daniel Bougnoux 교수는 예술의 전통적 가치를 다음의 다섯 가지로 설명한다. 첫째, 예술은 지혜와 지식의 출처다. 미켈란젤로Michelangelo Buonarroti는 조각을 만들 때 실제 해부를 통해 얻은 지식을 사용했다. 이 조각에 반영된 해부학적 지식은 인류의 외과학적 진보의 초석을 놓았다. 이처럼 예술은 지식의 확장에 일정한 역할을 했다. 둘째, 예술은 정서적 차원의 기쁨을 제공했다. 그리고 과거에 만들어진 많은 걸작은 현대를 사는 우리에게도 여전히 감동과 기쁨을 준다. 셋째, 예술 작품은 작가의 고유한 스타일, 즉 그것을 만든 사람의 독특한 손재주와 수준 높은 신체적 노동의 질

을 증언해준다. 넷째, 예술 작품은 그것을 만든 저자의 의도, 메시지, 선언을 명료한 방식으로 전해준다. 다섯째, 예술 작품은 세계와 존재에 대한 이해와 그 표현 형식 등에서 상대적으로 새롭거나, 독창적이거나, 진취적인 요인을 지니고 있다.

이를 조합해보면 나오는 결론은 하나다. 작품은 그것을 만든 작가가 누구인지 알려줄 수 있어야 한다. 시장에서는 무엇을 그린 것인지, 그 속에 담긴 기본철학이 어떤 것인지 등의 정보를 요구한다. 민족성이 두드러지게 나타나면 더 좋다. 서양 작가들과 서양화 전시회를 한다고 생각해보자. 동양의 작가가 그들과 똑같은 그림을 그려놓으면 눈길이 가지 않는다. 즉 너무 서양적이면 안 된다. 작가 자신의 창의력과 독창성이 그 작가를 부각시키기 때문이다. 또 당연하겠지만 진부한 것에도 눈길이 가지 않는 법이다.

그래서 작가들은 일생 자기만의 독특한 소재나 특이한 화법으로 그리는지도 모른다. 그것들이 쌓이고 쌓여 트레이드마크가 되곤 한다. 김창열1929~2021화백 하면 떠오르는 물방울, 전광영의 종이접기, 김강용의 모래벽돌 그림 등이 그렇다.

여기에 시대성trend, 보편성, 창의성 등이 부합된 작품이라야 미술사가美術史家들이나 수집가들의 입에 오르내리게 마련이다. 이러한 것이 가능한 작가는 장래성이 더 크게 보장되며 이런 점을 수집가들도 알아보게 마련이다. 반면에 검증되지 않은 작가의 작품이라면 다분히 모험적인 면이 있다. 그래서 작가 연구가 필요하다.

한편 투자의 개념에서는 다양한 작품 가운데서도 특히 현대미술

contemporary art에 관심을 가질 필요가 있다. 현대미술이란 해외 미술시장에서 보통 1945년 이후의 미술, 또는 동시대의 미술을 뜻한다. 일반적으로 작품이 제작된 시기를 기준으로 1950년대 이후의 것이 이 카테고리에 들어간다. 미술사조로 구분하자면 인상주의, 입체파, 구성주의, 미래파, 초현실주의까지가 근대미술이고, 이후 뉴욕을 중심으로 전개되는 추상표현주의와 색면추상, 팝아트, 미니멀아트, 개념미술이 현대미술의 범주에 속한다.

근대미술 작품은 작품 수가 한정되어 있을 뿐만 아니라 값도 만만치 않다. 대신 동시대의 작가들 작품으로 눈을 돌려보면 젊은 작가들의 작품은 대가들에 비해 저렴하고 큰 수익을 낼 가능성이 높다는 장점이 있다. 작고作故 작가의 작품 한 점을 비싸게 사는 것보다 젊은 작가의 작품을 고루 여러 점 사는 방법은 자산을 운용할 때 추천하는 포트폴리오와 같은 이론이다. 그리고 이들의 작품에 눈을 돌려야 하는 이유는 전 세계적으로 수집가층이 젊어지고 있어서, 미술시장의 흐름 또한 그들이 선호하는 작가층으로 흐르게 될 것이기 때문이다.

과연 어떤 작가의 작품을 선택해야 할까 하는 선택은 수집가의 꾸준한 공부와 그 결과 생기는 안목이 결정해주니 신중을 기해야 할 것이다. 나 역시 국내 젊은 작가들에게 지대한 관심을 가지고 지켜보면서 그들과 함께 가고 있다.

미술 투자자는
취향과 투자의 균형을 찾아야 한다

이탈리아의 경제학자 빌프레도 파레토Vilfredo Pareto가 발견한 '파레토의 법칙'은 소득 분포 상위 20퍼센트가 전 세계 부의 80퍼센트를 차지한다는 이론이다. 마케팅에 적용하면 상위 20퍼센트 제품이 전체 매출의 80퍼센트를 차지한다는 뜻으로 쓰인다. 이처럼 소수가 전체 결과를 지배하는 현상이 미술시장에서는 더 심하다. 소수의 좋은 작품 가격이 전체 작품의 80퍼센트를 차지할 만큼 비싸며, 그만큼 돈이 많은 사람들이 소유하고 있다. 왜 돈 많은 사람들이 그림을 사들일까? 그것은 예술 자체로서의 가치 외에도 투자적 가치가 있기 때문이다.

이런 이유로 우리가 파블로 피카소Pablo Picasso나 빈센트 반 고흐 Vincent van Gogh의 작품을 살 수는 없겠지만, 그 외에도 투자할 만한 예술 작품은 많다. 여기서는 미술품 투자의 흐름에 따라 투자하는 법을

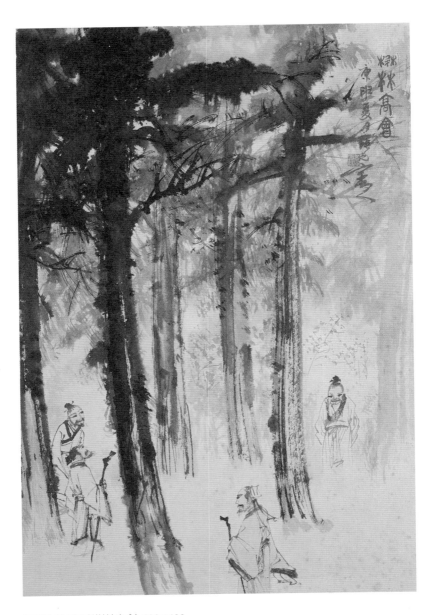

장광빈 〈수림고회樹林高會〉 600×400

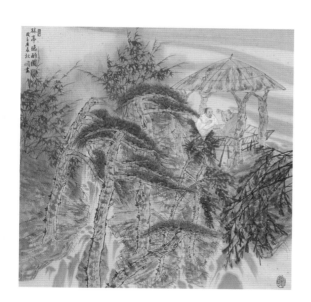

왕밍밍 〈임정만작도林亭晚酌圖〉 680×680

동지창 〈들녘 풍경〉 660×670

간략하게 살펴보고자 한다. 미술품 투자는 미술시장의 흐름과 미술계의 변화 추이를 파악해서 선별적으로 이루어져야 한다. 또 너무 자기 취향적인 작품에만 치우치지 말고, 다른 수집가들이나 전문가의 조언도 들어야 한다.

예를 들면 중국이 G2로 자리매김하면서 자국 작가들의 작품에 가격을 후하게 쳐서 거래해주고 있는데 이런 세계 시장의 흐름도 꿰뚫어 봐야 한다. 이런 중국의 정책이 언제까지 이어질지는 잘 모르겠지만, 당분간은 계속될 것이다. 그래서 나는 중국의 현대 작가들의 작품에도 관심을 두고 수집하고 있다. 장광빈張光賓, 종수렌鍾壽仁, 왕밍밍王明明, 동지창董幟强 등 전통 화법에 기초해서 작업을 꾸준히 해나가는 작가들이 여기에 속한다.

현재 미술시장의 열기가 언제까지나 지속되면서 호황을 누릴 수는 없을 것이다. 어느 그룹의 모토처럼, '지금 잘나갈 때 10년 후를 대비하는' 미래 지향의 지혜가 예술가들에게는 더더욱 필요하리라고 본다.

현재의 미술시장이 예술가에게 기회가 되어주듯, 수집가에게도 기회가 되어줄 수 있다. 하지만 쳐다만 보고 있어서는 어떤 이익도 얻지 못한다. 내 돈으로 작품을 사봐야 애정과 관심이 간다. 재물이 있는 곳에 마음이 쏠리게 마련인데, 그것이 내 재물이어야 한다는 뜻이다.

어느 미술 작품 하나를 내가 소장해보지 않고서는 그 작가의 작품을 깊이 사랑하기 어렵다. 그래서 나는 사람들에게 귀한 용돈을 모아서 소품이라도 먼저 소장해보라고 권한다. 승용차를 구입하는 것과 비교해보자. 차를 사고자 하는 사람은 여러 회사에서 나온 다양한 차

를 먼저 조사하고 시승해보는 등 시장조사를 거쳐서 꼼꼼하게 비교해보고 구입한다. 내 차가 된 뒤에는 그 차에 대해 누가 흠결을 말하면 기분이 나빠진다. 이미 내 차의 팬fan이 되었기 때문이다. 일단 자기가 좋아하는 작품을 손안에 넣어보자. 그러고 나서 내 마음의 느낌과 추이를 지켜보자. 수집가의 길로 들어서는 큰 계기가 되어줄 것이다. 다만 초보자라면 자기 형편에 맞는 정도로 부담 없는 작품을 구입해서 먼저 예술품으로서의 가치를 즐겨보기를 권한다. 볼 때마다 마음이 즐겁고 좋은 느낌이 들면, 다른 것이 아닌 예술품에 투자하는 즐거움을 실감할 수 있을 것이다. 물론 구입할 때보다 재화로서의 가치가 더 높아진다면 더욱더 즐겁다.

내가 첫 시도로 추천하는 작품의 종류는 드로잉이나 판화다. 값도 그리 비싸지 않을 뿐 아니라 그 작가의 작업 과정을 이해하기에 안성맞춤이다. 그렇게 하고도 '후회되는 작품'이라고 생각되면 다시 팔면 된다. 자신의 실수에 너무 무게를 두지 말고 안목을 더 길러서 다음 기회에 또 도전하자. 그렇게 시도하는 과정도 헛된 것이 아님을 깨닫게 될 것이다.

처음에는 전문가의 권유를 받아들인다거나, 저명한 인사를 눈치 빠르게 따라 하면 된다. 유명 화랑에서 전시한다거나 그 화랑 또는 미술관에서 구입하는 작가를 따라서 구입한다면 큰 실패는 없을 것이다. 왜냐하면 그들이 그런 결정을 하는 데는 수없이 많은 경험과 판단에 근거하기 때문이다.

"돈을 버는 것이 예술이고, 일하는 것이 예술이며, 좋은 비즈니스

야말로 최고의 예술이다."

앤디 워홀의 말을 마음에 새기자.

미술시장에 뛰어드는 데 많은 돈이 필요하지는 않다. 너무 많은 돈을 미술 작품에 쏟아붓는 것은 오히려 좋지 않은 투자다. 큰돈을 쏟아부을 경우 소장품의 가격에 지나치게 신경 쓰게 되고, 가격이 잘 오르지 않으면 작품 감상도 제대로 즐기지 못한다.

법정 〈다경에 이르기를〉 690×350

摩訶般若波羅蜜多心經

觀自在菩薩 行深般若波羅蜜多時 照見五蘊皆空 度一切苦厄 舍利子 色不異空 空不異色 色即是空 空即是色 受想行識 亦復如是 舍利子 是諸法空相 不生不滅 不垢不淨 不增不減 是故空中無色 無受想行識 無眼耳鼻舌身意 無色聲香味觸法 無眼界 乃至無意識界 無無明 亦無無明盡 乃至無老死 亦無老死盡 無苦集滅道 無智亦無得 以無所得故 菩提薩埵 依般若波羅蜜多故 心無罣礙 無罣礙故 無有恐怖 遠離顛倒夢想 究竟涅槃 三世諸佛 依般若波羅蜜多故 得阿耨多羅三藐三菩提 故知般若波羅蜜多 是大神呪 是大明呪 是無上呪 是無等等呪 能除一切苦 真實不虛 故說般若波羅蜜多呪 即說呪曰

揭帝 揭帝 般羅揭帝 般羅僧揭帝 菩提 娑婆訶

乙酉立春
青潭

청담 〈반야심경〉 1230×620

수집은 돈으로 하는 것이 아니라 열정과 안목으로 하는 것이다. 미술에 대한 지식과 안목을 키우고, 그것을 내 손안에 넣을 수 있는 재원財源이 마련되어 있어야 한다. 더 좋은 작품을 손에 넣기까지는 발품을 팔아 찾아다니는 것 또한 중요한 자세다. 작가나 비평가는 작품을 예술로만 말할 수 있지만, 미술상이나 수집가는 상품으로도 이해하지 않으면 안 된다.

미술품의 이러한 양면성이 수집을 어렵게 한다. 감성과 이성, 뜨거운 가슴과 차가운 머리가 균형을 이루지 않으면 수집가로 성공하기 어렵다. 예술품이기 때문에 즐거워야 하고, 자산이기 때문에 적절한 수익도 올려야 한다. 소모품이 아니기 때문에 '보기에 좋았다'는 것만으로는 만족할 수 없다.

집을 사는 것에 비유하자면 주거환경도 좋아야 하지만, 집값도 올라야 하는 것과 마찬가지다. 아무리 주거환경이 훌륭해도 다른 사람의 집은 값이 오르는데 내 집만 떨어진다면 기분이 좋을 리 없다. 미술품을 투자 자산으로만 보는 사람이나, 예술품으로만 보는 사람이나 모두 수집에는 실패하게 마련이다.

그러나 수집을 하다 보면 유달리 좋아하는 작가가 생길 수밖에 없다. 그래서 한두 점이 아니고 그의 작품이 나오면 주저 없이 사는 경우가 생긴다. 나에게는 법정 스님의 작품이 그러했다. 내가 산 것만 아마 십수 점이 될 것이다. 불자가 아닌데도 청담 스님과 성철 스님 작품도 경쟁해서 구입했다. 예술은 종교와 관계없다. 오히려 종교의 벽을 뛰어넘는다.

시장에서 반드시 뜨는 작품을 알아보는 법

　어떤 기업의 성장을 기대하고 주식에 투자했는데, 몇 년도 안 되어서 그 회사가 망한다면 주식은 휴지가 되고 말 것이다. 그래서 주식을 살 때는 그 회사의 자산 가치, 신제품 개발, 미래 전망 등을 살피고 내재적 자산 가치와 업계의 비전을 살펴본다. 미술품도 같은 방식으로 판단해야 리스크도 줄이면서 좋은 작품을 안심하고 살 수 있다. 화가의 미래가치가 그림값을 결정한다. 기업과 비교하자면, 미술가는 그 자체가 기획실이고 생산 공장이며, 뛰어난 브랜드이기 때문이다. 이런 맥락에서 보면 작품에 목숨을 거는 작가야말로 전망 있는 작가다. 지금 반짝 빛을 보는 작가보다 오래도록, 죽을 때까지 붓을 놓지 않을 작가가 더 가능성 있다. 여기에는 작가의 의지도 매우 중요하다. 동료 작가들이 인정하는 작가, 미술 평론가들로부터 인정받는 작가, 화랑에

서 주목하는 작가, 그리고 수집가들의 관심이 집중되는 작가… 결국 재능과 야망과 끈기가 있는 사람만이 살아남는다. 성공할 수 있는 확률은 그래서 아주 낮다.

우리 미술계를 보자. 자신의 작업에 더 이상 진전이 없거나, 결혼하고 가족의 생계를 위해 더는 순수미술에만 매달릴 수 없는 경우가 많다. 그래도 붓을 놓지 않고 작품을 계속하기 위한 방편으로 시작한 부업이 오히려 더 잘되어 이제 주업이 되어버린 미술가들도 흔하다.

마치 피라미드 구조같이 저 밑바닥에서 꿈을 안고 데생부터 시작하는 수많은 미술학도들이 있지만 성공을 향해 위로 올라갈수록 빛을 보는 작가는 적어지고, 그나마도 50~60대가 되어야 겨우 수집가들의 명단에 오르거나 평론가들과 미술사가들의 입에 오른다.

작가는 작품을 통해서 자신의 모든 것을 표현한다. 그의 사상과 예술세계까지도 작품으로 토해낸다. 그러면 애호가인 나는 과연 무엇을 할 수 있을까? 그들의 작품을 좋아하고 이해하고 아껴주고, 더 나아가 공감하고 사랑해주는 역할이 애호가가 마땅히 해야 할 역할일 것이다.

다행히 내게 그런 작품들을 소장할 수 있는 능력이 주어져 한 점 한 점 소장하면서 더욱 애착을 갖는 소중한 삶으로 연결되고 있다. 음악에도 제대로 들어주는 사람이 있어야 천하의 명창이 만들어지듯, 미술가에게도 그의 작품을 이해하고 아끼고 소장해주는 수집가가 있음으로써 빛이 날 것이다.

1980년 초에 석현 박은용石峴 朴銀容, 1944~2008의 작품을 몇 점 구입

박은용 〈부부〉 485×705

한 것도 이 같은 맥락이다. 지인의 소개로 알게 된 작가인데 보자마자 '와, 이런 작품이 있구나' 하고 감탄하게 되어서 몇 점을 바로 구입했다. 이후에도 화가 작업은 계속되어 놀라운 작품들을 낳았고, 뒤늦게 제대로 된 평가를 받게 되었다. 그가 꾸준히 그림을 그리지 않았다면, 늦게나마 평가를 받을 일도 없었을 테고 그러면 내가 구입한 작품들 역시 실패의 하나로 각인되었을지 모른다.

그러니 내가 여기서 미술가의 입장인 이들에게 당부하고 싶은 것이 있다. 예전과 같은 열정으로 지금, 그리고 먼 훗날에도 작품 활동을 하길 바란다. 자신의 예술가적 신조를 지키며 꾸준히 해나가기만 하면 된다. 좋은 작품은 언제든 빛을 보게 마련이다. 좋은 작품을 창작해

내지 못하기 때문에 불황이 오고 어려움을 겪는 것이다.

화가는 입이 아닌 화폭과 붓으로 말해야 한다. 일생 꾸준히 작업해 온 작가는 자신의 예술세계를 구축하면서 빛을 볼 수 있다. 한 가지 분명한 것은 천재는 다수多數 속에서 나오듯이, 수작秀作은 수많은 작품 중에서 나온다. 단 한 점만 심혈을 기울여 그렸다고 해서 인정받기는 쉽지 않다.

가령 피카소는 26세에 〈아비뇽의 처녀들〉을 그릴 때 500번 넘게 습작을 했다. 그리고 평생을 통해 5만 점 이상의 작품을 남겼다. 레오나르도 다빈치Leonardo da Vinci도 〈모나리자〉, 〈최후의 만찬〉 등 수많은 명작을 우리에게 남겨주었다. 수집가들의 예리한 눈은 항상 좋은 작가의 명작을 찾고 있다. 작가는 이를 준비하듯 많은 작품을 남겨야 한다. 혹자는 너무 다작하면 가치가 떨어지지 않느냐고 할지 모르지만, 시중에 무방비로 유통시키는 것과는 또 다른 이야기다.

"누구누구의 작품이 잘 팔린다더라" "어떤 작가의 화풍이 애호가들 사이에 인기가 있다더라"고 해서 그들의 뒤를 쫓다 보면 영원히 이류에 머물고 만다. 파리 인상파 미술관에서 볼 수 있는 19세기 후반의 수많은 아류 작품은 결코 못 그린 그림들이 아님에도 역사가 그들을 주목하지 않는다는 교훈을 상기해볼 필요가 있다.

자기만의 트렌드를 가지고 작품의 질을 높이면서 철저한 자기 관리를 통해 작품 활동을 꾸준히 해나간다면 이 시대의 미술사에 오래오래 남을 것이다.

포기하는 아쉬움 대신
대체재를 찾는 방법

오래전 K옥션의 김순응 전 대표가 좋은 작품 한 점을 구경시켜주었다. 그의 집무실을 방문할 때 함께 찾아갔던 아들이 깜짝 놀라면서 몇 년 전부터 꼭 갖고 싶었던 작가의 작품이라고 반가워했다. 나도 익히 알고 있는 작가였지만 그의 작품은 한 점도 소장하지 못한 상태였다. 그런데 그날 이후 그의 작품이 경매에 나오기가 바쁘게 고공행진을 하는 것이었다. 한번은 응찰했다가 내 예상가를 훨씬 뛰어넘어 포기했었다. 그런데 두 달에 한 번씩 열리는 양대 경매에서 그의 작품이 하늘 높은 줄 모르고 오르기만 하니 좀처럼 잡을 수가 없었다. 내가 그의 작품 경매에 처음 참가했을 때의 낙찰가보다 2배 넘게 올랐는데도 그칠 줄을 몰랐다.

나는 작품을 구매하는 데 나름대로 원칙을 정해놓고 있다. 아무리

욕심나는 작품이라 해도 내가 정해놓은 기준을 벗어나서까지 구입하지는 않는다는 원칙이다. 이런 원칙은 나의 자제력을 기르기 위한 방법이기도 하고, 그런 냉정함과 절제력이 없으면 자칫 충동구매가 될 수 있기 때문이다.

1970년대 말에 일본의 홋카이도까지 찾아가서 만났던 소설《빙점》의 작가 미우라 아야코三浦綾子 선생이 해주신 "내게 주어지지 않는 것은 내게 필요 없기 때문이다. 내게 필요한 것은 반드시 주어진다"는 말씀을 내 삶의 좌표로 삼고 있기에, 못내 서운한 마음을 접는 데는 오랜 시간이 걸리지 않는다.

블루칩 작가들은 이상 현상인지 수요가 공급을 초과하기 때문인지, 끊임없이 고공행진을 해서 나의 애간장을 녹인다. 그의 화풍이 내가 매우 좋아하는 기법이기도 하고 아들도 좋아했기 때문에 사지 못한 것이 못내 가슴이 쓰렸다. 그가 오치균吳治均, 1956~이다.

2007년 9월에는 현대화랑에서 개인전을 했는데 애호가들이 너무 많은 탓에 비매품 전시로 열어 수집가들의 갈증을 더하게 했다. 붓이 아닌 손가락으로 물감을 듬뿍 묻혀 캔버스에 찍어 바른 듯한, 사북 탄광촌의 스산한 풍경, 질퍽한 뉴욕의 거리, 그리고 정감이 흐르는 감나무들의 소재는 누구에게도 거부감을 주지 않고 가슴에 와닿는다.

그러다가 2007년 5월 KIAF한국 국제 아트 페어, Korea International Art Fair(당시 관람객이 6만 4,000명이었으며, 거래 금액은 175억 원에 이르렀다)에서 나를 확 사로잡는 작품을 만났다. 값이 너무 올라버린 오치균의 작품을 구입하지 못한 나를 만족시켜줄 대체 작품을 고르기로 나선 전시회였

다. 거기서 독일 작가의 작품이 눈에 들었는데, 충분한 지식도 자료도 없는 상태였다. 내 감성과 직감만으로 거액을 들여 작품을 구입해야 하는 모험이었다. 할 수 없이 예약만 해놓고, 아들과 함께 다시 가보고, 그다음 날도 또 가보고 했지만, 좀처럼 마음을 정할 수 없었다.

그런데 문제가 생겼다. 통역이 잘못되었는지, 내가 예약한 작품이 전날 팔려버렸다는 것이다. 우여곡절을 거친 끝에 관장이 노트북에 담아온, 독일의 자기 화랑 소장 작품을 나에게 팔기로 하고 결제를 마쳤다. 그제야 알게 된 일이지만, 우리나라 최대 화랑에서 그의 작품 대작(보통 100호 이상 작품을 대작이라 말하며, 내가 구입한 작품들은 200호였다)을 석 점이나 구입했으니, 그 항공편으로 함께 운송해주겠다고 했다. 관장은 몇백만 원의 운송비를 예약 실수도 있고 하니 자기가 부담해주겠다는 제의였다. 한참이 지난 후 집에 작품이 도착했는데, 우리 가족 모두는 벌어진 입을 다물 수가 없었다.

가로와 세로가 각각 200센티미터에 달하는 대작에는 축구장을 배경으로 수백 명에 달하는 관중이 환호하는 모습이 담겨 있었다. 물감이 덕지덕지 붙듯 러프하게 그려진 작품은 단순한 만족을 넘어섰다. 인터넷으로 검색해본 결과 세계의 미술시장에서 고가로 활발하게 거래되는 독일의 화가 랄프 플렉Ralph Fleck, 1951~ 의 작품이었다.

그 뒤로도 오치균 화풍과 비슷한 독일 작가 하리 마이어Harry Meyer 1960~ 의 작품을 두 점 더 구입했다. 이 이야기를 상세하게 하는 데는 이유가 있다. 이미 오를 대로 올라버린 작품을 잡으려다가 실패해서 허탈해질 때는 그 작가나 작품을 대체해서 만족시켜줄 다른 작품을

랄프 플렉 〈STADIUM(WM)291 IX〉 2000×2000

찾으라는 것이다.

　모르긴 해도 세계 시장에서 거래가 활발한 작가의 대작이 국내에서 인기 있는 작가만 못할 리가 없지 않을까. 나의 판단을 뒷받침해주듯 우리나라 저명한 화랑이 큰돈을 들여 같은 작가의 작품을 구입했다. 그리고 그림을 구입한 지 5개월 남짓한 시점에서 하리 마이어의 작품을 해외 경매가격 기준으로 비교해보니, 내가 구입했을 때보다 30퍼센

하리 마이어 〈알프스 산〉 550×1300

트 이상이 올랐고, 랄프 플렉의 작품은 수년이 지난 지금 이미 300퍼센트 이상 오른 가격으로 거래되고 있었다.

해외 작가의 작품을 수집하려면 해외 미술계까지 공부해야 한다는 어려움이 있지만, 세계 미술시장의 중심에 서 있는 작가의 작품을 소장한다는 긍지도 맛볼 수 있고, 우리나라에서만 거래되는 작품이 아니기에 수집가의 기반이 세계에 퍼져 있어 미래에 가격이 더 오를 수 있다. 그만큼 필요할 때 다시 작품을 팔기도 쉬워 안심이 된다는 장점이 있다.

나는 오치균 작가의 작품의 대체품으로 독일 작가들의 작품을 구입했지만, 그렇다고 오치균 작가의 작품을 포기한 것은 아니었다. 수집가로서 어떤 이가 자신이 갈망하는 작품을 그렇게 쉽게 포기할 수 있을까. 오치균의 작품에 대한 소식이 들리면 어디든 달려갔다. 그리고 마침내, 수소문 끝에 부산에 있는 화랑에 오치균의 작품 〈감〉이 있다는 이야기를 듣고 달려가서 하루 만에 사 들고 왔다. 지금 응접실에서

오치균 〈감〉 500×500

칙사 대접을 받고 있는 작품이다. 어쨌거나 탐나는 것은 반드시 내 손 안에 넣어야 체증이 풀린다.

　좋은 작품을 얻기까지는 등산할 때 만나는 '깔딱고개' 같은 장애물 이 수없이 많이 수반된다. 그것을 넘어야 수집의 즐거움을 누릴 수 있 다는 것은 불문가지不問可知다.

세계로 무대를 넓혀보자

2013년 선교 활동을 목적으로 미얀마를 방문했을 때, 나는 또 다른 관심사 중의 하나로 미술관을 가보고 싶었다. 안내를 해준 김 선교사가 한국으로 치면 청담동 같은 동네가 있는데, 그곳에 개인 미술관이 있다며 추천해주었다. 국민소득 1,000달러도 안 되는 나라에 사립 중·고등학교가 열 곳이 넘는다는 그 동네로 갔더니, 개인 소유의 4층 건물 두 채에 대작들로만 가득한 전시장에는 눈이 번쩍 띄는 작품들이 전시되어 있었다. 관람 이후 도록을 구해서 보고 해당 작가와의 면담을 요청했더니 다음 날 약속이 잡혔다.

대화를 나누다 보니, 미술관이 그 작가의 소유이고 자기 작품뿐만 아니라 다른 작가의 작품들도 많이 소장하고 있다는 사실을 알게 되었다. 민웨아웅Min Wae Aung이란 화가였다.

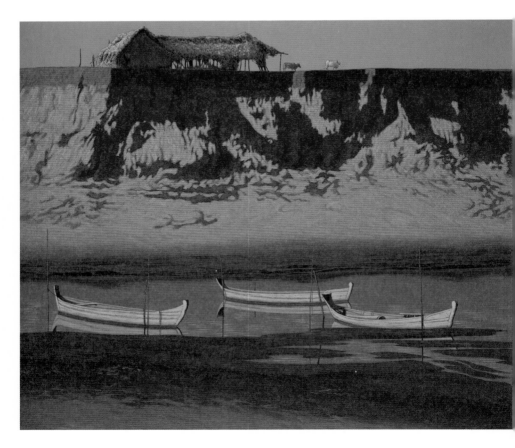

민웨아웅 〈Orange River Bank〉 1500×1730

그를 만났을 때 나는 1960년대 박수근 선생과 미팔군의 무기 중개인인 존 릭을 떠올렸다. 후진국인 한국에서 초상화를 그려주며 생활하는 무명의 화가에게 존 릭은 물감과 화구는 물론 쌀을 팔아주면서 지원해주었다. 그 보은으로 박수근 선생이 몇 점의 그림을 선물했는데, 그 작품이 바로 45억 2,000만 원에 서울옥션에서 경매된 〈빨래터〉였다. 왜 이 작가와의 대화 중에 박수근이 생각났을까?

예술경영학자로서 나는 경영학적 측면에서 민웨아웅 작가의 작품을 보고 머지않은 날에, 어려웠던 시절 우리나라의 박수근 화백과 같은 길을 그가 걷게 될 것이라는 확신을 얻었다. 54년 만에 출범하는 미얀마 문민정부의 새로운 도약과 더불어 미얀마의 발전이 곧 문화예술 분야의 발전으로 이어질 것이라는 확신과 함께 말이다.

나는 그에게 한국에서 초대전을 열고 싶다고 정중히 요청했고, 그 자리에서 초대전에 대한 개요에 합의를 봤다. 모든 체재비와 경비는 물론 출품작의 절반을 내가 구입한다는 조건을 붙였다. 계약이라는 것은 상대방이 거절하기 어려울 정도의 조건을 제시해야 성사된다. 물론 나는 전문 전시 기획자가 아니라 예술경영학을 가르치는 교수이기 때문에 실무적으로 세세한 부분까지 알지 못해서 만족할 만한 성과를 거둘지는 미지수였다. 그렇더라도 이런 좋은 작가를 한국에 알려서 앞으로 더 많은 교류가 있도록 교두보 역할을 해주고 싶었다.

구체적인 계약서를 쓰고 계약금을 선지불했는데, 그의 해외 전시가 많이 잡혀 있는 바람에 한국 전시가 약간 늦어져서 2016년 4월 13일에서 19일까지 인사아트센터 2층에서 열리게 되었다. 나중에 알게 된

일이지만, 민 작가는 그동안 중국, 홍콩, 싱가포르 등 아시아와 영국, 프랑스, 독일, 스위스 등 유럽, 그리고 미국 등 전 세계에서 30여 회의 개인전을 열고 50여 회 이상의 국제 전시회에 참가한 경력을 가진 작가였다.

한국에서는 처음이었던 전시회는 주한 미얀마 대사를 비롯한 외교부 대사들도 참석해서 성황리에 개최되었다. 일주일간의 전시에 많은 관람객들이 다녀가고 언론의 반응도 좋았다. 그리고 계약대로 출품작의 절반에 해당하는 작품을 내가 구입했다. 지금 생각하면 좋은 작품들이 내 수장고에 들어오게 하는 의미 있는 기획 전시였던 셈이다.

판단하기 어렵다면
가격이 오르기 시작한 작가를 선택하라

데이미언 허스트Damien Hirst를 비롯한 yBa young British artists: 영국을 대표하는 젊은 작가들 작가들을 세계적 스타 반열에 오르게 했던 영국의 '큰손' 수집가 찰스 사치가 중국 현대미술의 작품을 사들이고 있는 점은 주목할 만하다. 런던 크리스티Christie's 경매에서 장샤오강張曉剛의 작품을 68만 파운드(약 13억 원)에 사들인 주인공도 바로 그다. 그 이후 장샤오강은 어떠한가. 지금 우리나라에서도 그의 작품은 나오기만 하면 고가에, 어느 누구의 손에 들어갔는지도 모르게 소장되고 만다.

세계적인 수집가가 사들인 작품의 작가는 이내 스타가 되고 세계의 유수한 수집가들의 수집 대상이 된다. 자신의 수집 기준이 서지 않을 때는 이처럼 유명 화랑이나 전문가가 주목한 작가의 작품을 손에 넣으면, 거의 큰 실수 없이 감상과 투자를 달성할 수 있다.

부동산을 떨어질 때 사는 사람은 없다. 그 바닥이 어디인지를 아는 사람이 아무도 없기 때문이다. 그림도 1990년 무렵처럼 계속 떨어질 때는 파는 사람만 있지, 사는 사람은 없었다. 바닥을 치고 조금씩 회복될 때 오늘의 값이 어제의 값보다 더 많이 오른 줄 알면서도 내일 또 오를 거라는 기대심리로 사게 된다. 속담에 '칼이 떨어질 때는 절대로 잡지 마라'는 말이 있다. 꼭 기억해야 할 것이다.

한편 오를 때를 노리는 수집가가 명심해야 할 것은 '잘나가는 작가'보다는 '중요한 작가'를 찾는 일이다. 국내에는 5만여 명의 작가가 활동하고 있지만, 시장에서 거래되는 작가는 1퍼센트도 안 된다. 많은 작가 중에서 '진주'를 찾아내는 일은 마치 펀드 매니저가 주식시장에서 유망종목을 고르는 것과 비슷하다. 작가의 화력畵力, 인간성, 가정환경(이로 인해 중도에 포기하는 이가 많다), 작품에 쏟는 열정, 시장성 등을 꼼꼼히 따져봐야 한다.

작가의 명성, 작품의 희귀성, 전시 경력, 주된 수집가가 누구인지, 어떤 화랑이 그 작가를 다루는지 등을 살펴본다. 주요 언론이나 미술 관련 기사도 참고한다. 주의할 것은 유명 작가의 싼 작품을 사는 것은 투자가 아니라는 점이다. 유명 작가도 최고의 품질이 아니라면 나중에 되팔기가 어렵다. 크기(호수)의 문제가 아니라 작품성에 달려 있다.

특히 좋은 정보가 중요하다. 주식에서는 내부자 거래가 금지되어 있지만, 미술시장은 내부자가 독점적인 정보를 이용해 큰 이익을 내도 법적인 문제가 없다. 또 미술시장은 투자자들이 적기 때문에 게임의 규칙만 안다면 큰 차익을 낼 수 있다.

그림을 살 때 애초부터 투자의 비중이 더 강하다면, 검증받은 신진 작가들의 작품을 사는 편이 값이 오를 대로 오른 중견이나 원로 작가의 작품을 사는 것보다 단연 효과적이다. 예를 들면 부동산의 경우 안정적인 동네의 100평짜리 집을 평당 1,000만 원에 사면 10억 원이다. 한편 10만 원짜리 땅 1만 평을 사도 10억 원이다. 그런데 평당 1,000만 원짜리의 땅이 2배가 오를 수 있는 확률은 희박하지만, 평당 10만 원짜리의 땅이 2배 오를 수 있는 기회는 얼마든지 있다. 그렇다면 10억을 더 벌 수 있는 선택은 스스로 판단해볼 일이다.

요즘 호당 1,000만 원씩 하는 작가의 그림이 많이 있다. 이런 작가의 그림 100호짜리 한 점을 사려면 수억 원에 들 것이다. 그런데 호당 10만 원짜리 100호의 그림이면 같은 돈으로 100점을 살 수 있다. 그중에서 절반의 성공 확률을 가진다면 어떠한가? 금융자산 관리에만 포트폴리오가 필요한 것이 아니다. 100명의 신진 작가에게 쏟은 관심은 설령 절반이 실패했다고 하더라도, 미술을 사랑하는 애호가로서 메세나 역할을 했다고 생각하면 위안이라도 삼을 수 있다.

그리고 더 중요한 것은 보관 및 관리하는 데 중점을 두어야 한다. 너무 거대한 작품이어서 창고에만 자리 잡아야 한다거나, 재료가 오랜 시간 동안 보존이 어려운 소재의 작품이라면 한 번 더 고려해야 한다. 내가 수집가이다 보니, 화가의 길을 걷는 아들이 대학에 입학했을 때 남대문 수입상가 코너에 가서 최상의 화구와 물감을 한 보따리 사주었다. 아무리 비싼 걸로 사더라도 재료비는 원가로 따지면 얼마 차이가 나지 않는다. 하지만 작가가 재료에 조금만 더 신경을 쓴다면 작품

으로 완성했을 때, 그리고 수십 년이 흐른 후에 보존 상태에 큰 차이가 생길 것이다. 다행히 아들은 그런 가르침을 잘 체득해서 소품 한 점이라도 이 기본을 철저히 지켜나가고 있다. 성공을 꿈꾸는 작가들이라면 반드시 지켜야 할 기본임을 명심해야 할 것이다.

한편 미술학자 앨런 바우니스Alan Bowness는 미술시장에서 유명해지고 미술사적으로 인정받는 작가들은 모두 일정한 경로를 거친다는 점을 짚었다. 폴 세잔Paul Cézanne의 작품이 가진 가치를 동료 작가들이 가장 먼저 인정한 것처럼, 가능성 있는 작가는 동료들이 먼저 알아본다는 점이다. 동료들이 인정하고 그 뒤 평론가들로부터 인정을 받으면 그다음에는 미술상과 수집가들 사이에서 인기가 높아진다. 수집을 하려면 먼저 그런 입소문에도 귀를 기울여야 할 것이다.

성공과 실패는 타이밍이다

어느 사업이든지 노력과 상관없이 성공과 실패의 차이에 대해 굳이 한 가지 이유만 찾는다면 바로 타이밍일 것이다. 시장에서 타이밍을 잡는다는 것은 불가능하다. 가격이 거의 바닥을 칠 때 매수하고 정점에 올랐을 때 매도한다면 지극히 운이 좋은 경우다. 그것은 주식이나 부동산 그리고 미술 작품 거래에도 두루 해당하는 말이다. 특히 미술 작품은 더욱더 그렇다. 나 또한 지금의 10분의 1 가격에도 못 미치는 작가들의 작품을 두어 번 망설이다 그만 놓쳐버리는 경우가 몇 번 있었다. 박서보, 정창화, 쿠사마 야요이草間彌生 등의 작품이 그러했다.

아들이 2008년 독일의 아주 오래된 화랑인 폰 브라운베렌스Galerie von Braunbehrens의 초대를 받아 좋은 성과를 거두었을 때, 그곳에서 유학을 오라는 제안을 받았다. 그런데 아들은 단호하게 거절하고 미국

으로 유학을 갔다. 그 이유인즉 "이제 모든 미술이 뉴욕으로 집약되고 있다"는 말이었다. 그것은 올바른 선택이었다. 지금 미국이 미술시장의 중심축으로 확실하게 자리매김하고 있다. 주지하다시피 20세기까지만 해도 미술의 중심지는 유럽이었다. 미술계의 중심추가 유럽에서 미국으로 기울게 된 계기는 잭슨 폴록Jackson Pollock에서 시작해 윌렘 데 쿠닝Willem de Kooning, 그리고 로버트 라우센버그Robert Rauschenberg로 이어지며 완성된 미국의 추상표현주의였다.

추상표현주의가 전 세계를 휩쓸며 미술계의 흐름을 바꾸게 된 배경에는 추상표현주의에 대한 미국 정부 차원의 적극적인 지원이 있었다. 그리고 그 추상표현주의의 인기를 넘어선 것이 바로 팝아트다. 앤디 워홀을 비롯해 재스퍼 존스Jasper Johns, 로이 리히텐슈타인Roy Lichtenstein 등 이름만 들어도 숨 막히는 팝아트 작가들과 작품들까지 아우르는 이런 미술계의 거대한 흐름은 일반인들도 어렵지 않게 가늠해볼 수 있다. 그 덕분에 미술시장을 직접 접할 일이 없는 우리가 더 큰 관심을 가질 수 있게 되었다. 나 역시 이런 거대한 흐름을 타고 자연스럽게 해외 작가에게 눈을 돌리면서 다수의 작품을 소장하기에 이르렀다.

찰스 사치는 "나는 돈을 위해 미술시장에 뛰어든 것이 아니며, 남들에게 보여주고 자랑하고 싶어 컬렉션을 구축한다"고 했다. 수집가로서 정점에 오른 사치가 관심만 보여도 해당 작가의 작품 가격이 오른다. 사치가 한 말 중에 우리가 마음에 새겨야 할 말이 있다.

"상어도 좋다. 작가의 똥도 좋다. 유화도 좋다. 작가가 예술이라고

A.R.펭크(A.R.Penck) 〈Auge Leider Vergriffen〉 700×500

정의하는 것이라면 무엇이든 원하고 보존하려고 하는 이들이 있다. 다만 조건이 있다. 작가가 스타가 된 이후라야 한다. 한번 스타의 반열에 오른 작가의 작품은 그것이 무엇이라도 잘 팔리고, 가격이 오르게 마련이다."

실제로 미술계에 큰 화두를 던진 마르셀 뒤샹Marcel Duchamp의 남자 변기로 만든 작품 〈샘〉이나 세계에서 가장 비싼 바나나로 유명세를 얻은 마우리치오 카텔란Maurizio Cattelan의 〈코미디언〉을 볼 때면 사치의 말이 겹쳐서 떠오른다.

작품을 선택하는 데는 많은 기준이 있겠지만, 최종적으로는 자신의 만족이 아닐까 싶다. 데이비드 게펜David Geffen은 "행복하기란 돈 벌기보다 어렵다"고 말했다. 남부럽지 않은 재산을 소유한 그는 근대미술 작품을 사들이며 비로소 행복감을 느꼈다고 한다. 미술이 좋아서, 그림이 좋아서, 그림을 집에 걸어두고 싶어 수집을 시작했다는 것이다.

하고 있는 모든 일에는 하는 사람의 마음이 반영되게 마련이다. 따라서 어떤 일을 하든, 마음으로 행복을 느끼지 못하면 그 일이 잘될 리가 없다. 그림을 사며 누렸던 행복감과 만족감이 게펜의 컬렉션을 최고로 만들었고, 여기에 돈까지 따라온 것이다. 마지막으로 게펜의 투자 비법을 간략하게 살펴보자.

게펜의 투자 비법

1. 좋은 컬렉션은 미술시장 내 사회적 네트워크의 영향을 받는다. 따라서 미술 투자를 할 때는 확실한 네트워크를 구축할 필요가 있다.

2. 확실한 사회적 네트워크의 구축은 미술시장에서 주요 인물과 가까워지는 것이다.

3. 경제적 여유가 있다면, 누구나 걸작으로 인정하는 그림을 사라. 결코 실패하지 않는다.

4. 미술은 미래를 봐야 하는 것이라는 깨달음과 함께, 지금 유행하는 것이라고, 그저 내 맘에 드는 것이라고 투자하면 안 된다. 작품의 유행은 주기를 가지고 돈다.

구입할 때의 마음으로
소장품 관리는 더욱더 철저하게

새 양복을 사 입으면 더러운 의자나 잔디밭 같은 데 함부로 앉지 않는다. 양반 자세로 앉기는 더욱더 꺼렸던 기억도 있다. 바지의 주름에 구김이 갈까 염려스럽기 때문이다. 그런데 몇 번 입고 나면, 어느새 그 마음은 사라지고 다시금 편안한 마음이 되어 주름 따위에는 신경을 쓰지 않는다.

처음에 그림을 한 점 구입하면 사진을 찍고 작가에 대한 자료를 만들고… 갖은 정성을 들인다. 그러다 어느 정도 시간이 지나 다른 작품을 구입하면, 서재에서 그 그림은 새 작품에 자리를 내주고 수장고로 가게 된다. 신사는 새것을 좋아하고 호랑이는 신선한 고기를 좋아하듯, 수집가도 새로 입수한 작품에 정을 주게 마련이다. 그러다 보면 전에 쌓아둔 작품은 자신도 모르게 홀대(?)하게 된다.

지금 이 자리를 빌려 고백하건대, 친형제보다 더 가까운 아우인 홍성담洪性潭, 1955~ 화백에게 사죄해야 할 사건이 하나 있다.

그가 1980년 첫 개인전 때 그린 〈K군의 한일閑日〉을 내가 소장하게 되었다. 그 작품의 뒷면에 작가가 친필로 '이 작품은 작가 이외에는 어느 누구도 소장할 수 없음'이라고 매직으로 써놓았을 만큼 작가 자신이 소중하게 여기고 있고, 그의 프로필에는 언제나 대표작으로 등재되는 작품이다.

나 역시 작품의 내력을 알고 있는 만큼 소중하게 간직해왔다. 그런데 건설 회사를 경영해오던 중 1991년 사업에 실패해서 이 대작을 다른 곳에 잠시 보관해놓은 사이에 습기로 인해서 작품이 일부 손상되었다. 두고두고 가슴이 아프고, 홍 작가를 볼 때마다 미안한 마음뿐이어서 죄를 지은 기분이었다. 본의 아니게 훼손된 미술품을 보면서 미술품은 어린아이 다루듯 조심스럽게 다뤄야 한다는 점을 새삼스럽게 절감했다. 미술품은 항온항습은 물론이거니와, 일정 기간을 정해놓고 점검하며 문안 인사를 해야 한다. 아내를 처음 만났을 때의 그 감정을 평생 잃지 말아야 하는 것처럼, 작품을 수중에 입수했을 때의 그 감회를 잊지 말아야 할 것이다.

다행히도 우리나라에서 최고로 손꼽을 만한 미술품 복원가 김주삼 선생의 정성 어린 복원으로 원본과 거의 같게 보수를 마쳤다. 그렇더라도 홍 화백에게는 미안한 마음이 가시질 않는다.

미술품은 고가인 관계로 보관이 중요하기 때문에 미술관과 화랑들은 수장고에 신경을 많이 쓴다. 미술품 수장고에 온도와 습도 조절장

홍성담 〈K군의 한일〉 1650×1300

치는 기본인데, 일반적인 기준은 온도 20±2도, 습도 55±5퍼센트 정도다. 또 수장고는 햇빛이 들지 않는 서늘한 곳에 자리를 잡아야 한다. 신축 건물인 경우에는 3년이 경과한 후에 수장고로 사용해야 한다. 신축 건물에서는 미술품 보존에 좋지 않은 영향을 주는 성분인 포름알데히드 등이 나오기 때문이다. 또 수장고에는 매연 등 외부 공기를 필터링하는 공기 정화 시설도 필수다.

작품마다 보관 방법도 다르다. 유화는 세우거나 걸어서 보관해야 한다. 캔버스를 나무틀에 팽팽히 고정시켜 놓는 유화는 눕혀서 보관할 경우 중력 때문에 작품이 늘어날 수 있다. 종이 위에 작업한 작품들은 습도가 낮은 곳에 보관하고, 조각 작품은 흰색 천으로 덮어서 보관한다. 보안이 생명인 수장고에는 사설 경비업체들이 365일 24시간 경비를 서는 것이 보통이다.

수집가들 누구에게나 작품 보존의 문제가 일어나지 않을 거라고 장담할 수 없다. 이를 대비해서 수장고를 만들어 보관한다면 가장 좋겠지만, 형편이 되지 않는 이들을 위해 물류회사에서 '트렁크 룸' 같은 특수시설을 마련해서 산재되어 있는 귀중품을 보관·관리해주는 서비스가 생기면 좋을 것 같다. 해외에서는 이미 와인이나 미술품을 전문으로 보관하는 물류회사가 운영되고 있다.

그렇다면 미술품 수집을 하려는 사람들에게 이 부분이 다음 걸림돌이 될 것 같다. 그림을 사려면 항온·항습 시설이 갖춰진 수장고를 반드시 갖춰야 할까? 꼭 그렇지는 않다. 열정만 있다면 입문해서 어느 정도 경력이 쌓이기까지는 방 한 칸을 수장고로 이용하는 방법도 있

다. 예를 들어 내가 약 50여 점의 회화를 수집했다고 하면 통풍이 잘 되는 방을 수장고로 삼고 습도를 잘 관리하면 일반 사람들도 안전하게 보관할 수 있다. 특히 선반을 짜서 보관한다면 더 많은 작품도 가능하다. 습기 관리가 가장 중요하다는 점만 명심하면 된다.

예술시장의 현재와 미래

표절, 모티브, 오마주의 문제

작가가 자신만의 영감으로 이루어진 작품을 남들보다 먼저 완성해 세상에 내보일 때 그 작품은 자신만의 트렌드를 이루어 나간다. 어디에서 어떤 모티브를 얻어 작품을 만들었든 남이 시도하지 않은 독창성을 드러낼 때 그의 것이 된다.

2007년 5월의 KIAF에서, 모작 또는 표절이라는 의혹이 제기된 작품이 있었다. 한 작가의 출품작이 2006년 타계한 화백의 작품과 매우 흡사했다는 문제가 제기되었다. 화랑 측은 모티브를 제공했을 뿐이라고 했지만, 그 모티브를 자기만의 작품으로 재해석하지 못하고 아류로 남았기에 모작 또는 표절의 오명을 벗을 수 없었다.

표절의 사전적 정의는 '남의 작품을 전부 또는 부분적으로 도용하는 행위'다. 남의 작품을 그대로 본떠서 만드는 행위나 그 작품은 모

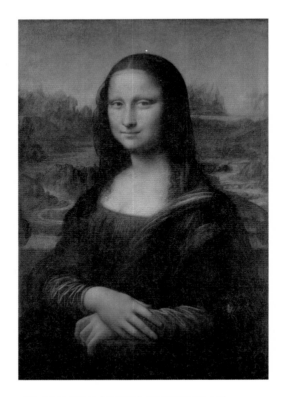

레오나르도 다빈치 〈모나리자〉 루브르 박물관 소장

작模作이라 일컫는다. 때로는 우연의 일치로 같은 영감을 얻어 창작되는 경우도 있지만, 이럴 때는 후자가 자기의 트렌드를 바꾸는 것이 마땅하지 않을까. 한편으로는 기존 작가의 작품과 유사성이 지적되면 존경의 의미, 즉 오마주를 한 것이라고 밝히는 경우가 있다. 위대한 작가에게 존경의 의미를 표현하는 것은 좋지만, 사전에 그러한 의도를 밝히지 않는다면 표절의 의혹을 피해가기는 어렵다. 또 오마주라고 해도 자신의 스타일이 전혀 없다면 모사와 다를 바 없다.

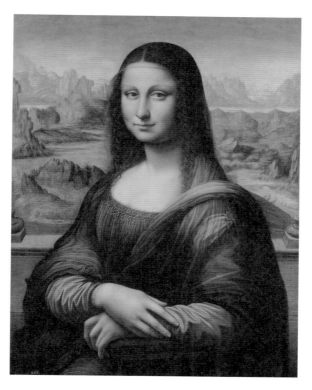

레오나르도 다빈치 공방 〈프라도 모나리자〉 프라도 미술관 소장

그런데 얼핏 보기에 똑같은 작품이 여러 점 있지만 표절이나 모작이
아닌 경우도 있다. 한국미술품감정협회 최명윤 위원은 "1970년대 화
가들은 똑같은 그림을 여러 장 그리곤 했다"며 대부분 상업적 이유였
다고 덧붙였다. 마음에 드는 그림을 보고 화가에게 찾아가 그 그림을
갖고 싶다고 하면 똑같이 그려주었기 때문인데, 당시 관습이었으므로
문제가 되는 것은 아니라는 설명이다.

　한편으로는 똑같은 그림을 그리고도 호평을 받은 경우도 있다. 프랑

스 인상주의 화가의 대표주자인 클로드 모네Claude Monet, 1840~1926도 같은 소재를 놓고 비슷한 그림을 다수 그렸는데, 같은 사물이 시시각각 빛에 따라 변하는 미묘한 차이를 표현해서 높은 평가를 받기도 했다.

레오나르도 다빈치가 그린 〈모나리자〉도 유사 작품이 발견되어 화제가 되었다. 스페인의 프라도 미술관이 소장한 복제품은 다른 모작들과는 달리 16세기 초 같은 작업실에서 제자가 그린 쌍둥이 그림으로 추정되어 단순 모작과는 다른 가치를 인정받았다.

현대미술 시장의 구조

　미술품은 공산품과 다르다. 첨단과학이 날로 발전하고 생산 시설이나 능력이 효율성 측면에서 하루가 다르게 상승하면서 질 좋은 상품은 대량 생산하는 것이 일반 산업사회의 특징이다. 이에 반해 미술품은 지극히 한정되어 있다. 오래된 유물은 물론이요, 이미 작고한 작가의 작품은 생산이 중단된 공장과 같아서 더 이상 생산해낼 수 없을 뿐만 아니라, 그런 유명한 작품들은 이미 미술관이나 박물관, 그리고 저명한 수집가들의 수장고로 들어가서 밖으로 나오질 않는다. 그래서 미술사에 남은 작가들의 작품들이 어쩌다 시장(경매)에 나오면 명품을 소장하겠다는 수집가들의 경쟁으로 인해 가격이 하늘 높이 치솟는다.

　그래서 일반 수집가들의 관심은 점차 동시대 미술로 향한다. 이 시

대를 함께 살아가는 미술가들은 계속 작품을 창작해내고, 그들이 유명해지면서 함께 그 작품의 가치도 상승효과를 보기 때문에 관심과 애정이 더해가는 것이다.

더 큰 보람을 느끼려면 시장에서 거래가 이미 활발해져 버린 작가들보다는 신진기예에 관심을 기울일 필요도 있다. 새싹부터 키워서 열매를 맺게 할 수 있는 혜안이 있다면, 그런 사람이야말로 메세나의 역할까지 겸해 진정한 후원자 겸 수집가가 될 수 있는 것이다.

가정환경이 좋아서 경제적인 면을 신경 쓰지 않고 꾸준히 작품을 해나갈 수 있는 작가가 아니라면, 일반적으로는 창의적인 작품 활동을 계속하기가 쉽지 않다. 시대의 조류에 휩쓸려 반짝 빛을 발하다 금방 사라져버릴 작가가 아니라, 이론과 기초가 튼튼하고 뚜렷한 자기의 주관에 의해 창의성을 발휘할 수 있는 작가들이 얼마든지 있다. 이런 작가들의 성장에 밑거름이 되어준다면, 그래서 작가와 수집가가 함께 성장해간다면 더욱더 바람직할 것이다.

수집을 50년 이상 해온 나는 오래된 골동품에서부터 조선시대의 서화, 근대미술품 등 다양한 작품을 수집하는 한편, 신진기예의 작품 수집도 지속적으로 하고 있다. 2008년 ASYAAF Asian Students and Young Artists art Festival, 아시아 대학생 청년작가 미술축제에서는 김성호 1980~ 작가의 작품을 구입했다. 그때는 20대 후반이었는데 책을 그린 작가의 독특한 기법이 눈에 들어와 인연을 맺게 되었다. 다행히도 그 후에 괄목할 만한 활동을 이어오고 있어서, 내 선택이 틀리지 않았음에 그를 지켜보고 있는 마음이 흐뭇하다.

김성호 〈책〉 1620×1120

그동안 미술시장에서는 대가나 중견 작가 위주로 거래가 되고, 젊은 작가나 신진 작가들의 제도권 진입은 커다란 벽을 넘는 것처럼 어려웠다. 그러나 국내 미술시장의 확대로 인해서 그들에게도 시장의 문이 열리고 있다.

특히 서울옥션에서 2004년, 우리나라에서는 처음으로 젊은 작가들 중심의 현대미술품 경매인 커팅에지Cutting Edge[9]를 도입한 것은 반가운 소식이다. 미술시장이 침체되어 있어 젊은 작가들이 정상적인 경로를 통해 시장에 진입하기가 어려운 점을 고려한 것이다. 자체적으로 시장성과 작품성을 두루 갖춘 작가들을 선정해서 주목받는 젊은 작가들의 전시와 경매를 하고 있다. 이들은 일차적으로 최소한의 검증을 거친 작가라고 해도 무방할 것이다.

그들의 작품성과 전망 덕분인지 커팅에지에서는 예상가를 뛰어넘는 거래가 이루어지고 있다. 신인 작가에 속하는 아들의 작품 〈강상어락江上漁樂〉도 시작가 400만 원의 추정가를 상회하는 650만 원에 낙찰되었으니, 우리 가족에게도 참으로 다행스러운 움직임이다.

이 모든 것이 상대적으로 그림값이 저렴한 데다 비싼 그림을 접하기 힘든 초보자나 안목 높은 수집가들이 유망한 젊은 작가들에게 눈을 돌리기 때문이다. 그동안 화가 지망생들은 미술대학을 졸업하고 각종 공모전이나 개인전 등을 거치면서도 세상의 빛을 받기가 어려웠으나,

9) 최첨단, 최선두라는 사전적 의미로 젊은 작가들의 참신하고 역량 있는 작품을 선별해서 소개하는 경매

문호 〈강상어락〉 1817×2272

최근 해외는 물론 국내 경매시장에서 좋은 가격에 작품이 팔리는 것
이 계기가 되어 미술시장 진입이 한결 쉬워지고 있다. 작품만 좋다면
수집가들의 눈은 언제나 반짝거리고 있기 때문이다.

　눈여겨본 예술가로서 유망하다고 여기는 젊은 작가들이 어디 한두
명일까만, 특별히 나와 인연을 맺은 이들의 이야기를 사례를 겸해서
전해본다. 아들의 해군 홍보단 미술부 동기인 이상원의 전시회가 있어
서 축하해주러 간 적이 있다. 세 명이 함께 전시 중이었는데 그중 한

윤치병 〈BB여사의 초상〉 1622×1303

작가의 작품을 보는 순간, 발길이 그대로 멈춰져 움직일 수가 없었다. 숨이 멎을 지경이었다. 극사실화인 인물 묘사가 사진보다 더 살아 움직이는 것 같았다. 우리는 아름다운 자연을 보면 "그림 같다"라고 표현하고, 좋은 그림을 보면 "꼭 사진 같다"고 말한다. 그 표현이 딱 맞는 말이었다. 사진 같은 그림. 마침 작가가 자리를 지키고 있어서 이런저런 대화를 나누다가 내가 그림 한 점을 부탁했고, 흔쾌히 수락해주어 탄생한 작품이 〈BB여사의 초상〉이다. 그 후 그는 꾸준히 자신의 독특한 작품세계를 열어가더니, 결국 젊은 나이에 홍콩 크리스티 경매에서 큰 호평을 받으면서, 작품도 높은 가격에 국제무대에서 거래되는 작가로 우뚝 서게 되었다. 그가 바로 윤치병1980~ 이다.

예술을 대여해주는 시스템

내가 미술품 애호가이다 보니 나에게 좋은 작품을 추천해달라는 요청이 간혹 들어온다. 그러나 누구에게 작품을 추천한다는 것이 쉬운 일은 아니다. 잘못되었을 때 책임의식을 느껴야 한다는 것을 떠나서, 내 안목을 스스로 테스트하는 격도 되기 때문이다.

미술품 수집을 시작해보고 싶은 주변의 지인들이 추천을 원할 때 추천하는 방식은 내가 직접 구입할 때와는 접근 방법에 차이가 있다. 더 조심스럽기 때문이다. 나중에 해당 작가의 작품이 좋은 평을 얻어 작품가가 높아지면 다행이지만, 중간에 하락하면 내 입장이 난처해지기도 한다. 좋을 때는 자기 운運, 안 좋을 때는 남의 탓으로 여길까 걱정되기 때문이다. 내 컬렉션을 수집할 때보다 더 신중하기 때문인지 다행히도 지금까지의 추천은 그럭저럭 성공한 수준이니, 고맙고 감사

전혁림 〈무제〉 230×160

박고석 〈북악산〉 210×150

한 일이다.

한편 그림을 투자가 아니라 단순히 즐기고 싶다면 '미술은행'을 이용하는 방법도 추천한다. 문화체육관광부가 다양한 국내 미술품을 구입해 국내 공공기관에 빌려주거나 전시하도록 하는 제도가 있다. 미술은행Art Bank이다. 매년 6~7차례에 걸쳐 400여 점 안팎, 약 23억 원어치의 작품을 구입해서 대여하며, 대여료는 7개월 이상의 장기 대여일 경우에는 매달 작품가의 2~3퍼센트, 6개월 이내의 단기일 경우에는 매달 작품가의 1퍼센트다.

1,000만 원짜리 작품을 빌릴 경우, 대여료는 매달 10~30만 원인 셈이다. 처음부터 많은 돈을 들여 작품을 구매하기를 주저하는 이들에게는, 자기가 좋아하는 작품을 임대해서 감상하는 것도, 미술 작품과 친근해지는 방법이 될 수 있다.

이 단계를 넘어서 소유하고 싶다는 욕심이 생긴다면, 소품을 하나씩 사는 방법도 좋다. 작품이 꼭 커야만 좋은 것은 아니다. 대가의 대작을 사려면 큰돈이 들지만, 소품을 구입하면 완상의 기쁨과 아울러 그 작가의 작품을 소장하고 있다는 작은 행복을 주기도 한다.

김형근 〈연戀〉 273×220

김선두 〈느린 풍경—푸른 밤〉 1090×770

변종하 〈오리〉 230×370

황영성 〈감나무골〉 320×410

현대 예술의 상황과 이해

　비평가들은 대중예술을 저속한 문화산업으로 간주해 대중매체에 노골적으로 적대감을 표시해왔다. 평론가 발터 벤야민Walter Benjamin은 기계화가 예술의 신비를 사라지게 만든다고 비판했다. 그는 전통적 예술 작품은 어떤 독창적 분위기를 갖고 있지만, 기계 복제 시대에 대량 생산되는 영화 같은 것에는 애당초 그런 아우라가 존재하지 않는다고 말했다. 예술은 독창성, 유일함, 인간적 가치를 상징하지만 기계는 표준화, 규격화, 비인간적 성격 때문에 비예술적이라는 것이다.

　대중매체가 자신의 영역을 침범하자 순수예술은 독창성, 유일함 같은 가치를 더욱더 강조하면서 '예술'을 지키고자 했다. 수요자들이 모더니즘이 표방하는 이러한 가치를 높이 사면서 모더니즘은 순수예술의 규범이자 양식으로 자리 잡게 되었다. 양식화된 모더니즘에 대한

아방가르드avant garde[10]의 대항은 1910년대 다다이즘dadaism으로 시작되었다. 마르셀 뒤샹은 자전거 안장에 바퀴를 올려놓은 〈자전거바퀴〉를 제작하고, 남성용 소변기를 돌려세워 놓은 〈샘〉을 출품했다. 그는 이처럼 기성품을 이용한 작품을 통해 예술과 생활을 엄격하게 구별하는 모더니즘 전통에 도전했다. 그는 모더니즘이 신격화하고 고상한 것으로 받드는 예술과 정반대에 있는 일상의 생활용품을 예술 작품으로 내세워 예술이라는 우상을 파괴하고자 했다.

시간이 지나 1950~1960년대에 영국과 미국에서 발전한 팝아트는 대중문화에 더욱 친화적인 태도를 취했다. 앤디 워홀은 1960년대 초 실크스크린을 이용해 캠벨수프 깡통, 코카콜라 병 같은 대중소비재의 이미지나 마릴린 먼로Marilyn Monroe, 엘비스 프레슬리Elvis Presley 같은 대중 스타의 이미지를 표현했다. 그는 상업미술이 진짜 미술이라고 공표하고는 화실을 공장으로 바꾸고 이젤 대신 실크스크린을 이용했다. 워홀에게는 피라미드의 정점에 있는 부자나 밑바닥에 있는 노동자나 똑같은 콜라를 마시고 똑같은 스타를 좋아하는 현실이 묘사 대상이었다. 워홀 외에도 리처드 해밀턴Richard Hamilton, 피터 블레이크Peter Blake, 로이 리히텐슈타인, 로버트 라우센버그, 클래스 올덴버그Claes Oldenburg 등은 대량 생산된 상품과 대중매체의 이미지를 감각적으로 받아들인

10) 전위부대를 뜻하는데 예술사에서는 전통에 대항하는 혁신적 예술운동을 의미하는 용어로 정착되었다.

작품들을 제작했다. 팝아트 미술가들은 대중사회의 모든 현상을 가리지 않고 묘사했으며, 긍정도 부정도 담지 않고 그것을 객관적으로 드러냈다. 그리고 이런 그들의 의도와 노력은 대중의 공감을 얻으면서 크게 성장했다.

이렇게 인정받은 현대미술은 공급이 많고 선택의 폭이 크며 투자 가치도 높다. 1990년 중반에 시작된 전후 현대미술 작가의 가격 상승이 동시대 작가의 가격 상승을 유도해, 앤디 워홀의 경우 〈오렌지 마릴린Orange Marilyn〉이 처음에 1,600만 달러였던 것이 2006년에 2억 달러에 거래되었다. 앤디 워홀의 작품 같은 팝아트가 수천만 달러에 팔리는 이유는 팝아트가 서양미술사에서 처음으로 '시대가 요구하는 것'을 받아들였기 때문이다. 또 미술 작품을 만드는 '방법'에 대한 관심도 불러일으켰다. 워홀은 삶이 비극적이었던 유명 인사들을 차용했다. 세계 유수의 미술관에서 워홀의 전시를 얼마나 많이 했는지를 보면 그에 대한 관심도를 알 수 있다.

지금 미술계에서는 '대중문화'와 '고도의 소비사회'가 미술의 영역으로 들어왔을 뿐만 아니라, 철옹성 같은 자신의 영역을 구축했다. 대중문화의 확장, 이에 따른 고도의 소비사회, 그리고 이것들을 담아내는 영상 이미지의 번창은 1990년대 이후 한국에서도 대중의 미적 감수성을 구성하는 주요 인자들이 되었다.

작품의 저작권, 그리고 추급권

프랑스 몽마르트르 언덕이나 우리나라의 대학로에서 거리의 화가들이 돈을 받고 초상화를 그려주는 모습을 심심찮게 볼 수 있다. 한편 사진관에 가면 누구나 돈을 내고 사진을 찍을 수 있다. 그럴 경우에 저작권자는 누구일까? 내가 돈을 냈으니 내 것이라고 우길지 모르지만, 저작권은 거리의 화가나 사진사에게 주어진다.

이와 같은 미술 작품의 저작권자 문제를 둘러싼 유명한 소송이 1990년대 미국에서 있었다. 스티브 조핸슨Steve Johanssen이 그랜트 우드Grant Wood의 작품 〈미국의 고딕〉을 바탕으로 창작한 〈미국의 유산〉이라는 작품이었다. 〈릴렉스Relix〉라는 잡지의 의뢰를 받아 삽화로 제작된 작품이었는데, 〈릴렉스〉가 이 작품을 포스터에 재사용한 것이 저작권 분쟁의 원인이 되었다. 〈릴렉스〉 측은 처음 삽화를 의뢰할 때 패

러디할 대상으로 그랜트 우드의 작품을 직접 선택했으며 색상, 머리모
양, 보석 등 그림의 세세한 부분까지 지시했기 때문에 잡지사도 공동
저작권자라고 주장했다. 하지만 미국 법원이 여기에 내린 결론은 누군
가가 아무리 작가에게 작품의 방향에 관해 상세하게 설명하고 구체적
인 지시를 했더라도 그가 그림을 직접 그리지는 않았으므로 저작권자
라고 할 수 없다는 판결이었다.

우리나라에서도 비슷한 사례가 있었다. 어느 가수가 자기가 낸 아
이디어로 타인이 90퍼센트를 그리게 하고 나머지 10퍼센트 정도를 자
기가 완성했으니 자기 작품이라고 주장해서 세상을 떠들썩하게 했던
사건이다.

미술 저작권자는 작품을 판 뒤에도 여전히 작품에 대해 많은 권리
를 가진다. 수집가들은 그림만 산 것이지 그림의 저작권까지 산 것은
아니기 때문이다. 그런데도 일부 수집가들은 작품값을 지불함으로써
그 작품이 온전히 자신의 소유가 되었다는 착각을 한다. 저작권은 저
작인격권과 저작재산권의 두 가지로 구분이 된다. 인격권의 경우 양도
가 되지 않는 고유의 권리이지만, 재산권은 양도가 가능하다. 따라서
작품을 살 때 작가와 협의해 저작재산권을 양도받으면 유료 전시를 하
거나 책에 싣는 등의 활용을 마음껏 할 수 있다. 다만 이때도 작가의
이름을 표기하고 그림을 수정 없이 본래 모습대로 공개하는 등 저작인
격권을 보호해야 하는 의무가 주어진다.

이 책을 내면서 수집가인 나도 이 부분을 고려해야 했다. 내가 10
여 점의 작품을 수집해온 한 작가는 내가 소유한 작품 중 한 가지를

이 책에 싣고 싶다고 양해를 구했을 때 대표작 외에는 서적이나 언론에 공개하지 않고 있다고 답변해왔다. 수집가의 입장에서는, 작품에 자신이 없거나 대표작이 아니라고 여긴다면 작가의 서명을 해서 내보내지 말았어야 하는 것 아닌가 하는 섭섭함이 들었다. 반면에 다른 작가의 유족에게서는 '책에 작품을 실어주셔서 감사하다'는 답변을 받았다. 이렇게 작가마다 저작권에 해당하는 부분의 입장이 다르니, 내 소유의 작품을 공개하고자 할 때는 이 점을 유의해야 한다.

지금은 전 세계적으로 사랑받는 인상파의 대표 화가 빈센트 반 고흐는 생전에 작품을 단 한 점밖에 못 팔았다는 유명한 일화가 있다. 우리나라 근대 서양화가의 대표 주자 이중섭도 그림을 팔지 못해 막노동과 영양실조가 겹쳐 병으로 이른 나이에 사망했다. 위대한 화가들 중에는 생전에 성공하지 못한 채 사후에 인정받는 경우가 드물지 않다. 그런데 화가가 창작에 몰두한 나머지 가족의 생계를 챙기지 못해서 생전에는 경제적으로 고통을 당하다가 사후에 인정을 받아 그림값이 수백억 원에 달해도 이런 이익이 가족과는 아무 상관이 없다. 밀레 Jean-François Millet, 1814~1875의 가족은 〈만종〉이 100만 프랑이라는 거액에 팔리고 있을 때 남루한 옷차림으로 거리에서 꽃을 팔고 있었다고 한다. 우리나라도 다르지 않다. 그렇기 때문에 경제적으로 어려운 가족들이 그만 유혹에 넘어가서 가짜 그림을 가지고 나와 그 그림들이 세상을 떠난 화가의 그림이라고 주장하는 슬픈 일도 가끔 일어났다.

우리가 흔히 가는 노래방에서 노래를 부를 때마다 그 노래를 만든 작곡가와 작사가에게 일정한 돈이 지급된다. 이 저작권료는 저작권자

사후에도 일정 기간 동안 후손들이 유산으로 받는다. 그러나 화가는 다르다. 일단 그림이 작가의 손을 떠나면 나중에 수십 배, 수백 배 비싸게 팔려도 작가 본인이나 가족에게는 아무런 혜택도 돌아가지 않는다. 이런 불합리를 해소하기 위해 프랑스에서는 1920년부터 추급권追及權, Resale Right을 도입했고, 미국도 1977년부터 실시하고 있다. 이는 저작권이 있는 작품이 누군가에게 여러 번 판매되더라도 이것을 추급해서 행사할 수 있는 권리로, 미술 작품의 경우 재판매될 때마다 저작권자인 작가나 작가 사후 상속자가 70년까지 판매액의 일정한 몫을 받을 수 있는 권리를 뜻한다.

박수근 화백의 딸 박인숙 선생이 《나의 아버지 박수근》이라는 책에서 '나는 아버지의 작품을 단 한 점도 소장하고 있지 않다'고 고백해 안타까움을 자아냈다. 추급권 제도가 우리나라에도 도입된다면 소장자들끼리 거래하는 차액의 비율에 따라 유족에게도 보상이 가게 될 것이다. 저작인격권을 고려한다면 이런 제도가 정착되어야 마땅하다.

다시 한번 강조하지만, 미술 작품을 구입할 때는 그 작품만을 구입하는 것이지, 작품의 저작권까지 구입하는 것은 아니다. 만약 자기가 소장한 작품을 영리 목적으로 사용하고자 할 때는 작가와 따로 논의해야 한다. 〈축제〉라는 영화의 포스터용 글씨를 한 서예가의 작품에서 한 자씩 집자集字해서 썼는데 나중에 저작권 문제로 소송이 걸려 수천만 원의 작품료를 지불한 사례를 상기해볼 필요가 있다. 선진국의 대열에 들어가려면 '저작재산권' 문제에서 더 투명하고 명확한 사회가 되어야 할 것이다.

작가의 대표작은 어떻게 결정되는가

그림 가격은 시장의 법칙에 따라 수요와 공급으로 가격이 결정된다고 앞서 이야기했다. 수요가 많은 작가의 작품은 가격이 상승하게 마련이다. 그런데 한 작가의 작품에서도 가격이 각각 달라진다. 그 차이는 대표성에 달려 있다. 작가 고유의 화풍을 어느 정도 담고 있는지에 따라 작가의 대표작이 되는 것이다.

시카고 대학교의 데이비드 갈렌슨David Galenson 교수는 작가들의 작품 제작 방식이 연역적 방식과 귀납적인 방식으로 나뉜다고 설명한다. 그림을 그리는 과정을 계획과 실행, 완성으로 구분할 때 연역적 방식의 작가들에게 가장 중요한 것은 계획 과정이고, 귀납적 방식의 작가들에게 중요한 것은 실행 과정이다. 미술계에서는 연역적 방식을 추구하는 이들을 개념적 작가로, 귀납적 방식을 추구하는 이들을 실험적

작가로 구분한다.

실험적 작가들의 작품은 오랜 기간의 실험 작업 끝에 주로 말년에 훌륭한 작품이 등장하고 개념적 작가들의 대표작은 초기에 나오는 경우가 많다고 한다. 당연히 가격도 그에 따라 차이가 난다. 피카소를 비롯해 작품을 만들기 전에 먼저 작품의 의도와 주제를 부여해서 작업하는 마르셀 뒤샹, 로버트 라우센버그, 앤디 워홀 등은 개념적 작가다. 반면에 오랫동안 그림을 그려오면서 원기둥과 구, 뿔의 형태로 사물을 단순화한 입체파의 시조 폴 세잔, 색면화가로 명성이 드높아진 마크 로스코, 드리핑 기법을 독창적으로 확립한 잭슨 폴록 등은 실험적 미술가에 속한다.

우리나라 작가의 경우를 보면 의재 허백련 화백의 그림에서는 〈의재산인毅齋散人〉 때보다는 〈의도인毅道人〉 때가 비싸고, 남농 허건도 젊은 시절의 그림인 〈남농외사南農外史〉 때의 그림이 말년의 작품값보다 그 가치를 훨씬 더 인정받는다.

개별 작품이 갖고 있는 이력도 무시되어서는 안 된다. 유명한 미술관이나 화랑에서 전시한 경력을 갖고 있다거나 유명 수집가가 소장한 적이 있다는 사실은 중요하다. 미술 관련 서적에 인용된 적이 있는지도 중요하다. 예를 들어 이만익의 〈명성황후〉 포스터 그림은 작가의 다른 작품보다 2~3배가 더 비싸다.

사진 작품이나 판화 작품 등도 한 작품에 에디션을 붙이는데 예를 들어 총 여섯 장을 프린트한다고 했을 경우 1/6부터 5/6까지는 정상 가격인 데 비해 6/6은 2배로 오르는 등 가격이 변한다. 이는

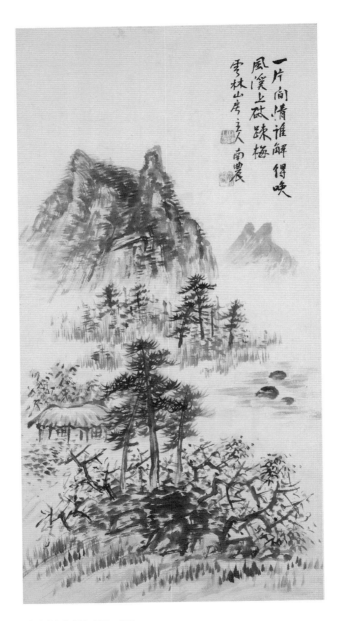

一片向情誰解得哦
風溪上破疎梅
雪林山房主人 南農

허건 〈일편간정〉 635×325

6/6이 마지막 작품으로 더 이상 같은 작품이 나오지 않는다는 희소성이 발동해서 가격이 상승하는 것이다. 그 이후 유통되는 과정에서는 또 다른 변수가 발생할 수 있다.

수집가들은 작가의 대표적 시기가 언제인지, 그리고 대표적 시기 가운데서도 작품의 질적 차이를 만들어내는 변수는 무엇인지, 작품의 출처는 어디인지 꼼꼼하게 살펴봐야 할 것이다. 나아가 지금 시장에 형성되어 있는 작품의 가격 결정요인들이 정당한가에 대해 스스로 연구하는 자세도 중요하다.

시장에서는 한 작가의 작품 A가 작품 B보다 더 비싸게 거래되지만, 이에 대한 근거는 매우 취약할 수 있다. 수집가 스스로 작품 가격 결정요인들에 대해 공부하고 스스로 판단할 수 있을 때 수집은 더 현명하게 지속될 수 있을 것이다.

스위스 아트바젤과
세계 미술시장

2007년에 해외 평론가와 미술관 관장 등 미술계에 영향력을 가진 33인이 당대의 인기 있는 작가와 105년 후에도 살아남을 미술작가로 '영원히 죽지 않을 작가들'을 발표했다. 세계적인 미술 월간지인 〈아트뉴스Artnews〉가 창간 105주년을 기념해 실은 이 기사는 접근 가능성, 다른 작가들에게 미치는 영향, 아이디어의 참신성, 작품의 정신세계 등을 기준으로 삼았다고 한다.

우리나라의 비디오아트 창시자 백남준이 이 명단에 올라 있으며, 그 외에도 앤디 워홀, 루이즈 부르주아Louise Bourgeois, 신디 셔먼Cindy Sherman, 차이 궈 창, 수빙, 오노 요코 등이 들어 있다. 수집가들이라면 미술시장이 붕괴되어도 살아남을 작가가 누구일지 관심을 가져야 하는 것은 당연한 일이다.

한편 국제적인 예술 축제는 미술 작품을 직거래하는 시장이기 때문에 자연스럽게 최신 미술 동향도 파악할 수 있으며, 미술 사조, 작가들의 작품 성향, 그리고 작품 가격의 형성 내용도 파악할 수 있는 중요한 기회가 되어준다. 세계 각국의 미술상들이 이곳에서 정보를 교환하는 등 교류를 가진다.

세계 최대의 미술시장인 유럽에는 4대 현대미술 축제가 있다. 이탈리아 베네치아 비엔날레Venezia Biennale, 스위스 아트바젤Art Basel, 독일 뮌스터 조각 프로젝트Sculpture Projects in Münster, 카젤 도큐멘타Kassel Documenta 등이다. 미국의 시카고 아트페어Chicago Art Fair도 역사나 시장 규모 면에서 여기에 버금간다.

그중에서도 1970년에 시작된 아트바젤은 세계 최대 규모의 미술품 장터다. 2017년에는 전 세계에서 지원한 800여 화랑 중에 아트바젤위원회의 심사를 통과한 300여 곳이 작가 2,000여 명의 작품을 내놓았는데 미국 화랑이 73곳, 독일 55곳, 스위스 36곳, 영국 39곳, 프랑스 23곳 등 서구 화랑이 압도적으로 많았다. 우리나라에서도 국제화랑과 PKM 두 곳이 참가했다. 또한 2017년부터는 홍콩 아트바젤 페어도 열리고 있다.

이제는 모든 산업과 문화가 세계화되어 있기 때문에, 자기 분야의 정보에 밝아야 하는 것은 기본이고, 항상 한발 앞서가는 혜안이 있어야 할 것이다. 우리가 국내에서 만족하지 말고 더 넓은 시야를 가져야 하는 이유다. 나 같은 경우도 국제적으로 덜 알려진 작가와 해외 유명 작가의 가격이 비슷할 경우 단호히 시장성이 넓고 국제적으로 더 인정

받고 유통이 잘되는 작가를 선택한다. 우물 안의 개구리를 언제까지 보호하고 애지중지할 수만은 없을 것이다. 미술품이 엄연한 상품인 이상 특정인이나 한 지역에서만 거래가 이루어진다면 그것은 문제가 된다. 여러 가지 측면에서 이미 검증을 거친 작품이라는 사실이 입증되어야 하기 때문이다.

아트페어에 가기 전에 챙겨야 할 것들에 대해 〈중앙일보〉에 실렸던 서진수 강남대 교수의 조언이 새겨둘 만하다. 미술품 구입이 취미인지 투자인지 그 목적을 분명히 해야 하며, 가격 등의 정보를 미리 알아두어야 한다. 소득에 맞는 작품을 고르되, 사려면 서둘러야 한다. 고민이 된다면 예약이라도 미리 해두고, 산 뒤에는 보증서 등의 자료를 잘 챙기라는 것이 서 교수의 조언이다.

우리나라에도 전 세계 화랑을 초청해 아트페어를 진행하고 있다. 2020년 온라인 전시를 포함해 총 9회를 진행해온 KIAF다. 국제적으로 유명한 아트페어와 비교해보면 아직 여러 면에서 미진한 부분이 있지만, 해를 거듭할수록 발전될 것으로 기대한다. 2019년 9월에 열린 8회 KIAF에서는 17개국 175개 화랑이 5,000여 점의 작품을 전시 판매했다. 특히 백남준, 장샤오강, 데이미언 허스트 등 세계적 거장의 작품을 한자리에서 볼 수 있었다는 점에서 장래가 기대된다.

앞서 거론한 세계 4대 아트페어에 전 세계의 부호들이 자가용 비행기를 타고 와서 미술품을 사들이는 것처럼, 한국의 국제아트페어도 그렇게 성장한다면 관광산업에도 엄청난 파급효과를 불러올 것이다. 관광수입이 공산품을 제작해서 수출·판매하는 것보다 훨씬 수익성이

우국원 〈Satisfaction〉 1622×1303

좋다는 건 누구나 공감하는 사실이다. KIAF를 잘 이끌어 관광산업과도 연계시켜 볼 수 있다면 금상첨화일 것이다.

나도 KIAF에서 좋은 작품을 종종 구입한다. 한번은 표미선 대표가 한국화랑협회장을 지낼 때 협회의 일로 바빠서 정작 자신의 화랑 매출에 신경을 못 쓰고 있다며 나의 소매를 끌고 가서 권해준 작품을 구입했다. 지금은 크게 성장해 평단의 호평을 받는 우국원 작가의 그림이었다. 전문가가 권하는 작품에는 분명히 뭔가가 있다. 두고두고 표 대표에게 감사한 마음이다.

경매의 역사와 현황

　세계적인 예술축제도 미술품을 사기에는 안성맞춤이지만, 자신이 원하는 분야가 확고하다면, 경매를 두드려볼 것을 권한다.

　고대 바빌로니아에서 신붓감이나 노예를 사고파는 데서 시작된 것이 경매의 효시다. 현재와 같은 미술 경매는 1744년에 소더비Sotheby's가, 1766년에 크리스티가 설립되면서 정착했다. 이외에도 유럽에 300여 개, 미국에 300여 개의 경매회사가 있다. 이 중 소더비, 크리스티, 필립스가 시장의 80퍼센트 이상을 주도해 나가고 있다. 취급 품목은 인형, 포스터, 만화책, 옷, 와인, 보석, 시계, 자동차, 미술품, 골동품 등 소장 가치가 있는 모든 물건이다.

　기존에 그림을 사고팔 때는 그림을 공급하는 사람이 가격을 매겼지만, 경매를 통한 거래는 그림을 사려는 사람이 가격을 결정하기 때문

에 시장 논리에 의한 합리적인 거래 방식이라고 할 수 있다.

크리스티 경매는 1766년 제임스 크리스티James Christie가 설립했으며 현재 전 세계 80여 개 사무실과 15개의 경매장을 지니고 있다. 수십여 가지의 경매 카테고리(백 달러~수천만 달러짜리까지)를 형성하고 있으며, 전 세계적인 유명한 작품들이 깜짝 놀랄 만한 가격에 거래되고 있다.

7년 동안 환수 논쟁이 벌어졌던 오스트리아 작가 구스타프 클림트Gustav Klimt, 1862~1918의 1912년 작품 〈아델레 바우어 부인의 초상Ⅱ〉는 8,790만 달러(약 970억 원)에 방송인 오프라 윈프리Oprah Winfrey의 손에 들어갔다. 그녀는 이 그림을 약 10년간 소장하다가 2016년에 중국인 수집가에게 약 1,700억 원에 팔았다. 한편 파블로 피카소의 〈파이프를 든 소년〉은 그가 24세에 그린 그림으로, 1,000억 원에 팔렸으며 〈고양이와 함께 있는 도라 마르〉는 2006년 뉴욕 소더비 경매에서 약 900억 원에 낙찰되었다. 빈센트 반 고흐의 〈가셰 박사의 초상〉은 1990년에 700억 원에 거래되었다. 비슷한 시기에 일본의 야스다화재해상보험 회장이 〈일곱 송이의 해바라기〉를 550억 원에 구입했다.

우리나라 고미술은 1985년 국제시장 경매에서 다루어지기 시작했고, 1996년에는 백자가 840만 달러에 거래되기도 했다. 한 가지 아쉬운 점은 그때 중국 도자기는 2,800만 달러에 거래되었다는 사실이다.

우리나라 작가들의 작품 또한 미술품 경매시장에서 꾸준히 관심을 얻고 있다. 최근에는 홍콩 크리스티 경매에서 우리나라 젊은 작가들의 작품이 팔리는 현지 낙찰가가 국내시장 가격 기준이 되기도 한다. 대단히 고무적인 일이다. 또 런던 소더비 경매에서 가수 엘튼 존Elton

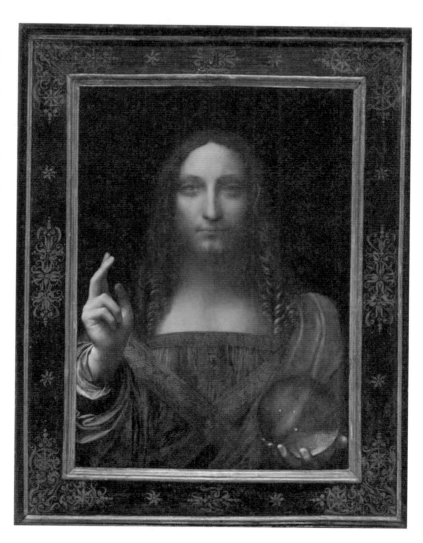

레오나르도 다빈치 〈살바도르 문디〉 무함마드 빈 살만 소장

John이 배병우의 소나무 사진을 1억 8,000만 원에 구입한 것이 계기가 되어 배 작가를 포함한 한국 예술가들의 작품이 주목받기 시작했다. 당시 배병우의 작품이 우리나라에서는 2,000만 원도 가지 않았었다.

참고로 세계 최고가로 거래된 미술품은 레오나르도 다빈치가 1500년에 그린 〈살바도르 문디(구세주)〉라는 작품이다. 2017년 11월 미국 뉴욕 크리스티 경매에서 4억 5,030만 달러(약 5,133억 원)에 사우디 왕세자 무함마드 빈 살만에게 낙찰되었다. 기록이라는 것은 항상 깨기 위해서 존재한다는 말이 있듯이, 다음에는 또 어떤 미술품이 그 기록을 경신할까 궁금해진다.

주목받는 아시아 시장과 그 선두 중국

　옛날 부자들은 뿌리를 자랑했다. 어느 지역 출신인지, 어떤 가문 출신인지가 중요했고 현재 사는 지역과 국가에 대한 애향심과 애국심을 강조했다. 그러나 요즘 새로 등장한 부자들의 부의 개념은 세계적이다. 자국 문화에 대해 잘 아는 것은 물론이고, 세계적인 것에까지 깊은 관심을 갖는다. 그래야 세계인으로서 인정을 받는다. 미술시장에서도 이런 경향이 나타나 아시아인은 유럽계, 유럽인은 아시아계 작품을 구입하는 현상을 보이고 있다. 중국의 미술시장(1조 8,000억 원)은 장샤오강의 천안문이 22억 원에 경매되었고, 웨민쥔岳敏君, 쩡판즈曾梵志 등의 작가들이 이끌고 있다. 특히 중국은 부자들이 끊임없이 늘어나고 그들이 작품을 계속 수집하고 있기에 희망적이다.

　LG경제연구원은 2007년 발표한 〈중국의 부자를 보면 중국경제가

보인다〉는 보고서에서 한국과 중국의 100대 부자를 비교한 결과, 중국 100대 부자의 평균 재산이 8,319억 원으로 한국 100대 부자(평균 3,764억 원)보다 2.2배 높았다고 발표했다. 이런 추세는 계속 이어져 2020년에는 코로나로 인해 전 세계가 경기 침체를 겪는 가운데서도 자산 2억 9,000달러(약 3,413억 원) 이상의 부자가 500명 이상 늘었다고 중국의 후룬 연구소가 발표했다. 억만장자 리스트에 일주일에 평균 다섯 명꼴로 이름을 올린 것이다.

눈만 뜨면 달라지고 있는 중국의 경제적 성장은 중국 내 미술시장은 물론이고, 한국 미술시장에도 큰 영향을 주고 있다. 다만 우리 미술시장의 규모는 아직 1,000억 원 규모에 머물러 있다.

또 하나의 희망이라면 서양의 유명한 화가들과 비교해볼 때, 회화적 예술성이나 전시 경력을 고려해보더라도, 한국과 중국 작가들의 작품이 저평가되어 왔다는 사실이다. 서구인들이 아시아 작가들에게 눈을 돌리는 이유다.

중국에서는 농지와 버려진 공장터가 예술촌으로 바뀌어가고 있다. 베이징의 따산즈 798예술지구의 군수공장이 화가들의 작업실로 변모되는 것을 비롯해, 예술촌 확산 과정은 미국 뉴욕의 소호지역과 비슷하다. 버려진 공장지대에 미술가들이 하나둘씩 모여들어 살기 시작하면 뒤따라 화랑이 들어서고 카페와 음식점이 들어선다. 독창적이고 자유분방한 분위기에 이끌려 사람들이 몰린다. 이들을 위해서 농지를 화실로 만들어 임대해주면 농사를 짓는 것보다 수입이 더 많다 보니 도로를 확장하고 기반시설을 확보해준 지자체도 있다고 한다. 이런 점

은 우리나라의 지방자치단체에서도 벤치마킹해볼 만하다.

중국 내에서 미술품을 수집하고 미술계를 후원하는 사람은 주로 부동산 기업주다. 최근 부동산 시장의 지속적인 활황으로 자금이 풍부해졌기 때문이다. 현대미술에 관한 한 중국 최고의 수집가로 꼽히는 인물은 관이管藝인데, 컬렉션도 화려하지만 작품과 미술시장의 연구에도 조예가 깊어 해외에서도 인정받는 수집가다. 베이징 외곽에 '관이의 현대미술관'이라고 불리는 면적 2,000제곱미터의 전시장 형태의 수장고도 소유하고 있다.

관이 외에도 많은 기업인들이 미술계에서 큰 영향력을 행사하고 있는 중국의 현대미술 작품값은 계속 오르고 있다. 서양인의 새로운 문화에 대한 호기심과 중국 경제의 성장 덕분인데, 아시아 미술의 거래 액수 또한 덩달아 늘고 있다. 중국 내 미술시장에 대해서는 거품의 논란이 일기도 했지만, 결론적으로는 거품이 아닌 것으로 보인다. 경제주간지 〈비즈니스위크Businessweek〉는 '중국의 주식시장은 등락을 거듭하지만 중국의 미술시장은 계속 오르기만 한다'고 보도했다. 거침없는 경제 성장이 이런 현상을 뒷받침한다.

명품, 즉 뛰어난 예술품을 가지고자 하는 수요는 점점 늘어나지만, 가질 수 있는 작품의 공급은 이를 따라가지 못한다. 공산품처럼 대량 생산할 수 없기 때문이다. 작가가 1년에 그릴 수 있는 작품이 한정되다 보니 인기 있는 작가의 작품은 당연히 가격이 오를 수밖에 없다. 그러다 보니 미술 작품이 주식보다도 더 수익률 좋은 재테크 수단으로 부상하고 있는 것이다. 실제로 경제 전문지 〈이코노미스트The Economist〉에

서 미술 작품이 주식보다 좋은 수익률을 보이며, 미술시장으로 흘러 드는 돈이 점차 늘어나고 있다고 보도했다.

세계 미술시장 과열 논란

부동산도 오름세를 보이면 빚내서 투자하는 사람들이 생기듯이 미술품에도 이 같은 현상은 공통적으로 발생한다. 1990년대 버블경제 시절에 일본인들이 빚을 내서 고가의 미술품을 사들였는데, 자국 경제가 어려워지면서 유동성 압박에 시달리자 하는 수 없이 미술품을 싼값으로 한꺼번에 시장에 풀었던 때가 있다. 다행히 지금은 그때와는 다르다는 의견이 지배적이다.

영국 파인아트펀드Fine Art Fund 필립 호프먼Philip Hoffman 회장은 〈위클리 비즈〉와의 인터뷰에서 "1980~1990년대 미술시장의 주된 고객은 일본 등 일부 국가 수집가들에 국한됐지만, 지금은 미국과 유럽은 물론 중국, 러시아, 인도, 중동 등의 신규 수집가들이 늘고 있다"며 "새 수집가들은 자기가 소유한 현찰로 작품을 사기 때문에 당시와는 사정

이 다르다"고 말했다. 김순응 K옥션 전 대표도 "수집가층이 넓어졌고, 이들의 자산 토대도 이전보다 견실하다"며 "또 국가 간 교차 수요가 일어나 우리나라 작품을 서양 사람들이 사고, 우리 수집가들이 서양 작품을 산다"며 시장 자체가 커지고 국경 또한 완화된 점을 미술시장이 갑자기 경착륙할 가능성이 적은 이유로 꼽았다.

그렇더라도 빚까지 내서 투자하는 것은 투기와 다름없어 보인다. 특히 옥석을 가리지 않고 마구잡이로 구매한다면, 그 옥석이 가려지는 과정에서 수집가들은 여러 가지 변수를 겪을 것이다.

미술시장 주변에는 항상 '가진 자들의 사치'라는 부정적인 시선이 맴돈다. 기록으로 적나라하게 드러나는 부동산과는 달리, 미술품의 유통은 개인 간의 거래가 이루어질 수도 있기 때문에 편법 증여 및 상속의 수단이 아니냐는 싸늘한 눈초리를 받곤 한다. 실제로도 이 같은 수단으로 사용한 사람들이 여전히 뉴스에 오르내리고 있다.

미술품의 가치를 오로지 재화로만 여기고 미술 투자 시장에 뛰어든 사람들은 이런 뉴스에 매우 민감할 것이다. 결국 부정적인 기류가 흐르는 시장에 애호가 아닌 투자가치로만 덤벼들 사람은 그리 많지 않을 것이다. 속된 말로 미술품 없어서 굶어 죽는 건 아니기 때문이다.

여러 가지 변수와 악재에도 불구하고 중장기적으로 볼 때 회의론에 얽매일 필요는 없다. 국민소득 2만 달러는 문화소비의 질이 한 단계 업그레이드하는 전기임을 여러 선진국에서 실제로 보여주었기 때문이다. 세계적으로 유명한 투자은행 골드만삭스Goldman Sachs의 발표에 의하면, 2025년에는 대한민국의 국민소득이 5만 6,000달러에 이르고 세

계 3위의 대열에 우뚝 설 것으로 예상된다. 이 평가예견보고서는 모든 것을 종합 분석해서 내린 결과물이다. 소득이 늘어날수록 미술품 소장의 열망도 늘어난다. 주식이나 부동산시장에서 보듯이 돌발 악재는 펀더멘털fundamental[11]이 건재한 한 일시적인 영향을 끼칠 뿐이다.

우리나라의 경제력은 OECDOrganization for Economic Cooperation and Development: 경제협력개발기구 국가 중에서 12위(2019년 기준)의 위치에 있지만 미술시장 규모는 인도와 비슷한 20위권으로 파악되고 있다. 여기서 예상되는 잠재력을 고려할 때 그림 투자자들이 나름의 안목만 있다면, 재미를 톡톡히 볼 수 있다는 것이 내 생각이다. 그리고 나름 오랫동안 애호가와 수집가를 자처해온 내 입장에서 먼저 투자자가 아니라 애호가가 되기를 권한다.

11) 한 나라의 경제 상태를 나타내는 데 가장 기초적인 자료가 되는 주요한 거시 경제 지표로 성장률, 물가상승률, 실업률, 경상수지 등이 있다.

그림 구매로 메세나 운동에 동참하는 법

피렌체 최고 갑부였던 로렌초 메디치Lorenzo de Medici, 1449~1492가 어느 날 한 소년이 반인반수半人半獸의 목양신牧羊神을 조각하는 모습을 보고 한마디 했다.

"나이 많은 노인이 어떻게 그런 완벽한 턱 구조를 가질 수 있느냐?"

그러자 아이는 망치를 휘둘러 단번에 목양신의 윗니 하나를 부러뜨렸다. 15세 소년의 재치가 마음에 든 메디치는 그를 집으로 불러들여 아들처럼 후원했다. 아이의 이름은 미켈란젤로였다. 메디치는 보티첼리Sandro Botticelli, 다빈치 등을 발굴해 지원했고, 그런 식으로 피렌체에서 르네상스가 태동할 수 있도록 산파역을 했다. 메디치는 기업의 문화예술 후원활동을 가리키는 '메세나mecenat'의 원조로 꼽힌다.

메세나는 로마제국의 정치가이자 시인인 마에케나스Maecenas, BC 67~AD

8의 이름에서 유래했다. 문화예술 분야의 책임자가 된 마에케나스가 예술인들의 실태를 조사해보니 그들이 가난에 시달려 작품 활동을 하지 못하는 것을 보고 사재를 털어 지원해주었다. 그러자 창작품이 나오기 시작했고 그는 관직을 그만둔 후로도 예술인들을 지원했는데 이것이 메세나의 시초가 되었다.

현대에 들어서 1966년 미국 체이스 맨해튼 은행Chase Manhattan Bank의 회장이었던 데이비드 록펠러David Rockfeller가 기업의 사회공헌 예산의 일부를 문화예술에 할당하자고 건의하고 이듬해 '기업예술후원회'가 발족되면서 '메세나'라는 단어가 처음 등장했다. 우리나라도 기업의 메세나 활동을 통해 문화예술에 대한 국민의 의식을 높이고, 한국의 경제와 문화예술의 균형 발전에 이바지할 목적으로 1994년에 비영리단체를 설립했다. 처음에는 '한국기업메세나협의회'라는 이름으로 발족해 활동하다가 2006년 일반인의 참여도 중요하다고 여겨 '기업'이란 단어를 뺀 '한국메세나협의회'로 변경해 문화예술계를 후원하고 있다.

미켈란젤로만이 아니라, 이름난 화가들에게는 그들의 그림을 아끼고 후원해주는 이들이 있었다. 세상에서 가장 많은 초상화를 가진 남자 앙브루아즈 볼라르Ambroise Vollard는 세잔, 피카소, 보나르Pierre Bonnard, 르누아르Auguste Renoir, 샤갈Marc Chagall 등 당대 가장 유명한 화가들의 어려웠던 무명 시절에 후원을 해준 미술상이다. 그들로부터 받은 수많은 초상화로 인해, 피카소의 말처럼, 세상에서 가장 아름다운 여인보다도 많은 초상화를 가진 남자가 될 수 있었다. 볼라르는 이 화가들이 가난에서 벗어나 그림을 그릴 수 있도록 그림을 사고팔아 주었

을 뿐만 아니라, 전시회를 열어주고 책을 출판하는 등 진정한 미술 후원자로서 역할을 했다. 이런 후원자가 중세의 왕과 교회, 르네상스 도시국가의 신흥 부르주아가 후원자였던 시절이 지나 산업사회에서도 미술시장을 존속시키고 활성화시키는 윤활유가 되어준 것이다.

생활인으로서는 빵점에 가까웠던 이중섭과 박수근은 재료비가 없어 담배 은박지 뒷면에 그림을 남기고, 미군 PX에서 5달러짜리 초상화를 그려주면서 생계를 이었다. 그 시절에도 그들의 작품을 한두 점씩 사준 수집가들이 있어, 그 작품 값으로 생계를 연명한 작가들이 우리 미술사에 불멸의 작품들을 남긴 대가들이 될 줄 그때는 누가 알았겠는가.

지금 우리 미술시장은 신인 작가의 조기 소멸, 중간 작가군의 빈약, 중견 대가들의 고가 경쟁 등으로 시장 구조가 약하다. 시장가격에 대한 충분한 공감대 없이 일부 작가들에 의해 상승 기류를 보이면서 과열 열풍이 나타났다가 비자금 사건 등 불미스러운 사건으로 급랭 조짐을 보이는 등 불안정함도 보인다.

미술계의 한 관계자는 국내에서 거래되는 현대미술품 가격대가 해외에 비해 결코 높다고 할 수 없으며 오히려 낮지만, 그럼에도 국내시장이 쉽게 '가격 피로감'에 노출되는 것은 가격 상승 과정이 과도하기 때문이라고 지적했다. 굳이 따지자면 이는 상승 폭이 문제라기보다는 속도의 문제다. 미술품의 경우 특정 시점에서부터 가격이 확 올라가는 경우가 있다. 그러나 이를 위해서는 오랜 시간 시장 참여자들의 검증 과정을 거쳐야 한다. 그래야 그 가격대가 오래 유지될 수 있다.

이처럼 여러 가지로 열악한 미술계의 현실에서 내가 좋아하는 작품 한 점을 구매하는 것은, 그 작가에게 윤활유가 되고 커다란 힘을 발휘할 수 있는 원동력이 되어 더 좋은 작품을 창작할 수 있게 한다는 사실에 자긍심을 가질 수 있다.

'인영미술상'이 태동하게 된 동기

2003년 대학 졸업반이 된 아들은 학교 미술실에서 작업을 하느라 매일 자정을 넘겨 귀가했다. 어떤 테마로 작품을 하는지, 작업에 어려운 점은 없는지 이런저런 대화를 나누다가, 친구들의 이야기로 흘러갔다. 형편이 어려워 마지막 학기를 채우지 못하고, 아르바이트를 해서 학비를 마련한 다음 다시 등록해야 하는 동기가 있어 안타깝다는 이야기였다. 경제적인 측면에서 직접 도와주자니 민감한 나이에 작가의 자존심에 상처를 줄 것 같아서 어떻게 해야 할지 모르겠다는 것이다. 미술대학을 다니는 학생이라면 어릴 때부터 개인지도를 받는 과정 등을 거쳤을 테니 당연히 어느 정도 여유로운 가정환경을 가졌을 것이라고 생각했는데 아들의 이야기를 들으니 동기 중 절반 이상은 그다지 유복하지 않다고 했다.

많은 이야기를 나눈 끝에 우리 가족이 회의를 해서 다음과 같은 결론을 내렸다. 아들의 학교에서는 대학을 졸업할 때, 그동안의 작품세계를 총정리하는 '졸업전시회'를 연다. 그중에서 순수미술 전공인 서양화학과, 한국화학과, 조소과에 한해, 교수들이 엄정하게 심사해 선정한 최우수작품을 내가 구입하는 것이다. 그래서 학교 당국과 여러 가지 제도적인 측면, 방법론까지 논의를 마친 후 1억 원의 약정서를 쓰고, 그해부터 실행에 들어갔다. 인영미술상이 탄생한 것이다.

예술가가 되겠다고 그동안 형설螢雪의 공을 쌓아온 그들이 졸업과 동시에 명실공히 자기 작품을, 미술품을 소중히 여기는 수집가에게 당당히 값을 받고 팔 수 있는 첫 계기가 마련된 것이다. 작가로 인정받고 자긍심을 느끼면서 참다운 예술가의 길로 나아갈 수 있는 동기를 제공해 창작의 욕구를 더해주는 계기가 되길 바라는 마음을 담았다. 이 연례행사는 지금까지도 중앙대학교에서 진행되어 오고 있으며, 내가 살아 있는 동안은 물론, 이 학교 출신인 아들이 내 뒤를 이어가기로 다짐했다.

금액의 문제를 떠나 내가 인영미술상을 자랑스럽게 여기는 것은, 그동안 작가 혼자 애써서 맺은 열매를 구입해 맛보는 즐거움만 누려왔다면, 이 상을 계기로 나 역시 작가와 함께 씨를 뿌리고 좋은 열매 맺을 수 있도록 가꾸어 나가는 역할을 부여받았다는 점 때문이다. 그동안 '인영미술상'을 수상한 작가로는 김용석, 김두은, 이상헌, 백유경, 임희성, 윤위동, 손정동 등이 있다. 다행히 수상자들의 절반 정도는 미술계에서 두각을 나타내고 있어 흐뭇하기 이를 데 없다.

윤위동 〈contrast 23〉 1622×1303

특히 윤위동의 작품은 우리 집 현관에 들어서자마자 대면하게 되는데, 보는 이마다 무슨 사진을 이렇게 크게 확대해 놓았느냐고 반응한다. 사진이 아니고 그림이라고 하면 무슨 그림이 이렇게 사진보다 더 정밀하냐고 감탄한다. 좋은 그림은 다들 알아보게 마련이라 지금은 많은 이들에게 사랑받아 한국 화단의 한 자리를 당당히 차지하는 작가가 되었다.

김두은 〈one〉 1630×1300

우리나라의 명문 미술대학 서양화과 졸업생 40여 명 중에 겨우 10 퍼센트인 4~5명만 졸업 후에도 그림을 그린다고 한다. 나머지는 전공 과 동떨어진 일을 하고 있다. 한국미술협회에 회원으로 등록되어 작 품 활동을 하고 있는 작가의 수는 2019년 9월 현재 3만 명이다.

1톤의 생각만 하지 말고,
1그램의 실천에 옮겨야 성공한다

미술사를 연구하기 위한 목적이거나, 박물관·미술관이 컬렉션을 제외하고 미술품은 환금성이 있어야 한다. 미술관 등은 그 작품의 시장성과는 무관하게 미술사적으로 남겨두어야 하는 작품들은 자료 삼아서라도 구입해야 한다. 그것이 공익성을 띠는 미술관의 역할 가운데 하나이기 때문이다.

그러나 개인 수집가들은 경우가 다르다. 가령 선조의 유품이나 필적이 발견되었다고 하자. 그럴 경우 남에게는 별 가치가 없는 작품이지만 본인에게는 아주 중요하고 가치 있는 것이니 나중에 되팔 수 있을까를 따지지 않고 구입할 수도 있을 것이다. 그런 특별한 경우를 제외한다면, 구입했던 작품을 다시 팔 수 있어야 또 다른 작품에 대한 구매력이 생기게 마련이다. 한마디로 환금성이 있어야 좋다는 것이다.

살 때는 비싸게 주고 샀는데, 팔 때는 잘 팔리지도 않을뿐더러 겨우 절반 값 정도에나 팔린다면 어찌 되겠는가? 이런 면에서 경매시장은 그 자체로서 역할을 다해주고 있다.

모든 정보가 공개되며 '있는 그대로'의 상태를 기반으로 시장경제의 논리에 의해 자기가 원하는 금액으로 살 수 있고, 매도할 때도 최소한 이 금액이면 팔겠다는 '최저가(예상가)'를 정할 수 있어 작품을 돈으로 돌려받을 수 있는 기회가 주어진다. 미술품뿐만 아니라 부동산도 마찬가지다. 좋은 부동산이란 누구나 탐내는 것이고, 언제라도 시장에 매물로 내놓았을 때 쉽게 팔리는, 환금성이 좋은 물건이라야 한다.

투기 목적이 아니라 우리의 안락한 주거생활을 위해 사는 집도 마찬가지 아닐까. 살기 좋은 환경을 갖춘 집이라면 누구나 살고 싶어하니 항상 수요자가 있고, 그 수요자가 많아지면 자연스레 값이 오른다. 가격의 상승이 살기 좋은 집의 증거가 되는 것이다.

화랑이나 작가가 자신들이 팔았던 작품에 대해 책임을 질 수 있을 만큼 자신 있는 작품만을 수집가들에게 내놓을 수 있는 시기가 올 수 있기를 바란다면 지나친 욕심일까? 마치 자기 회사에서 출고된 제품에 리콜제를 도입하는 회사의 상도의商道義처럼….

그런데 이런 제도나 시스템의 정착 이전에, 먼저 미술시장에서 거래가 늘어나는 게 중요할 것이다. 나는 작가나 작품, 미술시장의 정보나 흐름에 대해 스스로 공부해나가면서, 심리적 경제적으로 부담을 느끼지 않는 범위 안에서 미술품 거래를 한번 해보길 권한다. 좋아하는 것을 즐기면서, 그것이 없어지는 것이 아니라 오히려 이익을 가져다주는

취미생활이 몇 가지나 되겠는가?

나는 '부자'가 되기 위해서가 아니라 '경제적 자유'를 얻기 위해서 그토록 열심히 살아왔고, 재테크를 해왔다. 경제 활동을 하면서 가장 중요한 것은 '하루에 얼마의 시간을 돈을 벌기 위해 연구하고 공부했는가'이고, 성공을 판가름한 것은 '알고 있는 것을 곧바로 실천했는가'의 여부라고 생각한다.

1톤의 생각만 하고 있어도 아무 소용이 없다. 1그램의 실천이 성공으로 이끄는 지름길인 걸 모르고 구호만 외치는 격이다. 공부를 하지 않았기에 좋은 기회가 와도 온 줄 모르고, 바로 실행에 옮기지 않았기에 그 좋은 기회를 보고도 그냥 흘려보내 버리는 경우가 많이 있다.

대다수의 사람이 돈이 없어서가 아니라, 그에 대한 지식과 용기 있게 실천하는 결단이 없어서 부자 되기를 포기하고 만다. 많은 사람들이 "그때 알았는데도 용기가 없어 실천하지 못했더니 돈을 못 벌었다"고 후회한다. 남들이 위험하다고 하는 투자도 부자들은 철저한 조사와 공부를 했기에 과감하게 실천한다. 위기가 곧 기회라는 말과, 또 위험한 곳에 돈이 붙는다는 말은 이를 두고 하는 말이다.

미술품을 공급하는 작가와 이들의 수요자인 수집가, 그리고 이 두 사람 간의 관계를 이어주는 유통관계자인 화랑이나 경매회사 모두가 만족할 수 있는 사회가 된다면 이보다 더한 행복이 어디 있겠는가. 머지않아 우리 미술시장도 더욱더 성숙한 관계가 정립될 것을 기대한다.

제4장

예술경영학 측면에서 본 미술

예술은 가난해야 한다는 선입견

인류 역사가 증명해주듯이 고대 유물에서부터 동시대 미술에 이르기까지 예술품은 엄연히 돈이 되고 있다. 레오나르도 다빈치는 자기가 그린 〈모나리자〉가 후대에 이렇게 비싼 보물(어느 누구도 감히 값으로 매기지 못하고 있다)이 될 것으로 생각했을까. 그런데 그 작품 한 점을 관리하고 전시하기 위해서 엄청난 돈을 들이고 있지 않은가? 또 그림을 보기 위해 비싼 항공기를 타고 그 먼 나라까지 날아가 줄을 서서 멀찌감치 바라다보고만 가는 경우도 비일비재하다.

미술시장에 투기 자본이 뛰어들어 활황이 계속되고 있는 현상을 우려하는 일각의 목소리도 있다. 그런데 그것은 지극히 일부분일 뿐이다. 주식 하는 사람이나, 부동산에 투자하는 사람, 그 외의 다른 유형으로 투자를 하는 부류에 비하면, 미술에 유입되는 자금의 규모는 우

리나라 전체 투자 규모에 비해 극히 미미한 비율에 지나지 않는다. 그것도 미술에 이해가 있는 사람이나 경제적 여유를 누릴 수 있는 사람들에게 국한되어 있다.

그도 그럴 것이 만약 그림이 돈이 안 될 경우에 그 혼란은 그들만의 몫이다. 즉 자본주의 사회에서 자기의 판단에 의해 결정하는 일종의 경제행위에 대해 국가나 사회는 책임을 지지 않는다.

푼돈을 모아 주식에 투자했다가 깡통이 되어 형체도 없이 날려버린 개미들의 애환보다는, 안목이 있고 경제적 여유가 있어 정신적 풍요를 누리기 위해 한 점의 미술품을 샀다가 그 작품이 큰돈이 안 되는 경우가 차라리 낫다. 그럴 경우에는 예술가들에게 메세나 또는 패트런 patron[12] 역할을 했다고 자위하고 긍지를 가지면 된다.

그렇다 하더라도 다시 한번 강조하건대 그림도 이젠 돈이 되어야 한다. 문화는 홀로 크지 않는다. 굳이 사족처럼 하나 더 덧붙인다면, 김구 선생의 《백범일지》를 인용하고 싶다.

"나는 우리나라가 세계에서 가장 아름다운 나라가 되기를 원한다. 가장 부강한 나라가 되기를 원하는 것은 아니다. 내가 남의 침략에 가슴 아팠으니, 내 나라가 남을 침략하는 것을 원치 아니한다. 우리의 부력은 우리의 생활을 풍족히 할 만하고 우리의 강

12) 작가들이 창작 활동을 할 수 있도록 경제적으로 지원해 주는 사람.

력은 남의 침략을 막을 만하면 족하다. 오직 한없이 가지고 싶은 것은 높은 문화의 힘이다. 문화의 힘은 우리 자신을 행복하게 하고, 나아가서 남에게 행복을 줄 것이기 때문이다."

문화는 특정인들만 누리는 특수영역이 절대 아니다. 음악회는 티켓이 비싸서 못 간다고 엄살을 부리는 사람들이 있다. 천만의 말씀이다. 격조 높은 열린 음악회가 시내 곳곳에 자리 잡은 지자체의 문화회관에서 수시로 열리고 있다. 비싸다는 세종문화회관에서도 1,000원짜리 음악회가 한 달에 한 번씩 열린다.

우리나라 비즈니스맨의 유일한 오락은 골프와 폭탄주인 것 같다는 우스갯소리는 우리를 슬프게 한다. 혹자는 시간이 없어서 문화생활을 하지 못한다고 엄살을 떨기도 한다. 자기 일과를 자신이 짜면서 일주일 또는 한 달에 한 번 문화인이 되고자 하는 의지를 얼마만큼 반영하고 있는지 한번 돌아보면 좋겠다. 24시간, 아니 365일을 모두 알차게만 보내고 있는데도 몇 시간의 문화생활을 하지 못할 정도로 바쁜 사람인가? 그렇다면 텔레비전은 하루에 몇 시간 정도 보고 술자리는 몇 번씩 갖는가? 휴대폰을 들여다보는 시간은 얼마나 되는가?

문화생활은 지식을 갖추기 위해 먼저 공부해야 하고, 공연장에 들어가려면 드레스코드도 맞춰야 하는 등 장벽이 있을 것만 같다. 하지만 그런 것보다 열린 마음이 더 중요하다. 마음이 가는 부분부터 즐기면서 시작하면 자연스럽게 더 많은 부분을 알고 싶게 되고, 더 많은 것을 접하고 싶어진다. 다른 취미와 똑같이 빠져들게 되는 것이다.

미술품 소장은 투기인가, 투자인가?

　국어사전에 투기投機는 '확신도 없이 큰 이익을 노리고서 무슨 짓을 함, 또는 그러한 행위. 시가 변동에 따른 차익을 노려서 하는 매매'라 했고, 투자投資는 '(이익을 얻을 목적으로) 사업 등에 자금을 댐', 그리고 출자는 '(이윤을 생각하여) 주식이나 채권 따위의 구입에 돈을 돌림'이라고 정의되어 있다.

　일반적으로 부동산에서는, 투기를 단기차익을 노리고 하는 행위로, 투자는 장기적이며 그것이 소재가 되어 그 목적을 이루고자 하는 행위일 때로 구분한다. 투기와 투자의 차이는 위험을 부담하되 합리적으로 부담하느냐 아니냐로 구분한다. 투자는 적절한 수익률이 기대될 때 위험 부담을 지는 것이고, 투기는 적절한 수익률이 기대되지 않더라도 위험 부담을 지는 것이다.

미술품에서 투기와 투자를 가리는 기준은 전문성과 치밀한 계획성의 여부라고 할 수 있겠다. 경제학적 측면에서 본다면, 미술품이란 아름다움을 보여주는 역할을 하지만 소비재적인 것이고, 아울러 일정한 수익률을 가져다주는 투자적인 면도 간과할 수 없다. 이 두 가지 기능이 함께 어우러질 때 문화예술이 발전해갈 것이다.

그렇다면 미술품을 구입하는 건 투기인가, 투자인가? 가령 화랑이 미술품을 사서 금방 다른 사람에게 팔면 투기가 아니며, 개인 수집가가 샀다가 팔면 투기라고 할 수 있을까? 이 경우 사업적인 목적에서 하면 투기라는 말을 하지 않으면서 일반 소장가가 하는 행위에만 부정적인 측면의 투기라는 단어를 써야 할까?

물론 주식에만 '단타족'[13]이 있는 게 아니라 어떤 경우에는 미술품에서도 '단타족'이 등장한다. 주식을 사고팔듯이 예술품을 사들인 지 한 달도 안 되어 되팔면서 그 차액을 노린다는 것이다. 그들을 두고 누가 뭐라고 할 수 있을까?

굳이 변명을 붙이자면, 살 때는 좋았는데 두고 보니까 썩 마음에 들지 않은 경우도 있을 것이고, 개인 사정상 어쩔 수 없이 파는 경우도 있다. 예를 들어 소장품을 팔지 않는다는 나의 경우에도 내 것을 내주어야 내가 원하는 작품과 교환할 수 있는 경우가 가끔 있었다. 블루칩 작가의 경우 사두면 오른다는 명백한 분위기가 있으니 자본주의 시장

13) 단기간 수익을 노리고 주식 매매를 반복하는 투자자.

에서 비난할 수는 없다. 단지 그런 유망한 작가라면 팔지 않고 그냥 둬도 계속 오를 것이고, 사고팔면 수수료만 더 나가는 것 아닐까 하는 생각이 든다. 그럼에도 팔겠다는 사람이 있으면 그는 미술품을 아끼고 사랑하는 수집가가 아니라 장사꾼일 뿐이다.

경매회사들은 어쩌면 투기와 투자를 병행해 조장하는 기업들이다. 한 작가의 작품이 인기가 있다고 해서 시장에 너무 많이 올리면 시장 가격이 무너질 우려가 있다. 그렇다고 뛰어난 작가의 작품이라도 시장에 너무 안 나오면 시장에서 거래가 안 되는 작가로 오인되기 십상이다. 유통되지 않으면, 어떤 상품이든 값을 매길 수가 없다. 미술품이 예술품이면서 동시에 상품이 되도록 작가는 더 활발한 작품 활동을 하고, 화랑은 그 가교 역할을 해 영업을 지속해야 하며, 애호가인 수집가는 그가 지니고 있는 내재적 가치를 인정받고 즐겨야 한다. 이 때문에 나는 미술품을 두 마리의 토끼에 비유한다. 완상의 기쁨을 누리고 났더니 나중에는 큰돈이 되는 재화적 가치로 변하기 때문이다.

한편으로 수집의 중요한 효용은 미술 애호가가 작품을 사주어야만 작가가 더 좋은 작품을 더 많이 생산해낼 수 있다는 사실이다.

예술 공급자와 예술 수요자의 관계

　예술시장에는 그것을 요구하는 사람과 그것을 만들어내는 사람이 존재한다. 또 예술을 필요로 하거나 즐기는 사람, 어떤 목적에서든지 그것을 요구하고 그것에 돈을 지불하는 예술 수요자가 있다. 특히 예술을 만들어내는 사람 중에는 수요자, 즉 예술품을 요구하는 사람과 일정한 관계를 맺으며 작품을 만들어내는 예술 생산자가 있다. 예술 작품을 두고 예술 생산자와 예술 수요자가 맺는 관계에 따라 예술은 변화하고 발전한다.

　예술시장을 전체적으로 이해하려면 예술 생산자와 예술 수요자의 양자 관계를 먼저 살펴볼 필요가 있다. 예술 수요자는 어떤 사람이며, 이들은 어떤 예술 작품을 수용하는가? 예술가는 어떤 사람이며 (예술 수요자에 대해) 어떤 지위에서 예술 작품을 생산하는가? 그리고 예술

수요자와 예술가, 그리고 예술 작품은 서로 어떻게 관련되어 있는가를 알아야 한다.

예술 수요자는 막연히 모든 사람을 지칭하는 것이 아니라 예술을 후원하고 예술 작품에 돈을 지불하는 사람으로 구체적으로 한정된다. 우리는 이 시대의 예술 수요자가 왜 예술 작품에 대가를 지불하며, 예술 작품에서 무엇을 얻는지 알아볼 필요가 있다. 작가나 평론가들이나 학계에서는 작품을 예술로만 여겨주기를 바라지만, 수집가들의 입장에서는 재화로서 교환가치가 있는 상품인지 따져볼 수밖에 없는 것이 엄연한 사실이다.

자신이 피땀 흘려 번 돈으로 작품을 사고 감상하며 즐기다가 경우에 따라서는 자기가 산 가격보다 더 비싼 값으로 팔 수 있어야 기분이 상하지 않기 때문이다. 그러므로 예술 수요자가 바뀌고 예술적 취향과 요구가 달라지면 예술 작품의 형식과 내용이 달라지는 것은 당연한 셈이다.

기원전 8세기경 그리스의 시인 호메로스Homeros가 지은 《일리아드》와 《오디세이》는 지금까지 전해지는 가장 오래된 서양 문학 작품이다. 그중 《오디세이》는 트로이 전쟁에 참가해 공을 세운 영웅 오디세우스가 고향으로 돌아가기 위해 10년 동안 바다를 떠돌며 겪은 여러 모험을 노래했다. 여기에는 다음과 같은 내용이 있다.

바다의 요정 세이렌Siren은 반은 새이며 반은 사람의 모습을 하고는 자신들이 사는 섬 근처를 지나는 뱃사람들을 아름다운 노랫소리로 유혹해 그들이 탄 배를 난파시켰다. 오디세우스는 세이렌의 유혹에 넘어

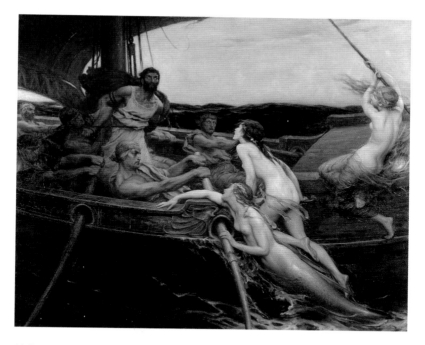

허버트 드레이퍼 〈오디세우스와 세이렌〉 페렌스 미술관 소장

가지 않도록 부하들의 귀를 밀랍으로 막고, 힘껏 배를 저어 그곳을 빠져나가도록 지시한다. 하지만 자신은 밀랍으로 귀를 막는 대신 부하를 시켜 자신의 몸을 돛대에 묶게 하고 세이렌의 유혹적인 노래를 다 듣는다. 두 세이렌이 절벽에서 유혹의 노래를 부르다가 오디세우스 일행이 빠져나가자 한 세이렌이 바다로 몸을 던져 죽는다.

이 이야기는 경제학적 측면에서 사람들을 두 계층으로 나누어 살펴볼 수 있다. 하나는 귀를 밀랍으로 막은 뱃사람들로, 과거 모든 향락은 비생산적인 것이므로 향락을 탐닉하는 것은 생산 활동과 노동에

종사하는 이들에겐 피해야 하는 금기였다. 한편 몸을 돛대에 묶고 세이렌의 노래를 들은 오디세우스는 생산 노동을 하지 않아도 되며 남의 노동을 지배하는 유한계급으로, 향락이 비록 파괴적일지라도 그것을 탐닉할 자유를 누린다. 한배에 타고 있지만 예술 수요자는 노동에서 해방된 오디세우스뿐이고, 노동에 종사하는 그의 부하들은 예술과 단절되어 있다. 그 시대에도 부유한 선장이나 선주는 몸이 묶이더라도 요정을 감상하고 지나갈 수 있지만, 하층계급인 가난한 자들은 구경도 못 하고 배 밑에서 노만 저으면서 지나가야 하는 경제학적 논리다.

고대나 지금이나 예술의 수요자는 별반 달라지지 않고 있다. 문화를 향유한다는 것은 본래의 심성이나 적성이 맞아서 작은 것에도 애정을 갖고 즐기는 경우도 있지만, 미술품 수집처럼 돈이 많이 들어가는 경우에는 어느 정도의 재력이 뒷받침되어야 하는 것이 사실이다.

좋은 작품을 보는 안목은 뛰어난데 그 작품을 손안에 넣을 수 없다면 그 안타까움이란 음식 먹고 체한 것처럼 답답하고 가슴이 아프다. 그리고 절제가 되지 않는 것이 또한 수집의 특징이다. 안목이 높아지고 경륜이 쌓일수록 더 귀한 작품들만 눈에 들어오기 때문인데, 그 재원을 어떻게 감당하겠는가? 그건 동서고금을 통해 변함없는 현상이다.

미술가의 지위와 보수, 미술상의 등장

고대 사회에서 미술가, 특히 보수를 받고 일하는 미술가는 멸시를 당했다. 예술가로서 자부심이 높았던 고대 그리스의 제욱시스Zeuxis는 적당한 가격을 매길 수 없다는 이유로 그림을 무상으로 나눠주기도 했다. 예술 작품은 존중하지만 그것을 만드는 예술가는 천시하는 것이 그 시절의 사회의 풍조였다. 작품이 아무리 아름답고 마음을 즐겁게 해도 그것을 만드는 예술가를 본받으려고 애쓸 필요는 없다는 것이다.

1세기경 로마의 철학자 세네카Seneca 또한 사람들이 신상을 숭상하고 이에 희생을 바치지만, 그 신상을 만든 조각가는 멸시한다고 꼬집었다. 이런 풍조는 우리나라도 마찬가지였다. 조선시대 왕들의 어진은 왕과 동일시되며 극진한 대접을 받았지만, 이를 그린 궁중화가들은 '환쟁이' 또는 '화공畵工'으로 분류되어 제대로 대접받지 못했다.

전근대사회의 예술가는 왕, 귀족, 성직자 등 후원자의 주문을 받아 예술 작품을 제작했다. 후원제도patronage system에서 예술가는 후원자로부터 경제적 지원을 받는 대신, 그가 만든 작품은 모두 후원자의 소유가 되었다. 후원자는 예술 작품의 내용과 형식을 구체적으로 지시하며 제작 과정을 간섭하고 영향력을 행사했다. 궁정과 교회의 귀족계급인 예술 수요자에 비해 예술가는 사회적 지위가 훨씬 낮았고, 예술가의 인격적 가치는 자신이 만든 예술 작품의 가치보다 낮게 평가되었다.

하지만 또 다른 측면인 예술경영학적 관점에서 본다면 이런 후원자들이 있기에 예술은 끊임없이 발전할 수 있었고, 그 예술품들이 후세에 유산으로 남아 지금의 우리를 행복하게 만들어주고 있다는 점에서 후원제도의 긍정적인 부분을 평가할 수 있다.

북해 연안의 작은 나라 네덜란드는 17세기에 스페인으로부터 독립을 쟁취한 이후 국제무역과 금융의 중심지로 황금기를 누렸다. 당시 네덜란드는 유럽 전체에서 가장 부유했으며, 최초로 근대적 시장경제로 이행한 나라였다. 네덜란드에서 사회적 지위는 타고난 특권에 의해서가 아니라 경제적 능력에 따라 정해졌다. 전근대사회의 미술 수요자가 소수의 특권층인 데 비해, 네덜란드 미술 수요자는 다수의 보통사람들로 구성되었다. 영국의 미술 수집가이자 후원자인 이블린Jone Evelyn은 1641년 자신의 회고록에 이렇게 기록했다.

"우리는 늦게 로테르담에 도착했는데, 그곳에서는 그때 마침 매년 열리는 정기시장이 진행 중이었다. 시장에는 나를 몹시 놀라

게 한 그림들, 특히 풍경화와 익살스러운 그림들이 나와 있었다. 이 그림들 가운데 몇 점을 사서 영국으로 보냈다. 이처럼 수많은 그림들이 값싸게 나와 있는 이유는, 사람들이 저축해둔 돈으로 살 수 있는 토지가 부족했기 때문이다. 평범한 농부가 그림에 2,000~3,000파운드를 투자하며, 그의 집이 그림으로 가득 차 있고, 정기시장에서 그것들을 아주 큰 이익을 남기고 되파는 것은 쉽게 볼 수 있는 일상적인 일이다."

시대의 변화를 먼저 경험한 네덜란드의 미술가들은 귀족이나 궁정에서 주문을 받지 못했기 때문에, 어떻게든 작품을 지속적으로 판매할 방도를 찾아야 했다. 그 결과 작품을 직접 팔기보다는 전문적으로 판매하는 사람, 즉 미술상을 통해 팔고 자신은 생산에만 전념하는 쪽을 택했다. 비로소 주문제작에서 벗어나 자기 주관에 따라 자유롭게 작품을 제작하는 여건을 마련한 것이다. 다른 나라보다 한발 앞선 네덜란드의 미술시장은 이후 전 세계로 퍼지게 되었고 지금은 우리나라에서도 화랑이 대표적 미술상 역할을 하고 있다.

화랑들은 유망한 작가를 발굴해 전속 계약을 맺고 관리하는데 내가 좋아하는 김종학 작가도 부산의 모 화랑에서 철저하게 관리를 해오고 있다. 화가에게는 장점이 많겠지만, 나 같은 수집가의 경우는 작가에게 직접 구입하지 못하고 화랑이나 경매를 통해서 작품을 구입해야 하는 어려움이 생긴다. 다행히 이곳저곳에 수소문해놓았더니, 김 선생 작품만도 10여 점이 모였다.

수요와 공급의 균형을 적절히 맞추는 노력

어떤 사람들은 미술품에 가치를 매겨서 사고파는 것을 미술 자체의 가치를 왜곡하고 훼손시킬 수 있는 행위라고 비판한다. 하지만 공공기관인 미술관이나 박물관을 제외한 기관이나 수집가가 미술품의 가격 가치를 배제한 채 미술품을 어떻게 구입하겠는가? 가격 가치가 있는 작품에 결국 미적 가치도 내재되어 있음을 우리는 간과하지 말아야 한다. 시장의 활성화가 작가에게 주는 반사이익 또한 무시할 수 없다. 되팔기 위해서 그림을 사들이는 화랑들이 없다면 누가 예술품 공급자와 이를 애호하는 수집가들의 가교 역할을 하겠는가. 화랑이 그런 시장 기능을 충실히 할 때 비로소 작가들이 더 활발한 창작을 할 수 있는 것이다. 미술시장이 미술 창작에 심각한 영향을 미치고 있음을 빈센트 반 고흐는 단적으로 이렇게 말하고 있다.

"너도 알다시피 요점은 내가 작업을 할 수 있는 가능성이 내 그림
들의 판매 여부에 달려 있다는 것이다."

요즘 일고 있는 미술시장의 활황은 수많은 작가들이 다시 붓을 잡
게 만들었고, 우리나라의 예술이 변방에서 주류로 당당히 나갈 수 있
는 도약의 발판을 구축하는 촉매제가 되고 있다. 다작 중에서 걸작이
나온다. 천재가 다수 중에서 나오는 것과 마찬가지다.

그런데 요즘 들어 부쩍 달아오른 미술시장을 우려하는 목소리가 여
기저기서 나온다. 어쨌든 한쪽으로 지나치게 치우치는 것은 좋지 않
은 현상이다. 이제 막 꽃이 피기 시작하는데, 열매가 너무 많이 달려
서 가지가 찢어질까 봐 미리 꽃을 모두 따버리는 우를 범하지는 않을
까 걱정된다.

옷이나 가전제품 하나를 사려고 해도 사전에 충분한 시장조사를 거
친 후에 구입하는데, 전문성도 없이 남이 한다고, 바람이 분다고 돈만
싸 들고 불나방처럼 뛰어드는 '꾼'이 있다면, 그래서 그 후에 어떤 나쁜
결과가 나왔다면, 그것에 대해 누구를 원망하고 누구에게 책임을 지
울 것인가?

큰돈을 벌지 않아도 먹고살 수만 있으면 좋다고 시작한 동네의 국
밥집도 수요와 공급의 불일치에 의해 식당이 망하고, 급기야는 음식
점이 안된다고 국회 앞에서 솥단지와 냄비들을 엎고 시위를 벌이는
일이 있다. 외식하는 인구보다 식당 수가 더 많다는 이야기가 나올
만큼 음식점이 포화 상태여서 장사가 안된다는 것이다. 하지만 맛이

뛰어난 음식점은 주변에 식당이 넘쳐나도 손님이 줄을 서고 번호표를 타서 대기해 있는 곳도 많다.

이와 비슷한 현상이 미술계에서도 일어나고 있다. 미술품으로 돈을 벌겠다고 작정하고 뛰어든 사람이 있다고 하자. 그에게 작품을 무한정 공급해주는 작가나 화랑이 있다면, 모두가 자기 관리를 제대로 하지 못해 손해를 입을 일을 자행하고 있는 것이다.

우리 화단에서 그런 실패는 얼마든지 있다. 특히 그림을 구입하는 사람 입장에서는 그것이 주식과 같은 상품으로 여겨지니, 사고팔아 이익과 손해를 본다고 해도 이것이 사회적 문제가 되지 않는다. 그러니 어떤 작가의 작품이 수집가의 손에서 오래 보관될지 아니면 되파는 과정에 여러 번 나오게 될지는 누구도 알 수 없다. 다만 이때 과다 공급되어 작품의 질과 가치가 떨어지지 않도록 하는 데는 어쩌면 작가의 역할이 가장 중요할 수도 있다. 실제로 어떤 작가는 미술품 옥션에 자신의 작품이 오르자 해외 체류 중에 달려와 출품자에게 철회해달라고 간청하기도 했다. 다행히 그 수집가도 작가의 요청에 응해주었다. 이처럼 작가 스스로가 자기 작품의 관리를 철저히 해야 할 것이다. 이는 자신의 작품을 진정으로 아끼고 사랑해주는 이들에 대한 최소한의 예의이고 의무라고 할 수 있다.

미술품 구입은 재테크다

"예술 애호가 차원이 아니라 철저히 수익을 보고 미술품을 사고
판다."
— 필립 호프먼, 파인아트펀드 사의 CEO

"은행가들이 모이면 예술에 관해 이야기하고, 예술가들이 모이면
돈에 관한 이야기를 한다."
— 오스카 와일드Oscar Wilde

미술품은 소장하는 순간부터 자신의 독점적인 소유물이다. K옥션
의 김순응 전 대표는 삼성전자 주식을 사는 사람들이 반도체산업의
미래에 투자하기보다는 삼성이라는 기업의 인지도와 전문가들의 투자

를 따라 하는 것이듯 미술투자도 마찬가지라고 설명한다. 전문가들이 가치를 높게 평가하고 시장 거래를 거듭하면서 높은 가격이 자리 잡은 작가들에 대해서는 설령 그의 작품을 이해하지 못하더라도 투자를 할 수 있다는 것이다.

가령 두 작품을 샀다고 하자. 각각 10만 원씩 줬는데, 몇 년 후에 하나는 1,000만 원이 되고, 다른 하나는 1만 원도 안 된다면 어느 것이 더 예뻐 보이겠는가? 그러니 살 때 신중해야 한다. 장욱진張旭鎭, 1917~1990 화백의 작품을 그가 타계한 해인 1990년에 800만 원을 주고 구입했는데 지금은 1억 5,000만 원이 넘는다. 운이 좋기도 했지만, 이것은 오랫동안 실패를 거듭하며 공부를 해온 덕분에 생긴 노하우라고도 할 수 있다.

지금 미술 투자의 붐은 역사를 통틀어 가장 많은 사람들에게서 가장 활발하게 진행되고 있다. 미술 투자가 지위 상승을 위한 발판이 될 뿐만 아니라, 부동산, 주식, 채권 등과 같이 엄연한 투자의 수단이 되고 있다. 선진국에는 미술품 투자를 위한 아트펀드가 생긴 지 오래고 우리나라도 몇 군데서 설립을 준비하고 있다.

파인아트펀드 사의 호프먼 회장은 "누구나 비싼 그림을 살 수는 없지만, 비싼 그림에 투자할 수는 있다"고 말하며, 2004년에 나온 파인아트펀드 1호는 연평균 수익률 47퍼센트를 냈다고 덧붙였다. 그는 미술에 아직 투자자가 적어 게임의 규칙만 알면 큰 차익이 가능하다고 주장한다. 또한 미술시장은 주식이나 채권시장 등 다른 시장과 거의 연관이 없기 때문에 경기의 영향을 크게 받지 않는다고도 했다.

미술품이 돈이 된다는 사실은 이미 널리 알려져 있다. 지금 우리나라에서는 군소 경매회사까지 합하면 수십 개의 경매회사가 있고, 대표적으로 서울옥션과 K옥션이 경매시장을 활성화시키고 있다. 시장에서는 수익이 1원이라도 발생하는 산업이 있으면 반드시 새로운 경쟁자가 등장하게 되어 있다.

다만 미술계에서는 경쟁이 치열해지는 상황에 관해 여러 가지로 우려의 목소리가 있다. 예를 들면, 거대 화랑이 주축이 되어 자기들의 전속 작가나 해당 화랑에서 전시했던 작가들 띄우기를 해서 가격을 부풀리고 있다는 우려의 목소리와, 시장의 건전화를 위해서 경매와 화랑의 역할을 구분해 건전한 미술시장으로 성장시켜야 한다는 주장이다. 화랑은 미술가들을 발굴·육성해 전시를 하고, 경매회사는 소장자가 의뢰한 작품만을 경매하는 등 역할 분담이 있어야 하는데 현재는 경매회사가 화랑의 영역까지 침범하고 있다는 것이다. 결국 미술시장이 어지러우면 모두 한배에 타고 침몰하는 상황이 될 수 있기 때문에 우려하지 않을 수 없다.

미술시장은 증권시장처럼 '서킷브레이커circuit breaker'[14] 같은 통제 수단이 없으므로, 수집가 스스로가 시장을 잘 파악하고 충분한 연구 조사를 한 다음 계획을 가지고 실행에 옮겨야 할 것이다.

미술시장의 활황기에 돈을 가장 많이 버는 곳이 화랑일까, 작가일

14) 과열이나 폭락될 때 증권 매매를 일시 정지시키는 제도.

까, 경매회사일까, 개인 수집가일까? 그도 아니면 액자집일까, 택배회사일까? 그들 모두가 함께 웃을 수 있어야 건전한 사회가 된다. 늘 강조하는 이야기지만, 작가의 작업 조건이 좋아져서 예술성이 뛰어난 작품을 많이 제작해놓으면 시장이 아무리 위축된다고 하더라도 그것은 금고에 저장해둔 보배 덩어리인 셈이 되고, 수집가도 너무 지나치게 바가지를 쓴 가격에 구입하지 않았다면, 모든 시장은 주기적인 사이클이 있기 때문에 우선 기분 좋게 감상만 하고 있으면 시간이 흘러 더 큰 보화가 될 수 있음을 알게 된다. 오랫동안 수집을 해온 나의 경험이다.

성공한 사람들의 마지막 투자 미술품

　세계 양대 경매회사 가운데 하나인 소더비에 따르면 〈포브스Forbes〉
가 선정한 세계의 100대 부호들 가운데 68명이 미술품을 지속적으로
구입하는 수집가라고 한다. 상장기업 한 개의 가치와 맞먹는 거액의
미술품을 사들이는 사람들은 세계적인 거부들이다.

　〈블룸버그Bloomberg〉와 〈뉴욕타임스The New York Times〉에 따르면, 2007
년 5월 15일 뉴욕 소더비 경매에서 영국 화가 프랜시스 베이컨Francis
Bacon의 작품 〈벨라스케스의 '교황 인노켄티우스 10세의 초상'에서 출
발한 습작〉이 490억 원에 팔렸다. 또 데이비드 록펠러 회장이 소유하
고 있던 미국화가 마크 로스코의 추상화 〈화이트센터〉가 675억 원에
팔려 나갔다(2019년에는 1,000억 원에 경락되었다).

　로스코는 미국의 대표적 추상표현주의 화가로 물감을 캔버스에 넓

게 펴 발라 회화의 평면성과 순수성을 강조하는 색면화로 잘 알려져 있다. 〈화이트센터〉는 위에서부터 노란색, 흰색, 분홍색으로 넓은 면 세 개가 나란히 붙어있는 추상화다. 언뜻 봐서는 이런 그림을 그리는 데 특별한 재주가 필요해 보이지 않는다. 그런 게 그림이 될 수 있다고 아무도 생각하지 못했을 때 그렇게 했다는 점에서 높게 평가받고 있다.

이날 소더비 경매에는 패션재벌 캘빈 클라인Calvin Klein, 호텔개발업자 이언 슈레거Ian Schrager, 록펠러 가문의 후계자인 데이비드 록펠러 등 미국에서 알아주는 부자 700여 명이 몰려들었다. 제대로 된 명화를 한두 점만 건져도 주식이나 부동산은 저리 가라 할 만큼 높은 수익을 올릴 수 있기 때문이다.

이에 대한 일화를 좀 더 소개하자면, 록펠러가 어느 자선단체에 기부하기 위해 로스코의 작품을 경매에 내놓았는데 고가에 팔렸다. 경매 규정상 매도자나 매수자는 비밀로 하는데, 록펠러는 그 매수자를 만나게 해달라고 경매회사에 간곡히 부탁했다. 그리고 그 매수자를 만나 두 손을 꼭 잡고 다음과 같이 부탁했다고 한다.

"축하드립니다. 그런데 부탁이 하나 있습니다. 제가 40여 년 동안 제 서재에서 이 작품을 보고 간직해오면서 얼마나 행복했는지 모릅니다. 선생께서도 부디 제가 그러했던 것처럼 아껴주십시오."

미술 애호가로서 무척이나 훈훈하게 느껴지는 에피소드다. 내가 내

소장품을 팔거나 남에게 주지 못한 것은 바로 록펠러와 같은 심정 때문이다. 나의 일부분이 된 듯 나에게 완상의 기쁨을 준 작품이 없어진다는 그 서운함은 아무리 돈이 많은 록펠러라도 마찬가지였으리라. 그래서 새 소장자에게 그런 간곡한 당부를 했을 것이다. 그래서 나는 내 손에 들어온 작품은 단 한 점도 내보내지 않는 것을 원칙으로 하고 수집을 해오고 있다. 참고로 로스코의 그림은 우리나라 리움 미술관에도 세 점이 소장 전시되고 있다.

미술시장의 호황을 반영하듯 수많은 기업들이 스폰서로 등장했다는 것은 큰 의미를 갖는다. 서구 미술시장의 구매자 구조는 크게 공공기관과 기업, 미술관, 개인 수집가의 세 부류로 나누어진다. 이 셋은 거의 비슷한 규모의 구매 구조로 시장이 형성된다. 자유로운 구매력을 지닌 기업의 자산 보전을 위한 미술품 구매, 장기적이고 체계적인 기획으로 분별 있는 구매와 교체를 지속하는 미술관, 법률적으로 깨끗한 개인자산을 가지고 떳떳이 구매하는 개인 수집가들이 미술시장을 건전하게 이끌어간다.

문화 마케팅이 기업에 미치는 영향

　기업 경영에 문화예술 마케팅이 얼마나 큰 효과를 가져오는지는 선진 경영을 시도하는 수많은 기업들에서 사례를 찾아볼 수 있다. 세계적인 기업 애플의 성공이 대표적이다. 이제 디자인은 성능이 유사한 제품들 사이에서 소비자의 선택을 결정하는 가장 중요한 기준이 되고 있다. 휴대전화를 비롯해 가전, 가구 등 모든 생활용품에 미술(디자인)이 더해져서 부가가치가 높아진다. 예술을 소비하는 건 일부 계층이라고 생각하는 이들도 자신이 실제로 볼펜 한 자루, 책 한 권을 고를 때도 디자인을 살펴본다는 것을 깨닫는다면, 예술이 우리의 삶에 얼마나 깊이 들어와 있는지 체감하게 될 것이다.

　미술품 소장을 꼭 돈이라는 가치로만 환산할 게 아니라는 이야기는 앞서 수차례 이야기했다. 소장자가 작품을 집에 전시해두고 즐기

며 만족감과 행복을 얻을 수 있는 큰 장점이 있다. 이런 효과는 매우 개인적인 것처럼 보이지만, 기업 차원에서 업무 만족도를 높여 회사의 이익에도 영향을 미친 사례가 있다. 미국 오하이오 클리블랜드에 1937년 설립된 프로그레시브Progressive라는 자동차보험회사의 이야기다. 1980년에 창업자의 아들인 피터 루이스Peter Lewis가 경영을 맡은 뒤 어떻게 하면 좋은 회사로 만들까 연구하다가 미술품의 전시에 생각이 미쳤다.

사업의 아이디어도 미술품처럼 창의적, 혁신적, 독창적이어야 한다는 생각을 바탕으로 1년에 50만 달러 이상의 작품을 구입한 뒤 직원들에게 좋은 작품을 고르게 해서 각자의 사무실에 걸어두고 감상하도록 했다. 이는 멋진 결과로 이어졌다. 이 회사는 성장을 거듭해 〈포춘 Fortune〉지가 선정하는 100대 기업에 들어갔으며, 근무 여건이 좋고 이익이 많이 나는 회사로 정평이 나 있다. 프로그레시브 보험사는 6,000여 점의 작품을 보유하고 있는데 그 재산적 가치도 헤아릴 수 없을 정도이고, 회사의 홍보 효과에도 큰 역할을 하고 있다.

하나은행 윤병철 전 행장이 "은행에서 미술 작품 세 점을 샀더니 노동조합에서 비난하고 항의했지만, 1년 후 그 작품들의 값이 2배 이상 오르자 노조에서 공식적으로 사과했다"며 미술품도 엄연히 하나은행의 자산이라고 하는 말을 나는 직접 들었다. 부동산을 구입하거나 여타의 자산을 늘리는 것과 무엇이 다르랴.

석유 재벌 록펠러의 부인 애비는 이름난 미술품 수집가였다. 1920년대 미국에서 대형 미술관이 필요하다는 주장이 나오자 애비는 그림

수집에 열성적인 친구 두 명과 함께 미술관을 세우기로 했다. 록펠러 가문은 미술관 지을 땅을, 세 여성은 소장품을 내놓기로 했다. 그 미술관이 1929년 개관한 뉴욕현대미술관The Museum of Mordern Art, MOMA이다. 2004년 새 건물로 단장하고 다시 문을 연 뉴욕현대미술관은 전 세계의 문화 애호가는 물론 관광객들이라면 누구나 한번 들르고 싶어 하는 명소가 되었다.

기업가가 사회에 기여하는 바는 기본적으로 고용을 창출하고 세금을 내는 데 있다. 하지만 그것은 기업이 이익을 추구하는 데 따르는 당연한 결과로 모든 기업이 하는 만큼, 기업의 이미지 제고에는 큰 도움이 되지 않는다. 이미지 제고를 위해 각 기업은 다양한 방법으로 사회공헌 사업을 하고 있는데, 록펠러 재단의 이런 사례는 좋은 본보기가 되어준다. 궁극적으로 문화예술을 경영에 도입하는 이런 기업들을 본보기로 삼는다면 국민(소비자)으로부터 영원히 사랑받을 것이다.

우리 문화재나 미술품에 대한 애정의 정도程度를 말하자면 단연 간송 전형필 선생을 따를 사람이 없다. 일제강점기와 한국전쟁 시기를 거쳐 그가 수집하고 보관해서 유출과 파괴를 피한 우리 문화재의 가치는 돈으로 따질 수 없을 것이다. 그가 이렇게 지켜낸 많은 문화재 중에서도 여기서는 고려청자의 이야기를 잠깐 해볼까 한다. 1930년대에 일본에서 변호사로 일하던 영국인 존 개스비John Gadsby는 일본으로 유출된 훌륭한 고려청자를 다수 소장하고 있었다. 그의 수집품은 세간에서 이미 유명해서 당시 수집가들이 눈독을 들이고 있었는데 간송도 그중 한 명이었다. 1936년에 일본에서 쿠데타가 일어나자 신변의 불안

을 느낀 개스비는 소장품을 처분하고 영국으로 돌아가고자 했다. 이 소식을 들은 전형필 선생이 도쿄로 개스비를 찾아가 그를 설득했다. 그렇게 해서 손에 넣은 고려청자가 20점인데, 그중 9점이 현재 국보로 지정될 정도로 훌륭한 것이었다. 간송은 이 고려청자의 값 40만 원을 만들기 위해 공주에 있던 5,000석지기 전답을 팔아야 했다. 이는 당시 기와집 400채 가격에 해당한다.

간송이 이렇게 문화재를 모은 데는 평생 스승으로 삼은 오세창의 영향이 컸다.

"우리 조선은 꼭 독립되네. 동서고금에 문화 수준이 높은 나라가 낮은 나라에 영원히 합병된 역사는 없고, 그것이 바로 '문화의 힘' 이지. 그렇기 때문에 일제가 수단과 방법을 가리지 않고 우리의 문화유적을 자기네 나라로 가져가려고 하는 것일세."

오세창 선생의 이 말을 마음에 새기고 간송은 평생 우리 문화재를 수집하는 데 혼을 쏟았으며, 아무리 어려운 일이 생겨도 손에 들어온 문화재는 되팔지 않았다고 한다. 그런데 2020년 5월에 안타까운 소식 이 들려왔다. 간송미술관이 보물 불상 두 점을 매각한다는 기사가 나 온 것이다. 결국 경매에서 유찰되긴 했지만, 매각 이유가 상속세를 납 부해야 하기 때문이라니 무척 안타깝다.

한편 국내에서 일찍이 예술을 사랑한 기업가로는 삼성그룹 호암 이 병철 선생이 대표적이라 할 수 있겠다. 호암미술관을 비롯해, 삼성미

술관 리움, 로댕 갤러리 등을 세운 호암 선생을 보면 기업을 하면서 일찍이 문화예술에 관심을 그처럼 쏟은 이도 흔치 않음을 알 수 있다.

다행히 우리나라에도 문화 마케팅으로 기업 이미지나 매출에 효과를 보고 있는 기업들이 점차 많아지고 있다. 그중 한 사례로 맥스피드는 해외지사에 근무하는 직원을 포함해 전 직원에게 글을 한 편씩 쓰도록 해서 해마다 《책을 통한 만남》이라는 책을 펴내고 있다. 이주원 회장은 '은서恩書가 인생을 바꾼다'는 생각으로, 독서경영에 대한 신념을 가지고 이 운동을 펼침으로써 사고思考하는 기업, 가치와 철학이 있는 기업이라는 이미지를 정착시켜 가고 있다.

기업의 미술품 구매는 미술시장의 가격에 큰 영향을 미친다. 또 공개적이고 활성화된 미술시장의 구축에는 기업의 미술품 구매가 절대적이다. 앞서 예로 들었던 피터 루이스의 자동차보험회사에서 보듯이, 그림이 직원들의 업무능력 향상과 새로운 아이디어 발상에 효과적일 뿐만 아니라 6,000여 점의 컬렉션은 회사의 자산 가치를 드높이는 데 엄청난 역할을 해주고 있다.

이와 유사한 사례로 우리나라의 외교통상부에서 구입해 소장하고 있는 작품 수가 1,000여 점에 이른다. 이 작품들은 해외 공관이나 청사에 전시되고 있다. 한 예로 외교통상부가 2003년에 이대원의 〈과수원〉을 1억 원에 구입했는데 현재는 그 가치가 수십억 원에 이른다는 보도도 있다.

미술품 투자는 국가경쟁력도 높인다

고대, 중세, 르네상스, 바로크 시대에 이르기까지 정치와 경제를 좌우하던 이들의 업적은 대부분 자취를 감추었지만, 예술가들의 작품은 남아서 전해진다. 이는 미술가가 작품을 만들도록 뒷받침해준 애호가 (수집가)들이 있었기에 남겨진 산물이다. 수집가가 예술의 자양분이 되어주고 더 좋은 작품을 창조해낼 수 있도록 원동력이 되었으며, 그 작품들을 고이 보존해왔다.

우리나라는 20세기에 와이셔츠를 만들어 팔고 독일에 광부와 간호사를 보냈으며, 월남전에 젊은이의 피, 중동 열사의 나라에는 땀을 팔아 가난한 나라를 부강하게 만들었다. 20세기 후반에서 21세기로 이어지는 현재는 철강, 조선, 자동차로 대표되는 중공업을 비롯해 반도체산업, 한류 문화산업이 국가의 이미지를 높이고 있는 가운데, 미술

가들이 국제 미술시장에서 국익에 한몫하게 될 것이라고 누가 상상이나 했는가?

우리 미술가들의 작품이 소더비와 크리스티를 비롯한 세계 미술시장에 주류로 등장해 개인의 영광은 물론 국가의 위상도 높여주고 있다. 2013년 11월 홍콩 크리스티 경매에서 팔린 우리 한국 작가들 여섯 명의 작품이 27억 원에 달했다. 2019년에는 김환기의 작품 〈우주〉가 수수료 포함해서 153억 원에 팔렸고, 이불, 강익중, 서도호 등 한국의 미술가들이 해외에서 맹활약하고 있다. 이는 단지 외화를 벌어들인다는 측면보다도 문화국가로서의 이미지를 다지는 데 큰 공을 세운 것이라 할 수 있다. 이로써 예술가들을 바라보는 일반인의 시각을 변화시키고 예술을 생활에 접목시키는 예술의 생활화 현상을 기대할 수 있게 되었다.

미술품 애호가로서 한 가지 더 욕심이 있다면 예술의 경제적 가치를 인정하는 정책이 마련되었으면 하는 점이다.

영국은 세계적인 국공립 박물관과 미술관도 있지만, 사치 컬렉션을 비롯해 거대 미술시장을 형성함으로써 문화국가로의 이미지 구축은 물론 미술을 새로운 산업으로 거듭나게 하고 있다. 해가 거듭될수록 그 명성이 더해가는 스위스의 아트바젤 박람회의 경우에는 심사위원단의 깐깐한 자격 심사를 거쳐서 참가 허가를 받은 화랑들이 1제곱미터당 440~450스위스 프랑(약 35만 원)의 임대료를 지불하고 참가한다. 가장 큰 부스의 5일간 임대료가 4,500만 원 가까이 되는데도 참가한 화랑의 99퍼센트가 다음 해 참가를 예약한다. 이곳에 참여할 수 있는

프랭크 게리, 스페인 빌바오의 구겐하임 미술관

작가는 이미 검증된 것과 마찬가지여서 투자가치가 확실한 작품을 구매하고자 하는 수집가들이 몰려든다. 바젤 시내는 물론 취리히까지 그들로 인해 붐비고 북적거린다.

스페인은 빌바오라는 공업지대에 주민들의 반대를 무릅쓰고, 구겐하임 미술관을 유치했다. 네르비온강에 은은히 모습을 비추고 있는 한 장의 야경 사진만 봐도 이곳이 현대 건축사의 표본으로 꼽힐 만큼 가치가 있음을 확인할 수 있다. 설계를 맡은 프랭크 게리Frank Gehry의 독창적이고 뛰어난 실력이 유감없이 발휘된 미술관 자체가 예술품인 셈이다. 그 결과 빌바오는 세계적인 명소가 되어 관광객이 끊이지 않고, 전 주민의 40퍼센트가 미술을 비롯한 문화산업에 종사하고 있다.

영국 동북부의 타인강 남쪽에 위치한 게이츠헤드 시는 인구 20만 명의 도시로, 전통적으로 석탄과 제분업을 주업으로 삼던 곳이다. 그러나 20세기 초부터 공장들이 문을 닫고, 대공황까지 겹치면서 경제가 무너졌다. 하지만 마크 로빈슨Marc Robinson이라는 문화예술위원장의 강력한 주도로 '문화야말로 도시 발전의 원동력이자 지역민의 자부심을 높여줄 수 있는 길'이라는 생각 아래, 1998년에 거대한 조각상을 건립하는 등 문화의 힘으로 일약 세계적인 명소가 될 수 있었다.

남아프리카공화국 요하네스버그 시내 서쪽 터빈 홀은 1927년에 세워진 화력발전소로 1980년대에는 방치된 채 살인과 마약 등 각종 범죄의 소굴이 되었다. 이 건물을 개조해 박물관, 전시장, 회의장, 공연장으로 만들자 도시의 이미지가 바뀌고, 경제가 살아나는 대표적 사례가 되었다. 이런 사례는 세계 곳곳에서 얼마든지 찾아볼 수 있는데, 우리나라도 OECD 10위권의 경제대국에만 만족하지 말고 문화대국을 지향해 더 적극적인 관심을 가져야 할 것이다.

한 나라와 지방이 유명해지고 문화도시로 우뚝 서려면, 그곳을 대변할 수 있는 랜드마크가 있어야 한다. 그런데 우리나라는 도시의 랜드마크가 되기를 기대하면서 높은 건물을 짓는다. 누가 더 높은 건물을 짓는지 기업마다 경쟁하는 듯한 모양새다. 하지만 랜드마크는 높이가 아니라 구겐하임 미술관이나 터빈홀처럼 디자인으로 결정되어야할 것이다.

또 국제적인 행사 역시 올림픽이나 월드컵 등의 스포츠 행사를 벗어나 좀 더 다양한 문화 행사를 유치하고 키워내야 할 것이다. 스위스의

아트바젤처럼 문화예술 행사를 성공적으로 정착시키면 해마다 해외의 자본이 자기 발로 찾아오는 황금알을 낳는 거위가 되는데, 우리는 지금 스포츠에만 온 국력을 쏟아붓는 분위기에 정작 문화예술은 변방으로 밀려나고 있다.

심지어 운동선수가 올림픽에서 메달 하나를 따면 병역은 물론 죽을 때까지 연금을 주는 데 반해, 나라를 빛낸 예술가들에게는 그 어떤 국가적 예우도 없다는 사실이 무엇을 말하는가. 문화 중흥을 꿈꾼다면 정책적으로 재고해야 할 일이 한두 가지가 아니다.

로마를 여행할 때 그 나라의 가이드가 자신만만하게 했던 말에 내 마음에 남아 있다.

"우리에게는 아무리 팔아도 없어지지 않는 상품이 있습니다. 끊임없이 기술개발을 해 상품을 업그레이드할 필요도 없고, 또 세월이 흘러 신제품이 아니라고 재고로 남거나 폐기처분 할 제품도 아닙니다. 그건 바로 우리 조상들이 남겨주신 이 찬란한 문화유산과 고풍스런 유적들, 그리고 예술품들입니다."

수백 년이 된 성벽의 벽돌 하나를 갈아 끼울 때도, 예민한 기계의 부품을 교체하듯 똑같은 재질과 색상의 벽돌로 복원하고 보수하는 치밀함을 보고 놀라지 않을 수 없었다. 기술 개발이나 신제품 개발에 뒤지지 않는 노력임은 두말할 나위도 없다.

여기서 우리나라의 미술 지원과 관광산업 활성화를 위한 정책을 논할 수는 없지만, 앞으로 정부 차원에서 더욱더 체계적으로 국제화에 대비한 제반 정책이 뒷받침되어야 할 것이다.

─── 제5장

수집가로 사는 법

기념할 일이 있을 때마다
소장품은 늘어났다

　　1978년 내가 결혼할 때, 어머니께서 신부에게 예물을 해주라며 다이아몬드 5부 값을 주셨다. 하지만 나는 아내의 손을 잡고 충장로에서 선배가 하는 금은방으로 가서 1부 다이아몬드 반지 두 개를 커플링으로 맞추고 나머지 돈으로 모후산인 오지호母后山人 吳之湖, 1905~1982 화백의 〈해경〉 4호를 60만 원에 사서 결혼 선물이라고 주었다. 아내와 나는 선을 봐서 결혼을 한 처지라 다른 연인들처럼 스스럼없는 관계가 아니었기에 그 당시에 아내는 별사람이 다 있다고 생각하며 '자기가 좋아서 사는지 모르겠지만, 반지는 가장 싼 걸로 해주면서 웬 그림이야?' 하고 속으로만 의아해했다고 한다.

　　이 글을 쓰면서 다이아몬드 5부 값이 얼마인지 알아봤더니 잘 연마된 것이 약 250만 원 정도라고 한다. 그런데 그때 구입한 내 소장품과

오지호 〈해경〉 240×334

비슷한 작품의 경매 낙찰 가격을 보니 얼마 전에 4,000만 원 가까이
되었다.

　1979년 9월에는 첫아이 호虎를 낳고 너무 기뻐 기념으로 허백련 화
백과 전호 화백의 작품을 구입했다. 둘째 아이 구龜를 낳았을 때는 아
내에게 청전 이상범의 작품을 선물했다. 아내의 생일이나 결혼기념일
에 장미꽃 100송이를 대신해서 소품이나 판화 한 점이라도 사주면 그
것을 사랑 고백으로 받아준 아내의 도량이 지금도 고맙기만 하다.

　1970년대에 일본 '하코네 조각의 숲 미술관箱根 彫刻の森美術館'을 들렀
을 때 느낀 감회와, 저명인사들의 흉상을 보면서 부러워하던 차에,

이상범 〈산수〉 385×670

1988년 3월에는 내 생일에 맞춰 평소 절친하게 지낸 조각가 강동철 선생이 내 흉상을 제작해주었다.

보름 정도에 걸쳐 모델을 섰는데 사실적이기보다는 예술적으로 작품을 완성시켜준 그에게 두고두고 감사한 마음이다. 그 후 조각에 대한 관심이 더해졌고, 대리석과 브론즈를 비롯한 유명 조각가들(문신, 최기원, 김영중, 민복진, 고정수, 김창희, 김선구 등)의 조각품 70여 점을 소장하기에 이르렀다.

내 관심이 해외로 확대된 후에, 다소 쉽지 않은 과정을 거쳤지만 로댕 도록에 실려 있는 오귀스트 로댕Auguste Rodin의 연인을 모델로 한 〈프리지아 모자를 쓴 카미유 클로델〉도 손에 넣을 수 있었다.

나에게는 화첩도 여러 권 있다. 이 화첩들은 각기 연유가 있는

강동철 〈초상〉 300×250×250

고정수 〈누드〉 260×500×330

강연균 화첩(위), 최쌍중·박행보 화첩(아래)

데, 처음에는 개인적인 경사가 있어, 학정 선생님 밑에서 나와 함께 공부하는 친구들을 초대한 자리에서 작품을 한곳에 모아보자는 데 뜻을 같이해 만들어졌다. 의욕이 거기에만 그치지 않고 나와 교류가 있고 동시대를 살고 있는 작가들의 작품도 담고 싶어져서 일일이 발품 팔아가며 화첩을 추가하기 시작했다. 예부터 한 화첩에 작가들의 작품을 담아놓으면 소장가의 교류의 폭을 나타내 보이기도 하고, 위작이나 가짜의 위험이 없을뿐더러 동시대 작가들의 작품을 비교하고 연구하는 데도 도움이 되어왔다.

데이비드 호크니 〈Sian 21—10A〉 205×305

수집의 계기는 비단 내 취향이 아니라 가족으로부터 시작되기도 했다. 딸이 〈데이비드 호크니David Hockney, 1937~ 의 초상화 연구〉로 논문을 써서 석사 학위를 받을 때 격려의 선물로 호크니의 작품을 선물해주었다. 자녀의 교육이 부모가 원하는 대로 다 되어가는 사람이 어디 있을까만, 제 오빠는 일찍이 화가의 길로 갔고, 자기는 학부에서는 국어국문학을 하더니 대학원에서는 서양미술사를 하겠다고 방향을 조금 선회했다. 지금은 큐레이터로 즐겁게 일하고 있는 것을 볼 때 잘 자라준 딸이 고맙기도 하다. 그로부터 우리 가족 모두는 같은 방향의 관심사와 전공으로 공통분모를 갖게 되어 늘 서로에게 도움을 주는 구성원이 되었다.

내가 뒤늦게 박사 학위를 받을 때는 가족들이 먼저 구자승具滋勝 작

구자승 〈한라산〉 1622×1115

가의 〈한라산〉을 기념 작품으로 권해주었다. 구자승은 사실주의 회화에 대한 또 다른 가능성을 보여준 작가 중 한 사람이다. 그는 자기 주변에 놓인 상황을 '세심하게 관찰해 진실하게 표현하려는' 자세를 견지하되, 변화할 수밖에 없는 미적 감각으로 새로운 가치 창조라는 작가적 욕구를 늦추지 않는다. 사실주의 미학의 순수성은 인정하지만 무감각하게 그를 따르는 것만으로는 자기완성을 실현할 수 없다는 작가적 성찰의 결과인 것이다.

이렇게 기념할 일이 있을 때마다 형편이 닿는 대로 구입하다 보니 우리 집 소장품 숫자는 점점 늘어만 가고 있다.

때로는 과감한 욕심도 필요하다

그림을 좋아하는 사람들끼리 만나면 그림 이야기밖에 하지 않게 된다. 평소에 친분이 있는 양 선생과 이런저런 소장품 이야기를 하다가 그의 작품들을 보러 갔다. 정말 다양한 작품들을 소장하고 있었는데, 작품 좋아하는 사람들에게는 또 다른 작품이 탐나는 법. 그래서 빈말처럼 "선생님 이 작품들 죄다 저 주시면 안 돼요?" 했는데, "그래요? 그럼 욕심나면 다 가져가세요" 하는 것이었다.

너무 당황스러워서 결례를 했다고 사과해도 정말 마음에 들면 가져가라고 재차 권하는 것이다. 그래서 내친김에 지갑에 넣고 다니던 백지 당좌수표를 꺼내놓고 흥정해서 작품들을 모두 차에 싣고 떠나려는데, 양 선생이 이런 부탁을 했다.

"문 선생, 한 가지 부탁이 있소. 사실 여기 수십 점의 작품 중 대부

강연균 〈무등산 전지〉 700×1328

분이 강연균1941~ 작품이잖소? 이 작품들 중에는 전시장에서 산 것도 있고 작가에게서 선물받은 것도 있지만, 어떤 것들은 그의 화실에서 가져온 것들도 있소. 그러니 내가 강 화백에게 먼저 이야기하기 전에는 당분간만 비밀로 해주지 않겠소?"

"그건 전혀 걱정하실 것 없습니다. 제 손에 들어온 작품은 제 생전에는 세상에 빛을 보기 어려울 겁니다."

이런 사연으로 귀한 작품들이 내 손에 들어왔다. 작가의 작품을 목록별로 정리하고 작가를 연구해서 얻은 자료를 스크랩하면서 한동안 누구보다도 행복하고 바쁘게 보냈다.

그로부터 5, 6개월이 지났을까? 새벽녘에 강연균 화백으로부터 전화가 왔다. 급히 만나자는 것이다. 느낌이 이상했다. 그래서 오늘은 좀 바쁘다고 얌전히 거절했다. 하지만 강 화백은 막무가내로 그날 점심을

강연균 〈누드〉 300×390

같이하자는 것이다. 그러더니 만나자마자 내 손을 덥석 잡으며 말을
꺼내셨다.

"아니, 이 사람아! 나 같은 사람이 뭐라고 그리 큰돈을 써서 내 작
품들을 구입했어?"

"아니요, 무슨 말씀이신지 전혀 모르겠는데요. 저는 선생님 개인전
때 한 점씩 산 것밖에 없는데요? 뭘 착각하신 것 아닙니까?"

내가 시치미를 뚝 떼는 바람에 실랑이가 계속 이어졌다. 그러나 강
화백은 양 선생에게 이야기를 다 들었다며 " 여기 내가 고마워서 소품
을 한 점 선물로 드리니 받아주게" 하셨다.

나중에 안 사실이지만 그 당시 5·18 민주화운동의 영향으로 어수선했던 광주는 경제도 매우 좋지 않았다. 양 선생은 내가 작품값으로 지급한 돈을 보태어 충금지하상가에 가게를 냈는데 다행히 장사가 잘되자 강 화백과 술을 같이하다가 실토했다는 것이다. 결국 그래서 내가 소장가인 줄 알게 되었다는 이야기였다.

강 화백에게 나는 한 말씀만 드렸다.

"선생님, 저는 사업가입니다. 선생님께서 대성하셔서 제 소장품 값이 많이 오를 수 있도록 해주십시오!"

그때가 1981년으로 당시 마흔한 살의 젊은 화가였던 강연균 화백은 이제 우리 화단의 거목이 되셨다. 강 화백은 자타가 공인하는, 데생력이 뛰어난 이 시대의 진정한 구상화가다. 팔순을 넘으신 지금도 손가락의 지문이 닳아질 정도로 데생하고 크로키를 하신다. 그렇게 기본에 충실한 자세가 그의 작품이 받아온 평가의 바탕이 되어온 것이 아닐까. 또한 한반도의 남녘에 위치한 전라도 토박이로, 그곳에 뿌리를 내리고 60여 년 동안 고향의 땅과 사람들, 그리고 그것들이 바라는 희망의 빛을 수채화로 그려온 화가다. 그의 그림은 단순히 향토적 소재 선택이나 서정성 추구에 그치지 않고 생동하는 현실감을 지닌다.

2007년 10월에 인사동 노화랑에서 강 화백의 전시회가 열렸다. 서문을 쓴 이태호 명지대학교 박물관장은 '강연균 회화'의 성과를 두 가지 방향으로 정리했다. 먼저 '강연균이 화가로 성장한 1960~70년대 추상적 경향이나 모더니즘의 흐름에서 사실적 회화를 고스란히 지켜낸 점'이 돋보이고, 또 '1980년대 거칠게 발언했던 민중미술의 풍토에서 강

강연균 화백과 함께

연균의 탁월한 표현력이 주는 회화적 귀감은 힘지게 빛난다'라고.

전시회 오픈 전날 미리 설치된 작품들을 보러 갔는데 마침 강 화백이 막 도착하셨다. 26년 만의 만남이었다. 강 화백은 인터뷰를 위해 기자가 대기하고 있는 와중에도 반가움을 표현하시며 화첩에 사인과 아울러, 금방이라도 터질 듯한 '석류를 담은 소반'을 스케치까지 해서 내 손에 쥐여주시는 다감함을 잃지 않으셨다.

참고로 그때 전시작품들은 호당 80만 원으로 작품값이 매겨져 있었다. 26년 전, 강 화백의 작품을 한꺼번에 살 때는 호당 1만 원꼴이었으니, 내가 강 화백의 작품으로 얻은 즐거움과 행복에 더해 투자로서의 계획도 성공한 셈이라고 할 수 있다.

선물할 때는 작품으로

내가 살아오면서 지금까지 술과 담배를 입에 대본 적이 없는 것에 대해 혹자는 종교적 이유 때문이냐, 아니면 체질에 맞지 않아서냐 하고 묻지만, 그 어떤 것도 아니다. 어릴 때는 어려서 못 했고, 나이가 들어가면서부터는 흠투성이인 내가 남들이 모두 하는 것 중에서 뭔가 하나라도 특별히 다른 태도로 임하고 싶었기에 나온 결과다.

사업가로서 접대해야 할 일도 많고 정상적인 경로가 아닌 방법으로 이면 거래 같은 것을 해야 할 법한 경우에도 타협 없이 사업을 성공적으로 이끌었다. 평소 가까이 지내는 서헌주 박사는 이런 나를 보고 '3대 불가사의 중의 하나'라고 했다. 게다가 골프채를 한 번도 잡아본 적이 없으니 교제나 비즈니스에는 영 안 맞는 부류에 속한다. 변명이긴 하지만, 운동은 등산이나 조깅으로도 충분하고, 꼭 필드에서만 논해

야 하는 사업이라면 단호히 거절하겠다는 것이 나의 신념이다.

그런데도 사례해야 할 일이 있으면 정중히 감사드리고, 술집에 가거나 필드에 나가는 대신, 정도에 따라 미술품을 선물한다. 나와 인연이 닿은 사람들이 오랜 시간이 지난 후에도 내게 고마워하는 것은, 자기의 품위를 존중해 미술품을 선물해주었다는 사실과, 받을 때는 잘 몰랐다가 나중에 그 미술품이 귀한 것이고 큰돈이 된다는 사실을 알고 나서 새삼 그 가치를 깨닫기 때문이다.

내가 30대 후반에 안산에서 아파트 사업을 할 때의 일이다. 명절을 맞아 당시 도움을 주셨던 오 선생님에게 서양화 한 점을 선물했다. 열심히 준비한 선물을 사무실로 들고 갔는데 거들떠보지도 않아서 내심 서운했던 기억이 있다. 그 후 약 20여 년이 지났을까? 그분에게서 전화가 왔다. 어렵게 나를 찾았다는 것이다. 왜냐고 물으니 "그때 문 사장이 주신 그림을 지금도 응접실에 걸어놓고 있는데, 충남대 교수인 친구가 와서, '어떻게 네 집에 이런 귀한 작품이 걸려 있느냐'고 합디다. '이 그림 값이 얼마인 줄 아느냐'고 하면서 값을 일러주기에 비로소 가치를 알고 문 사장에게 결례를 했구나 하는 생각이 듭디다" 하는 것이다. 주는 이의 성의나 그 가치를 모르고 있다가 나중에야 알게 되어 미안했다는 것이다.

미술품을 선물하는 것으로 나는 세 가지의 효과를 본다. 건강을 해치는 술대접을 안 한다는 것, 메세나의 일환으로 작품을 구매해 작가를 돕는 것, 그것이 계기가 되어 받은 이에게는 문화예술을 사랑하는 계기를 마련해준다는 것이다.

오래전에는 해외여행을 다녀오면서 가까운 이들에게 전자제품이나 외국의 인기 있는 물건들을 선물로 사 오는 경우가 많았다. 그러나 지금은 세상이 많이 바뀌었다. 해외에서 입국할 때 미술품을 사 들고 오는 숫자가 늘어나고 있다. 전문적인 지식이 없는 사람들이 고가의 작품을 구입하는 데는 위험 부담이 있지만, 인도나 동남아 등지에서 막 부상하고 있는 작가의 작품을 구입하는 것은 부담이 덜해 실제 구입 사례가 늘고 있다. 아예 테마 여행으로 그림 쇼핑을 간다는 이들도 있다. 다만 이런 경우는 충분한 검증과 전문가의 조언을 받아야 할 것이다. 비록 돈이 많이 들지 않았더라도 가치가 없는 작품을 구입했다면 아무리 오래 가지고 있어도 비싼 외화만 그들에게 지불하고 만 경우가 될 것이다. 아무튼 비싼 양주 한 병을 선물로 사 오는 것보다는 그 나라의 독특한 화풍을 느낄 수 있는 작품을 사서 지인들에게 선물한다면 이중삼중의 효과가 있지 않을까 한다.

인연이 인연을 만들고
작품이 작품으로 연결되다

미술품을 투자의 목적이 아니라 단순히 좋아해서 구입하는 경우도 많다. 어쩌면 오히려 이쪽의 수요가 더 크지 않을까. 특히 내 경우에는 투자의 목적이 아니라 그저 작품이 좋아서 구입하는 경우가 훨씬 많다. 나와 이런저런 인연이 있거나, 화가 또는 서예가가 아닌 저명인사들의 작품을 구입할 때는 또 그만의 색다른 즐거움이 있다. 나와 수십 년을 호형호제하며 지내오고 있는 소리꾼 장사익 선생이 그렇다. 아들의 결혼식에 축가를 직접 해주실 만큼 가까운 사이인데 어떤 자리에서 "제가 형님처럼 모시는 분입니다"라고 소개했더니 선생은 "아니, 형님이라고 하면 안 돼?"라고 하셨다.

장 선생은 노래를 지으시다가도 틈만 나면 붓을 들고 글씨를 쓰신다. 연습지로 쌓아둔 종이가 허리춤을 넘을 정도다. 한번은 주변의 권

장사익 〈지금 네 곁에 있는 사람〉 690×690

유로 서예전을 열기도 했는데 수익금을 전부 기부하셨다. 나도 그 전시에서 작품을 구입했는데, 나중에 따로 작품을 챙겨주시고 감사의 편지도 주셨다.

평소에 존경하는 평보 서희환1934~1995 선생님이 1992년에 세종대학교 교수로 재직하실 때, 선생님의 작품을 감정받고자 찾아뵈었다. 그런데 "구작이니 마음에 들지 않는다"며 두고 가라고 하시기에 하는 수 없이 두고 왔더니, 작품을 새로 써서 보내주셨다. 찾아뵈었을 때도 연구실에 작품들을 써놓은 화선지가 성인의 키만큼의 높이로 세 단이나 쌓여 있었다. 그 뒤 내 스승인 학정 선생님과 같이 몇 번 찾아뵈었는

오윤 〈12세면 숙녀예요〉 747×1420

데, 화선지의 양이 약 50센티미터로 줄어들어 있었다. 작품들을 모두 어떻게 하셨냐고 물으니 그 아까운 글씨들을 모두 버렸다고 하시며, 남은 것들도 10여 점 남기고 모두 버릴 것이라고 하셨다. 19회 국전에서 대통령상을 받은 대가답게, 그렇게 많은 습작을 하시는 것을 보면서 많은 것을 깨닫게 되었다. 너무 빨리 세상을 떠나신 것이 애석하다. 학정 선생님께서 "평보 선생이 재평가되셔야 하는데 안타깝다"는 말씀을 하셔서, 나는 그 뒤로 계속 평보 선생님의 작품들을 수집하기 시작했다. 지금은 십수 점을 갖고 있다.

오윤 선생의 작품은 홍성담 화가의 권유로 접하게 되었는데 한눈에 반해 그의 자료들도 모으게 되었다. 〈갯마을〉을 쓰신 소설가 오영수 님의 아들이기도 한 그는 1970년 서울대학교 조소과를 졸업한 뒤 사회 참여적인 목판화 작업에 주력했던 작가다.

그 밖에 〈처음처럼〉 서체의 쇠귀 신영복을 비롯해 철학자 안병욱, 소설가 김지하의 서체와 서화 작품들도 소유하고 있다. 특히 김지하 선생의 이야기모음집 《밥》의 표지 그림은 오윤 선생의 작품인데 이 작품도 인연이 되어 내가 소중히 여기고 있다.

서희환 〈두드리면 열린다는 말씀〉
1361×376

김지하 〈최근승풍〉 700×450

그 시대를 기록한 사진의 특별함

　내 많은 컬렉션 중에서도 특히 소중하게 여기는 몇 점의 사진 작품이 있다. 요즘은 핸드폰의 카메라가 날로 발전해 온 국민이 사진가가 되었다. 그러나 전문 사진작가가 담아내는 사진에는 기술의 발달이 따라가지 못하는 무언가가 있다. 탄탄한 이론적 기초 위에서 전국 방방곡곡, 아니 세계를 다니면서 순간들을 기록으로 담아낸다. 어떤 이는 셔터만 누르면 사진이 나오는 것 아니냐고 한다. 물론 사진이 나온다. 하지만 그것은 작품은 아니다. 사진작가가 작품을 만드는 데는 불문율 같은 지침이 있다. '더 많이 찍어라. 찍고 또 찍고 또 찍어라. 여러 가지 다른 방법으로 해보라. 다음 작품은 더 나아지도록 노력하라. 끈기가 있어야 한다. 꾸준히 계속하라.' 이렇게 해서 한 컷의 작품이 탄생한다. 셔터를 한 번 눌러서 필름에 담아 인화하는 것이 사진 아니냐

고? 서예가가 한 점의 작품을 쓰기 위해 수십 장의 화선지에 습작하고 난 후 단 한 점을 고르고 나머지는 폐기하듯이, 인고의 과정을 거쳐 나온 한 장의 사진이 우리에게 다가와 말을 거는 것이다.

우리의 나쁜 습관 중 하나는 우리의 것, 즉 메이드 인 코리아made in Korea를 과소평가하는 것이다. 우리 것을 소중하게 여기지 못하고, 제대로 인정해주지 않다가 밖에서 인정을 받고 난 후에야 뒤늦게 인지한다. 가령 배병우 작가가 찍은 경주 남산의 소나무 사진을 2005년 영국의 가수 엘튼 존이 1만 5,000파운드에 구입하니 다들 의아해하면서도 사진에 대한 인식을 달리하기 시작한 게 계기랄까?

내가 소장하고 있는 강봉규, 고상우, 구본창, 민병우, 배병우 등 많은 사진 작품 중에, 여기서는 김녕만金寧萬, 1949~ 의 작품을 소개하고자 한다.

사진기자 출신이라 그럴까, 김녕만 작가가 잡아낸 시공간에는 억지나 과장이 없다. 연출 없이 정직한 화면은 보는 순간 쿡 하고 웃거나 가슴이 짠해지거나 향수에 젖게 한다. 그러나 가만히 들여다보면 그 안에 담긴 더 많은 이야기를 읽을 수 있다. 소설가 천승세는 모내기 철 논에서 아기에게 젖을 주는 장면을 포착한 〈모정〉이라는 작품을 보고 이렇게 말했다. "이 사진 한 장은 단편 소설 같다. 아기엄마라기에는 이마에 주름이 많은 중년의 엄마, 허름한 스웨터, 닳은 손톱에 낀 진흙, 그래도 아기가 최대한 편하게 젖을 먹을 수 있게 머리를 받쳐주고, 포대기를 쥔 엄마의 손, 중학생쯤 되어 보이는 아기 업은 누나, 그리고 모내기하는 동네 사람들, 나는 이 사진 한 장을 보고 프레임 밖까지

김녕만 〈모정〉 480×350 김녕만 〈독서〉 465×340

외연을 넓히며 많은 이야기를 상상할 수 있다."

　이 작품을 대하면서 나는 어머니의 모성을 느낀다. 어떤 시인의 시에서도 그랬듯이 마흔여섯에 노산으로 나를 낳으신 우리 어머니는 황소처럼 논밭일 다 하시고, 안 드셔도 배부르시고, 밤을 새워 바느질해도 졸리지 않으시고, 추운 것도 더운 것도 모르시는 줄 알았다. 어머니도 곱고 예쁜 걸 좋아하시고, 맛있는 음식도 드시고 싶고, 따뜻한 사랑을 받고 싶은 분인 줄을 나중에, 아주 나중에야 알았다. 이제는 "어머니"라고 혼잣말로 불러보면 목이 메고 가슴부터 짠해진다.

　이 작품은 마치 내 어머니의 영정처럼 서재에서 나를 지켜주고 있다.

작가의 아카이브를 많이 확보하라

　2006년에 작고한 김대성 화백으로부터 1979년도에 양수아梁秀雅, 1920~1972 화백의 유화 작품 한 점을 구입했다. 추상화가로 앵포르멜Informel의[15] 기수였고, 지금 우리 화단에서 활동하는 우제길, 최쌍중 등의 제자를 길러낸 작가다. 그분의 자료를 구하기 위해서 전두환 정권이 폐간시킨 〈전남매일신문〉의 온갖 기사를 뒤져 '호남화단 60년사'를 찾아냈고 신문사 수장고에 가서 그 연재물들을 모두 복사해 스크랩해두었다. 이것이 유익하게 쓰인 사례가 있는데, 2004년 7~8월에 광주시립미술관에서 '격동기의 초

15) 기하학적 추상을 거부하고 미술가의 즉흥적 행위와 격정적 표현을 중시한 전후 유럽의 추상미술.

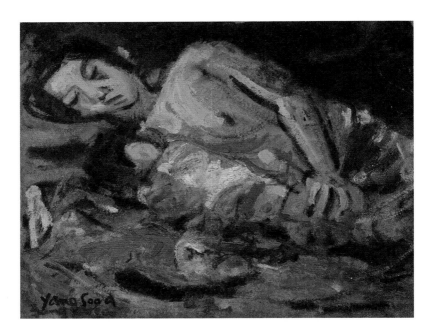

양수아 〈모정〉 310×410

상─양수아 꿈과 좌절'이라는 회고전을 할 때 내가 소장하고 있던 자료
들이 다소 보태져서 도록이 만들어진 것이다.

나는 내가 소장하고 있는 작가의 활동사항을 내 손이 닿는 한 모두
수집해 스크랩해오고 있다. 동시대를 살아온 오지호, 허백련 화백의
기사도 수없이 많다. 어떤 작가는 내게서 자신의 자료를 받아 가기도
했다. 내가 수집하는 작가들은 내 손이 미치는 한 모든 매체에 실린
자료들을 소중하게 모아 관리해오고 있기 때문이다. 그 작가가 어떤
작업을 하고 있으며, 어떤 활동을 하고 있는가를 주시하는 것은 수집
가의 기본자세다. 주식도 투자하려면 해당 기업의 재무제표를 뒤지고

이대원 〈스케치북〉 272×393(위) 이대원 〈농원〉 810×1173(아래)

영업 현황, 신제품 개발 등의 동태를 파악하는 게 당연한 것처럼, 미술도 투자하려면 그 미술가를 파고들어야 한다. 하지만 꼭 그런 이유만이 아니더라도 좋아하게 되면 알고 싶어지는 게 자연스러운 반응 아닐까? 누군가를 좋아하게 되면 그 사람에 대해 속속들이 알고 싶어지고, 어떤 것에 취미가 생기면 그 분야를 파고드는 게 당연해지는 것처

김흥수 〈앨범〉 250×200

럼 말이다. 그런 이유로 나는 양수아 화백 외에도 내가 수집하는 많은
미술가들의 아카이브를 확보하고 있다. 김흥수 화백의 초창기 시절의
자료와 앨범들을 구하고, 이대원 화백의 스케치북과 자료들을 수집
하면서 그분들의 작품세계를 면면히 들여다볼 수 있었다. 이대원 화
백은 성품대로 200여 장에 이르는 스케치북에 한 장마다 각각 사인을

홍성담 〈옥중 편지〉 200×300

해두었고, 작가노트 한 권에는 온통 한자로 작품에 대한 소견을 적어 놓았다. 그의 학자적이고 섬세한 면에 반해서 그의 작품 〈농원〉을 구입하기에 이르렀다.

내가 수집한 작가 아카이브 중에서 특히 홍성담 화백이 옥중에서 내게 보내온 봉함엽서들은 그 시대를 반영하는 소중한 자료로 자리 잡았다. 홍 화백은 민주화운동을 하다가 36개월의 옥살이를 했다. 피폐해질 수도 있는 옥살이 중에 나팔꽃 씨앗을 종이컵에 심어, 꽃을 피우더니 이를 압화押花로 만들어 붙이고 정감 어린 글들을 여백조차 없이 가득 써 보내준 봉함엽서가 여러 통이다.

> 형! 나팔꽃 어떻습니까? 4월에 싹을 틔워 창문에 놓아두었는데, 옆방 동지들이 이렇게 해서 이쁜 사람들에게 편지를 하기에 저도 한번 해보았습니다. 저 붉은 색깔이 변하기 전에 형님께 도착해야 할 텐데―나팔꽃은 형수님께 드립니다. 호와 구에게도 안부 전합니다.

그의 서정성과 시국에 대한 진솔한 술회가 담긴 편지들이 나에게는 큰 보물이 되었다.

인영아트센터로 한 걸음 내디딘 꿈

1970년대 말에 사업상 일본을 자주 왕래하게 되었다. 그때 친지의 안내로 방문한 곳이 하코네 조각의 숲 미술관이었다. 후지 산케이 그룹에서 설립한 이 미술관은 야외 전시공간을 포함해 7만 제곱미터의 규모를 자랑하는데, 언덕에는 지형에 어울리는 헨리 무어Henry Moore의 〈패밀리 그룹Family Group〉 등의 조각 작품들이 자연과 어울려 환상적으로 제2의 자연을 창작해냈다. 한편 미술관 건물 안에는 피카소를 비롯해 근현대 작가들의 작품들이 압도적이었다.

한여름이었는데도 방문객이 입장을 위해 200~300미터 정도 줄 서서 기다리고 있었다. 입장료가 3,000엔으로 당시 우리 돈 1만 원에 해당하는 비싼 금액이었는데도 이 무더위에 줄까지 서서 미술품을 보려는 관람객들을 보고 놀랐다. 그때 문화도 돈이 된다는 사실을 실감하

며, '나도 나중에 돈을 벌면 꼭 이런 조각 미술관을 설립해야지' 하는 생각을 품었다.

그로부터 자나 깨나 미술관이 머릿속을 떠나지 않았다. 점점 꿈에 부풀어 우리나라의 1,000여 개 되는 국·공립, 사립 미술관들을 순례하듯 찾아다니며 사례를 분석해오고 있다. 해외여행을 가서도 미술관을 찾아보고 돌아오는 길에 다시 하코네를 찾곤 했다. 20대 후반에 받은 문화 충격이랄까, 그것이 촉매제가 되어 가슴에서 끊임없이 용트림하던 꿈은, 당시에는 다소 허황된 듯싶었어도 내가 문화예술의 언저리에서 맴돌 수 있는 계기가 되었다고 생각한다.

꿈을 이루기 위해서는 먼저 재력을 쌓아야 하고, 차분히 소프트웨어인 작품을 소장해야 했다. 내용물은 부실한데 하드웨어만 아무리 좋은들 그건 미술관, 박물관이 아니라 건축물에 지나지 않기 때문이다.

그런데 현실적으로는 미술관을 설립해서 운영한다는 것이 실로 많은 노력과 재력이 뒷받침되어 주어야만 가능하다. 어떤 사람들은 나에게 "그 많은 작품들을 수장고에다만 놔두지 말고 많은 이들이 볼 수 있도록 미술관을 지으세요"라고 독려한다. 그럴 때마다 나는 "귀하는 1년에 몇 번이나 미술관에 가보십니까?"라고 되묻는다.

입장료 몇천 원의 수입으로는 이윤을 챙기기는커녕 항온항습이 유지되어야 하는 미술관을 운영하는 비용조차 감당하기 힘들다. 아무리 작은 규모로 운영한다고 하더라도 한 달에 수천만 원의 운영비가 들기 때문이다. 우리나라가 문화생활을 즐기는 사람들이 많아졌다고는 하지만, 미술 감상은 여전히 일부 사람들의 취미일 뿐이

권여현 〈Rhizome Book Forest〉 910×1165

다. 일부 유명 해외 작가의 전시나 국공립 미술관, 대기업 소유의 미술관을 제외하면 운영이 힘든 것이 사실이다. 이것은 우리나라 1,000여 개 사립 미술관들의 애환이기도 하다.

어떤 식도락가가 맛있는 음식이 있는 곳이라면 거리나 시간에 관계없이 찾아가 즐겼다. 그러던 중 직업을 바꾸어 아예 자기 취향에 맞는 음식점을 차려 운영하기에 이르렀다. 나중에 축하 인사를 했더니 운영이 힘들어 입맛까지 떨어진다고 넋두리를 한다. 맞는 말이다. 운영을 하다 보면 여러 가지 문제들이 생겨서 본질이 희석되어 버리기 때문이다.

오랫동안 수집가로 살면서 미술품을 제법 모았고 십수 년 전에는 파주에 미술관을 지을 부지까지 사놓고도 막상 꿈에 뛰어들지 못한 것은, 사업가로 살아오면서 새로운 사업을 한다는 게 얼마나 어려운 일인지 몸소 체험했고, 또 그것이 내가 좋아하는 일이다 보니 망설임이 더했기 때문이다.

혹자는 내게 1,000여 점의 작품이 있고, 아들이 서양화가이며, 딸이 큐레이터이니 화랑을 해보라고 했다. 그때마다 나는 "미식가의 식당 운영과 별반 다를 게 없소"라는 한마디를 단호하게 내뱉었다. 그래도 오랫동안 간직해온 꿈이라 쉽게 포기할 수 없던 나는 분수에 맞게 실천하기로 했다. 마침 좋은 기회가 찾아와서 '전통과 문화의 거리' 인사동에 5층 건물을 매입해 나의 아호를 따 이름 지은 인영아트센터를 운영하게 되었다. 개관전으로 권여현, 김선두, 석철주, 신종식, 이석주, 주태석, 지석철 일곱 분의 귀한 작가들을 모셨다.

주태석 〈자연·이미지〉 905×1170

　화랑이 많은 인사동에 인영아트센터를 설립하면서 나는 랜드마크
에 관해 고민했다. 앞서 이야기했듯, 랜드마크는 건물의 크기로 결정
되는 것이 아니라고 생각한다. 특정한 장소에 대한 개인과 집단의 기
억을 공유하도록 만들며, 도시의 정체성과 차별적 이미지를 창조하는
데 핵심적 역할을 하는 랜드마크는 건물의 크기가 아니라, 주변 미관
과 잘 어울리는 특색 있고 상징적인 건물이면 된다.

　인사동 하면 고미술과 골동품, 그리고 화랑이 모인 서울의 대표적
인 문화의 장소로 각인되어 왔는데, 어느 때부터인가 점점 일반 상점
들이 들어서고, 본래의 이미지는 사라져가고 있었다.

고정수 〈달콤한 속삭임〉

그래서 나는 건물을 매입한 다음 고심 끝에, 조각가 고정수 선생에게 의뢰해 인영아트센터의 건물 옥상에 가로세로 각 5미터 크기의 브론즈로 제작된 조각상 〈달콤한 속삭임〉을 설치했다. 무게가 2톤 가까이 되기 때문에 건물의 구조 계산을 마친 다음 구청의 심의를 거쳐 설치했다. 자동 센서로 밤에 조명이 들어오게 했더니 점차 사람들에게 "곰 두 마리가 껴안고 있는 그 건물"로 인식되고 있다.

지금은 딸이 인영아트센터의 관장을 맡아 운영을 주도하고 있는데, 이곳을 택함으로써 나는 큰 미술관을 세움으로써 운영비 걱정하며 전전긍긍하는 대신 작고 소박한 공간이라도 작가들에게 자신의 작품을 소개할 수 있는 장소를 마련해준다는 원칙으로 행복하게 운영하고 있다.

인영아트센터, 그리고 다시 서예를 꿈꾸다

인영아트센터는 2017년 9월에 개관해 다양한 전시를 해왔고 모든 전시가 소중하지만, 그중에서도 내 작품전보다 더 좋다고 꼽았던 전시가 일속 오명섭—粟 吳明燮의 초대전이다. 나와 서예로 수십 년을 동문수학하고 있는 오 선생의 전시를 하며 나는 "지금 네 곁에 있는 사람, 네가 자주 가는 곳, 네가 읽고 있는 책들이 너를 말해준다"는 괴테의 말을 떠올렸다. 이 문장은 오랫동안 내 삶의 척도가 되어주고 있다.

오 선생과 나는 우리가 '호남동 성당 시절'이라고 부르는 1970년대에 학정 선생님 문하에서 어설픈 붓질을 하면서 만났다. 그때 과묵하고 잘생긴 또래의 친구가 하나 있었는데, 연습량도 대단했거니와, 특히 그의 붓끝은 감히 흉내 내지 못할 것이라서 나는 늘 주눅이 들곤 했다.

그 후 나는 한동안 사업으로, 그리고 공부를 하기 위해 선생님 곁을 떠나 서울에 정착하고, 예술학을 전공해 학문의 길을 걸었다. 2018년에 11년간의 교수 생활을 마치고 정년퇴임을 맞았다. 젊은 나이에 사업의 성공과 실패를 겪었고, 하고 싶은 취미생활을 계속 이어오며, 뒤늦게 학문의 길로 들어서 교수로 직장생활을 마무리한 나를 보고 부러워하는 이들도 있다. 그런데 사실 내가 한없이 부러워하고 존경하는 친구가 있으니 그가 바로 오명섭이다.

그동안 우리는 각자의 길로 열심히 살아왔지만, 나에게는 늘 목마름이 있었으니 그것은 한 분야의 예술가로 우뚝 서는 것이었다. 그 길을 나를 대신해주듯 내 친구 일속이 해주었다.

그는 학정 선생님의 곁에서 생을 같이했다고 해도 과언이 아니다. 대한민국 미술대전의 심사위원, 심사위원장, 운영위원장을 역임했으며, 현재는 (사)국제서예가협회 부회장을 지내고 있다. 학정연우서회에서나 한국 서단에서 그의 위치는 대단하다. 지금도 광주 운암동 서실에서 서예술書藝術 연찬研鑽에 여념이 없다. 존경하는 스승 가까이에서 같은 길을 간다는 것이 나에게는 참 감동적이면서 부러운 모습이다. 얼마나 많은 제자가 스승과 함께 그 분야의 발전과 기예의 연마를 위해 평생을 함께할 수 있겠는가? 나에게는 물론 다른 길이 있었고, 그 길을 열심히 걸어온 데 후회는 없다. 다만 그로 인해 스승과 친구를 두고 떠나온 것은 나에게 '가지 않은 길' 아니, 가보지 못한 길로 지금도 어쩔 수 없는 안타까움을 느낀다.

모든 예술이 그러하지만, 특히 서예는 끝이 보이지 않는 예술이라서

오명섭 〈회덕〉 345×945

좋다. 서예술은 뜻있는 글귀의 문자를 조형적으로 형상화하면서 인간의 사상과 감정을 표현한다. 하얀 종이와 검은 먹의 강렬한 대비, 숙련된 획劃으로 공간을 분할하며 자연스레 드러나는 조형미, 장법에서 나오는 작품 전체의 구성미, 지속遲速과 엄유淹留를 통한 변화, 발묵發墨에서 오는 농담濃淡의 효과는 독창적인 형식을 창조한다. 바로 여기에 뜻과 획의 예술인 서예의 고유한 특성이 있다. 또 작품을 위해서는 시서詩書를 겸비해야 하니, 인문·철학 분야에 소홀할 수 없다. 이처럼 학문적 탐구와 예술적 숙련을 고루 갖춰야 비로소 가능한 예술 분야가 서예 말고 또 어디 있을까.

 감히 내가 일속의 서예 세계를 논할 처지는 못 되지만, 그와 서우書友가 되었다는 인연이 나로 하여금 대리만족의 자긍심을 심어주고 있다. 학정 선생님께서 그의 호를 지으실 당시에 소동파蘇東坡의 〈적벽부赤壁賦〉에 나오는 '묘창해지일속渺滄海之一粟'이라는 구절을 생각하셨다고 한다. 아득한 바다에 던져진 좁쌀 한 톨. 그 얼마나 작고 미약한가. 겸

양의 미덕을 갖추라는 말씀일 수도 있고, 그 안에 거대한 바다도 모두 담을 수 있기를 바라는 마음을 표현하셨을는지도 모르겠다. 친구로서 오히려 그러길 바란다.

한동안 교육기관에서의 서예 교육이 소원했었는데, 만시지탄晩時之歎이기는 하지만, 2018년에 뒤늦게나마 서예진흥법이 제정되어 교육자의 한 사람으로서 이보다 더 반가운 일이 없다. 나 또한 마침 화랑이라는 공간을 마련해놓고 보니 일속 선생을 비롯해 우리 학정연우서회 회원뿐만 아니라, 서예를 하는 이들에게 공간을 제공할 수 있게 되어 더없이 영광스럽다.

미술가와 수집가의 관계

　평소에 가까이 지내는 '빛의 화가' 우제길禹濟吉, 1942~　화백의 전시회가 1980년 5·18 민주화 운동이 끝난 직후에 열렸다. 하필 그 시기에 해외에 나가야 할 일이 있어 나는 안타깝게도 전시회를 직접 관람할 수 없었다. 그 대신 작업실로 찾아가서 작품 한 점을 선약해놓고 출장을 떠났다.

　돌아오니 우 화백이 내가 구입한 작품을 주시면서 서류봉투를 하나 더 챙겨주셨다. 열어보니 그 안에는 우편엽서와 동그란 하드보드의 컵받침에 한 점 한 점 정성을 다해 그린 작품 40여 점이 들어 있었다. 아직 광주가 평온을 되찾지 못한 상황이어서 작품이 두세 점밖에 팔리지 않아 경비도 충당하기 힘들었는데, 내가 사전에 작품을 구입한 덕분에 적자를 면했다며 고맙다고 소품들을 그렇게 많이 그려주신 것이

우제길 〈엽서화 등〉

었다. 가까운 지인들에게 카드로 쓰라고 하셨지만, 그 아까운 보배들을 어찌 쓸 수 있을까.

우 화백은 또한 내 아내를 각별히 아껴주셔서 비구상 작가이면서도 '민숙 씨에게'라는 이름을 붙여 가족 인물화를 사실적으로 그려주시기도 했으니, 우리 집의 완상물 중 하나가 되었다.

그 뒤로 그분의 작품은 한두 점씩 내 소장품 리스트에 더해지기 시작했고, 컵받침 소품들 역시 '이중섭의 우편엽서화 한 점이 얼마인가?' 하면서 70여 점을 지금껏 잘 보관하고 있다. 우 화백은 이제 우리 화

우제길 〈무제〉 1425×1425

단의 거목이 되셔서 무등산 자락에 '우제길 미술관'을 지어 운영하고 계신다. 우 화백의 별명이 '우잠바'인데 평소에 소탈하고 격의 없는 성품을 지닌 우 화백이 점퍼를 즐겨 입는다고 해서 의학박사 임춘평 님이 호칭한 데서 비롯되었다. 별명답게 의리와 인간미는 큰 매력으로 남아 나와도 지금껏 좋은 우의를 다지고 있다.

내가 인연을 맺은 많은 사람들에게도 그렇지만 특히 우 화백에게 평생 빚을 지고 사는 마음이다. 누군가에게 갚지 못할 빚이 있다는 건 어쩌면 좋은 일인지도 모르겠다. 항상 그를 생각하면서 가슴에 품고 살아가기 때문이다. 내가 만나는 모든 사람은 누구나 중요한 사람들이다.

나는 아트 마케팅art marketing 전공자로서 우잠바 님을 떠올릴 때마다 고객관계관리customer relationship management, CRM의 첨단을 걷고 계신 분이라는 생각이 든다. 고객관계관리는 현재의 고객과 잠재고객에 대한 정보자료를 정리·분석해 자신의 상품에 대한 마케팅 정보로 변환함으로써, 고객과의 지속적인 커뮤니케이션을 통해 구매 관련 행동에 활용하는 콘셉트인데, 인간관계를 이런 측면으로도 참으로 잘 관리하고 계신다. 작가와 수집가야말로 서로 그런 관계가 아닌가?

화가가 그림을 남기는 이유

아들이 미대 합격 통보를 받자마자 나는 아들을 데리고 책이 많은 홍성담 화가의 서재를 방문했다. 화가는 수많은 사색을 통해 작품을 구상하고, 그러한 사색의 깊이가 작품에서 우러난다는 것을 일깨워주고 싶었기 때문이다. 책을 읽으면 사색을 해야 한다. 그렇게 해야 얻는 게 있다. 또한 사색한 것은 글로 기록해야 한다. 그렇지 않으면 잠시 머물다가 사라지고 말기 때문이다. 독서하면서 사색하고 기록한 뒤 다시 사색하고 해석하다 보면 깨닫고 알게 될 뿐만 아니라 언행이 두루 통하게 된다. 만일 이 과정을 거치지 않는다면 설령 깨닫고 알게 되더라도 도로 잃어버린다. 사유思惟가 없는 독서는 시간 낭비이고 사상누각일 뿐이다. 그래서 읽어라, 외워라, 사색하라, 기록하라는 것을 독서의 네 가지 격식으로 꼽고 싶다.

나무는 땅 밑으로 뻗어 내린 뿌리만큼 가지로 나타난다. 자신 안에 쌓인 지식과 사색의 깊이만큼 우리는 표현하고 행동한다. 그만큼 내 안에 들어 있는 것이 없으면 표현할 수 있는 폭도 좁아지게 마련이다.

이것은 내가 붓을 잡으면 늘 쓰는 글에 담긴 지혜이기도 하다. 지자행지시知者行之始 행자지지성行者知之成. 앎은 실천의 시작이고, 실천은 앎의 완성이라는 말이다.

다만, 꼭 책을 읽어야 지식을 얻을 수 있는 것은 아니다. 삶에서 체험을 통해 지식을 쌓은 사람들도 있다. 내가 여기서 소개하고자 하는 화가 소영일의 경우가 그러하다.

곧게 뻗은 강보다는 굽이치며 흐르는 강줄기가 아름답다. 쭉 뻗은 길보다는 굽이도는 산길이 아름답다. 곧게 자란 나무보다는 굽은 소나무가 아름답게 선산을 지킨다고 한다. 누구나 자신의 삶은 평탄하기를 바라지만, 남이 살아온 생애는 굴곡이 많고 파란만장한 인생사를 더 흥미롭고 드라마틱하게 여긴다. 그런 삶을 살아온 그의 인생이 얼마나 고달프고 어려웠을까는 그 뒤에야 생각한다.

소 화백이 살아온 삶 전체가 한 편의 드라마이고 대하소설이다. 작가 개인의 사생활에 누가 될까 봐 조심스럽지만, 부모님의 삶과 본인의 삶의 여정은 영화보다 더 드라마틱한 고난과 역경의 행로였다. 그런 환경 속에서도 연세대학교에서 경영학 박사, 미국 에이브러햄 링컨 대학교에서는 법학 박사, 행정고등고시, 공인회계사, 연세대학교 교수를 역임하고, 지금은 명예교수이며, 30여 권의 책을 저술한 학자 중의 학자다. 국전 등 각종 공모전에서 인정을 받더니 급기야 2020년에 일흔

이 넘은 나이에 오스트레일리아의 미술대학에 입학해 본격적인 미술가의 길을 가고 있다.

안타깝게도 소 교수는 시력이 좋지 않아 책을 읽을 수 없는데, 원어로 녹음한 오디오북을 통해 원작소설을 수십 번 들으면서 그림을 그린다고 한다. 그런 과정을 반복하니 문장이 외워지고 외국인과의 대화에서 그 문장들을 인용하니 상대가 놀라는 경우도 생긴다. 톨스토이Lev Nikolayevich Tolstoy의 문장을 대화 중에 스스럼없이 자신의 표현으로 이야기하다니 그 얼마나 품격이 있는가?

10여 년 전부터 녹내장을 앓아온 소영일에게 의사는 신문, TV, 책 등을 절대 보지 말라고 경고했다고 한다. 그의 눈 상태는 현재 물체가 거의 희미하게 보일 뿐이라고 하는데, 그럼에도 글을 쓰고 그림을 그린다. 구도를 잡을 때 머릿속으로 수많은 스케치를 한 다음, 붓을 들고는 눈을 감고 붓질을 한다. 보지 않고 어떻게 캔버스에 붓질을 할 수 있을까 의문이 들겠지만, 1초간 눈 뜨고 다시 5분간 그리는 작업을 반복하면서 작품을 완성시킨다. 그림을 그리는 과정에서부터 작가만의 색이 입혀져 자신만의 화법을 담아낸 작품이 탄생한다.

그는 자신의 작품을 소개할 때 반드시 그 그림을 그리게 된 배경을 설명한다. 그의 작품 중 하나인 〈생명의 나무〉는 다음과 같이 소개했다.

"이 나무는 주변 수 킬로미터가 모래로 둘러싸여 있는 바레인의 아라비아 사막 모래 언덕 위에 서 있다. 이 나무는 낮고 넓게 퍼

져 있다. 이 지역의 평균기온이 41~49도까지 상승하며 모래 폭
풍 속에서 자란다. 어떤 학자들은 이 나무가 세계에서 가장 깊숙
이 뿌리를 내리는 품종이므로, 이 나무가 지하 약 50미터까지 뿌
리를 내려 지하수를 빨아들여 생명을 이어가고 있다고 주장한다.
(중략). 나는 이 생명의 나무를 신비롭게 그리고 싶어서 하늘의 색
깔은 다채로운 색채로 표현했다. 나뭇가지들은 하늘 쪽으로 또
모래밭 쪽으로 향하게 그렸다. 나뭇가지 끝에는 섬세하고 깃털 같
은 모습으로 많은 나뭇잎을 그렸다. 맨 아래쪽 나무줄기에는 햇
빛을 받아 빛나는 모습을 빨간색으로 칠했다. 마지막으로 생명의
나무를 바라보는 두 여인을 그렸다."

그의 인생 자체를 '생명의 나무'라는 제목으로 농축해서 화폭에 표
현해낸 것이다.

화가를 소재로 한 오 헨리O. Henry의 단편 〈마지막 잎새〉를 보면, 평
생 걸작을 남기겠다고 큰소리만 치며 살아온 무명 화가 베어먼이 등장
한다. 그런 그가 폐렴에 걸려 죽어가면서 담장에 남아 있는 마지막 담
쟁이 한 잎마저 떨어지면 자기도 죽을 것이라고 생각하는 존시의 생명
을 그림으로 연장시켜주고 자신은 죽어간다. 나는 마지막 잎새를 평생
의 걸작으로 남긴 노 화가의 모습에 소영일 화백이 겹쳐 보인다.

그는 베어먼이 '마지막 잎새'를 그리듯 간절하고 애절한 마음으로
붓을 놀린다. 붓질을 통해 생명을 불어넣은 한 그루의 묘목이 심어지
고 가지가 뻗고 잎이 무성해지고 열매가 맺어진다. 그림으로 소녀의 절

소영일 〈생명의 나무〉 410×605

망을 희망으로 바꿔놓고 홀연히 떠나간 저 노인처럼, 마지막 순간까지 혼을 태우며 작품을 남기고 가겠다는 투혼을 엿본다.

나빠져만 가는 눈을 더 오래 보호하고 보존하려고 온갖 치료를 마다하지 않고, 그러면서도 악조건 속에서 그림을 꾸준히 그리고 있다. 그는 뇌졸중이나 교통사고로 일순간에 세상을 떠난 사람들도 많은데, 많은 것을 정리하고 남길 시간이 주어진 것에 오히려 감사하다고 말한다. 건강해야 시력도 더 오래 유지할 수 있을 것 같아 하루에 팔굽혀펴기 200회, 철봉 50회를 빼먹은 적이 없을 정도다.

호랑이는 가죽을 남기고 사람은 이름을 남긴다는 말처럼, 소 화가는 그림을 남기고자 하는 것이다. 인류의 문화유산, 특히 예술품 중에 가장 오래된 것이 무엇이겠는가? 동물들이 그려진 동굴벽화다. 문자처럼 해독이 필요한 것도 아니고 수만 년의 시간을 넘어 누가 보더라도 알아볼 수 있고 감탄할 수 있는 그림이다. 소영일은 이미 그것을 아는 것이다. 그래서 치열하게 붓질을 한다. 수많은 작품 중에서 수작秀作이 나온다는 것을 안다. 피카소가 92년의 삶 속에서 5만여 점의 작품을 남기고 떠난 것처럼, 뒤늦게 붓을 잡은 소영일 화가도 혼신의 힘을 다해 그려내고 있다.

이탈리아의 기호학자 움베르토 에코Umberto Eco는 "한 권의 책이나 작품을 남기는 것은 또 하나의 자식을 낳는 것과 같다"고 했다. 자녀를 이미 훌륭히 키워낸 소 화가이지만, 우리는 지금부터 그를 좀 더 지켜볼 필요가 있다. 앞으로 어떤 자식들을 낳게 될지를….

바람직한 수집가의 자세

　미술품은 자기가 좋아서 구입해 감상하는 것이 첫 번째 목적이고, 부수적으로 투자의 대상이 되면 금상첨화다. 미술 감상은 문외한이면서 투자만을 목적으로 구입한다면, 이보다 더한 투자처는 자본주의 사회에서 얼마든지 있다고 말해주고 싶다. 나 같은 경우는 물론이지만 큰손이라 하는 수집가들도 단순히 투자만을 위해서 미술품을 사지는 않는다. 미술품은 한 예술가의 예술혼과 소장가의 애정이 담겨 있어야 한다. 이것은 좋은 작품을 소장하고 직접 느껴봐야만 이해할 수 있는 것이다. 가령 생애 처음으로 자가용을 구입했을 때 느낀 감흥의 몇 배라고 한다면 이해할 수 있을까?

　또한 일반적인 부의 축적은 개인의 소유로 이어지지만, 역사적으로 보면 미술품은 결국 공공公共의 자산으로 남는다는 사실을 알 수 있

다. 이는 자본주의가 자리 잡은 뒤에 세상의 모든 유명한 예술품에 가격이 붙고 누군가의 재산이 되고 나서도 대부분의 미술품이 전시 등을 통해 일반인에게 공유되며 즐거움과 행복을 주는 것으로 알 수 있다. 또한 그림을 수집한 유명한 수집가들이 작품을 관리하는 방법에도 이런 경향이 보인다.

페기 구겐하임은 평생 모은 작품들을 자식들에게 물려주는 대신 이탈리아의 베네치아에 페기 구겐하임 미술관을 설립했다. 그의 삼촌이 설립한 뉴욕의 솔로몬 구겐하임 미술관 등 세계 각 곳에 구겐하임 미술관이 위용을 나타내고 있다. 뜻이 있으면 결국 큰일을 이루어내고, 그 분야에서 우뚝 선 봉우리가 될 수 있다.

석유로 세계 최고의 부자 자리에 올랐던 폴 게티Paul Getty는 게티 미술관을 만들어 자신의 컬렉션을 전시했고, 금융 재벌 J. P. 모건J. P Morgan은 생전에 자신이 수집한 작품을 모두 뉴욕 메트로폴리탄 미술관에 기증했다. 우리나라에서도 간송 전형필 선생이 생전에 모은 귀한 예술품을 간송미술관을 통해 전시해오고 있고, 삼성에서 운영하는 미술관 리움 역시 동서고금의 예술품을 공개하고 있다.

돈이 많은 사람도, 가난한 사람도 세상을 떠날 때는 평등하다. 나 역시 내가 마지막으로 입고 갈 수의壽衣에 주머니 하나 달려 있지 않을 것이라는 사실을 안다. 생전에 가장 아끼고 소중히 여기던 그림 한 장 가지고 갈 수 없다. 하지만 사라지지 않는 인류의 유산인 예술품은 시대를 넘어 후손들에게도 우리에게 주었던 즐거움과 행복을 줄 수 있다. 그러니 예술품은 계속 만들어져야 하고 우리 같은 수집가는 이것

이 상하지 않도록 아끼고 보존해야 할 것이다. 내가 수집한 예술품 역시 후세로 전해지면서, 일생 미술품을 아끼고 사랑해온 내 마음을 다른 누군가에게로 연결되게 할 것이라고 믿는다.

나는 학생들에게 강의할 때, 어떤 사람이 되고 싶다고 생각하면 그 분야의 우상을 한 명 선정해 그가 걸어온 길, 성공하기까지의 살아온 여정을 면밀히 연구해 그의 모든 것을 그대로 답습하길 권면한다. 그렇게 함으로써 그 우상의 절반, 아니 10분의 1이라도 이룰 수 있을 것이라고 말이다. 나 같은 사람에게도 감히 그런 어른이 있으니 난 참으로 행복한 사람이 아닐 수 없다.

그 주인공은 20여 년 몸담은 공직에서 권고사직당한 후 벤처기업을 창업해 여러 가지 어려움과 두 번의 큰 위기를 겪었지만, 모두 지혜롭게 이겨냈다. 자신이 피땀 흘려 세운 회사의 주식을 직원들에게 나눠주고, 자신의 재산 가운데 300억 원을 한국과학기술원KAIST에 기부한 존경받는 경영인이다. 2남 3녀의 자식을 두었지만, '유산은 독약'이라는 신념으로 자녀들에게는 교육 이상의 것을 물려주지 않고, 나머지 주식 10퍼센트마저도 어떻게 유용하게 정리할까 고심하는 그분은 바로 미래산업의 창업자 정문술鄭文述 회장님이다.

그분의 집무실을 처음 방문했을 때, 엄선된 작품만을 전시해놓은 격조 높은 미술관을 방문한 듯한 인상을 받았다. 안내데스크 앞에 걸린 이우환의 〈조응〉에서부터 김창렬, 권옥연, 김환기… 그리고 회장실 안에 들어서자 한스 아르프Hans Arp, 권진규, 문신, 엄태정, 존배의 조각들이 자리 잡고 있어 분위기를 압도했다. 자리에 앉자 정면에

백남준의 작품 〈윙클러에게 바치는 헌사Tribute to Dear Winkler, 1995〉가 한눈에 들어왔다. 귀한 손님이 왔다며 회장님이 작품에 전원을 연결하자던 윙클러에 대한 백남준의 존경과 감사의 뜻이 담긴 영상이 전해져 왔다.

이런저런 말씀을 나누다가 점심은 그 자리에서 냉면으로 때우고, 거의 세 시간여에 걸쳐 회장님의 말씀을 가슴에 새길 수 있었다. 빈손으로 갈 수 없어서 내가 쓴 책과, 졸필이지만 그분의 인품에 걸맞다 싶어 서산대사西山大師의 선시禪詩를 서예로 써서 드렸더니, 당신의 책과 함께 《무위당 장일순의 노자 이야기》를 내 손에 쥐여주셨다.

나중에 청계산 자락의 자택을 찾아가 뵈었을 때는 회장님께서 또 한 번 엄청난 일을 해내신 후였다. 애정 어린 소장품들을 모두 경매에 내놓아 그 판매액 전부를 사회에 환원해 유익하게 쓰도록 하셨던 것이다.

그 일이 있기 전에 집무실에서 뵈었을 때 이불 작가의 작품이 두 점이 있기에 한 점을 내게 파실 수 있느냐고 어렵게 여쭸더니, 흔쾌히 그러라고 하시면서 이렇게 단서를 붙이셨다. "단 그 돈을 내게 주지 말고 문 박사께서 아주 유익한 곳에 써주세요. 그 사용처에 후회함이 없도록…." 그런 작품을 내가 어찌 가져올 수 있었겠는가? 욕심이 났음에도 회장님의 큰 뜻 앞에 나는 그냥 물러날 수밖에 없었다.

다만 회장님께서 컬렉션을 처분하고자 하는 계획을 말씀하셨을 때 "회장님은 모든 것을 얼른 줘버리고 편하게 살려는 욕심이라고 하시지만, 꼭 회장님께서 번 몫이라고 회장님이 직접 모두 정리해야 한다는

것도 또 다른 욕심이 아니십니까?" 하며, 당신의 뜻을 따르는 다음 사람들이 더 유익하게 운용할 수 있는 기회를 남겨두시라고 감히 말씀드렸던 일이 있다. 이 얼마나 방자한 말이었을까?

같은 시대를 살아가면서 아름다운 경영인이자 진정한 미술품 수집가인 그분을 내 삶의 지표로 삼고 가까이에서 모실 수 있다는 행운만으로도 나는 더없이 행복한 사람이다. 얼마 전에도 "저는 다른 재산은 몰라도 제가 소장해온 작품을 제 손에서 벗어나게 한다는 건 제 살점을 떼어내는 일만큼 어려울 것 같습니다" 했더니, "자네 나이에는 그런 생각을 가지지 말고 더 열심히 살아가게" 하시면서 그런 생각은 당신 나이쯤 되어서 다시 해보라고 하신다. 그 말씀을 나는 가슴에 새겨두었다.

《구운몽》 원본을 소장하는 자긍심

　20대에 시작한 수집이 일흔에 이르렀으니 수집품의 면면도 그림에서 조각까지 다양해졌지만, 내 컬렉션의 뿌리는 서예이다 보니 컬렉션의 많은 부분은 글씨를 포함한 간찰, 서책들이다. 그중에서도 나를 가장 기쁘게 만들어주고, 수집가로서 자긍심을 심어준 작품이 이으니, 《구운몽九雲夢》 필사본筆寫本이다.

　서포 김만중西浦 金萬重, 1637~1692이 쓴 《구운몽》은 인생무상과 불교의 공空 사상 중심의 불법 귀의를 주제로 쓴 근원 설화소설이다. 1689년 서포가 53세 때 쓴 소설로, 노모를 위로하기 위해서 썼다는 사연은 우리에게 익숙하다. 제목에서 '구九'는 성진(양소유)과 팔선녀(팔 낭자)를 뜻하며, '운雲'은 인생의 부귀영화가 구름과 같이 덧없음을, '몽夢'은 한바탕의 꿈이라는 뜻을 가진, 이원적 환몽 구조의 일대기 형식을 한 소

설이다.

《구운몽》의 한문본으로는 계해본癸亥本, 1803년경, 을사본乙巳本, 1725년경 간결체, 노존본老尊本, 1725년 이전 만연체이 있는데, 이 가운데 내가 소장하고 있는 노존본은 가장 오래된 것이다. 이는 첫머리가 '노존남악강묘법老 尊南岳講妙法'으로 시작되기에 노존본이라 한다.

이 책의 판본板本이 아닌 필사본을 내가 입수하게 된 경위는 지면으로 다 말할 수는 없지만, 두 권으로 이루어진 이 책은 아주 작은 글씨로 원문 모두를 한 자의 흐트러짐도 없이 해서체로 쓴 희귀본이다. 그동안 가장 오래된 것으로 알려졌던, 서울대학교에 소장되어 있는 것은 판본이다. 새롭게 내가 소유하게 된 필사본을 검증해보고자 서울대학교에 문의했더니, '《구운몽》에 관해서는 고려대학교의 정규복丁奎福교수님이 세계적인 권위자니 그분에게 알아보라'는 답변을 받았다.

정 교수님은 1958년 가을부터 《구운몽》에 관한 연구를 해오신 분으로 가히 이 분야에서는 타의 추종을 불허하는 전문가다. 그분을 찾아뵈었더니 전권을 복사해 면밀히 검토하신 후 그 결과를 연세대학교 국학연구소에서 발행하는 〈동방학지東方學志〉 제107집(2000년 3월)에 '문웅본文熊本'으로 올려주셔서 내 책이 세상의 빛을 보게 되었다. 정 교수님의 연구 결과 내가 소장하고 있는 것이 최고본最古本으로 인정받게 되었다.

문웅본《구운몽》외에도 나는 희귀 서책들을 다수 수집했는데, 특히 선현들의 손때가 묻어 있는 필사본 위주로 모으고 있다. 자칫 고서점이나 고물상에서 빛을 보지 못하고 사라져버릴 것들이 내 손에 들어

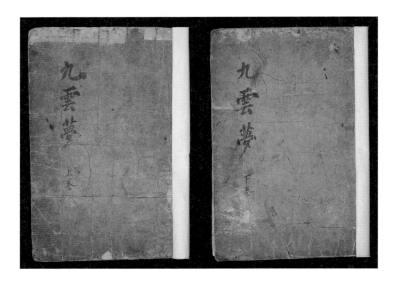

김만중 〈구운몽 노존본〉 상하권 표지 340×210

김만중 〈구운몽 노존본〉 상하권 내지 340×210

옴으로써 잘 보관해서 후대에 전할 수 있게 되었다는 점에서 수집가로서 자긍심도 생긴다.

《구운몽》을 손에 넣은 후에는 그 책을 공부하면서 저자인 서포 김만중에 관해서도 더 깊이 알게 되었다. 알게 되면 관심이 가는 것도 당연한 것. 이전에는 어땠을까 모르겠지만 그날 이후 경매에서 김만중의 간찰을 만나니 얼마나 반가웠는지, 다행히 김만중의 친필 간찰도 손에 넣을 수 있는 행운이 이어졌다.

시대와 사람을 말해주는 편지

　간찰은 오늘날의 편지를 말하는 것으로, 안부와 소식, 용무 따위를 적어 주고받는 글이다. 편지와 똑같이 봉투인 피봉皮封과 내지內紙로 이루어져 있다. 조선시대에는 봉투를 일반적으로 피봉이라고 불렀으며, 먼 지방을 왕복하거나 상대가 높은 사람일 경우 피봉을 한 번 더 썼는데, 이것을 중봉重封이라고 했다. 내지의 내용은 머리말인 서두, 상대방의 안부를 묻는 후문, 보내는 이의 근황인 자서, 사연을 적은 술사, 마무리하는 글인 결미로 이루어진다.

　간찰은 역사서가 보여주지 못하는 그 시대의 평범하고 다양한 생활상을 보여준다. 스승과 제자 간, 동료 간의 정감 어린 글들 속에는 그 시대상을 반영하는 문장들이 깃들어 있다. 출가시킨 딸에게 모친이 구구절절이 적어 보낸 글은 타인이 읽어도 눈물겹다.

지금의 편지봉투는 19세기 후반 서양의 근대 우편제도로부터 시작되었으며, 가로로 긴 장방형으로 왼쪽 위에는 보내는 사람, 오른쪽 아래에는 받는 사람을 적는다. 간찰은 이와 달리 세로로 긴 형태다. 일반적으로 오른쪽에 받는 사람, 왼쪽에 보내는 사람에 대한 정보를 적는데, 가까운 사이에는 보내는 사람은 생략하고 받는 사람만 적기도 한다. 또 보내는 사람과 받는 사람에 대한 정보는 전혀 없이 '상서上書' 또는 '근배상후謹拜上候' 등과 같은 표현을 쓰기도 한다.

서두에는 '그동안 안부를 여쭙지 못해서' '지난번 만나 뵌 이후로' '지난번 부친 간찰 이후로' '평소에 교분이 없었지만' 그밖에 절기와 계절 인사 등 각양각색의 사항에 따라서 간찰을 쓰는 사람의 심정을 표현한다.

옛사람들은 태어나서 죽을 때까지 간찰 속에서 살았다고 해도 과언이 아닐 만큼 수많은 양의 간찰이 현재 낱장이나 묶음 책 형태로 전국 곳곳에서 발견되고 있다. 교통수단도 발달하지 않았고 전화도 없던 시절, 옛사람들에게 간찰은 단순히 안부를 묻고 소식을 전하는 수단 이상의 의미를 지녔다.

특히 간찰은 사제 간에 학술과 시사를 토론하는 치열한 담론의 도구로서 인식되었기 때문에 그 내용은 역사를 비롯해서 문학사, 사상사, 경제사 등 다양한 방면에 걸쳐 연구 자료로 활용되고 있다. 또한 간찰 자체로 서예사의 흐름과 함께 그 시대의 문화를 살펴보는 중요한 소재가 되고 있다. 다만 고문서에 남아 있는 간찰은 초서草書로 쓰여 있는 경우가 많아서 판독은 물론 독특한 격식과 용어를 파악하기

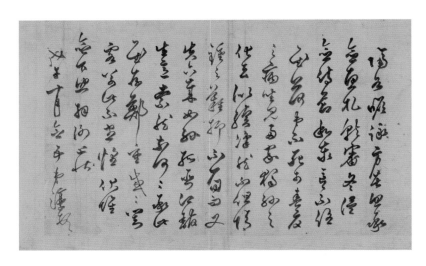

윤순 〈간찰〉 328×540

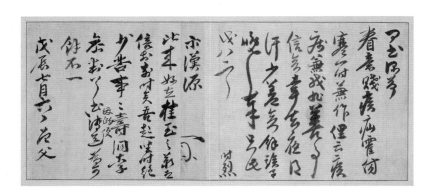

송시열 〈간찰〉 195×455

가 쉽지 않다는 단점이 있다. 그렇더라도 서예사적으로 명필들의 글을 볼 수 있어서 그것만으로도 참으로 소중하다. 그런 연유로 나도 열심히 모으다 보니 100여 통 이상의 간찰을 소장하게 되었다.

이메일이 활성화되고 휴대폰으로 언제 어디서나 연결되는 시대에, 우편물은 청구서나 고지서밖에 없게 된 것이 참 안타깝다. 그래서 나는 지금도 편지를 자주 쓰려고 한다. 한번은 옛 제자 생각이 나서 편지로 안부를 물었더니 "손편지 받은 것은 교수님께서 보내주신 게 처음입니다"라는 전화를 받았다. 기쁘기도 한 한편 쓸쓸하기도 한 날이었다. 욕심이라면, 우리가 좀 더 편지를 썼으면 하는 것이다. 전화로 이야기하는 것도 어떤 감정이나 기분이 식기 전에 상대에게 바로 전달할 수 있다는 장점이 있지만, 손글씨로 편지를 쓰는 동안 상대를 더 생각하게 되고 그만큼 마음을 나누는 기회가 늘어날 것이다.

성공하려면 그 중심에 서라

1980년 5·18민주화운동 이후 광주는 그야말로 대공황이나 다름없는 경제적 침체기에 접어들었다. 지금도 마찬가지지만, 지방의 건설 경기는 중앙에서 찬바람만 불어도 지방은 엄동설한의 폭설보다 더한 몸살을 앓게 마련이다. 1982년 기왕에 사업을 하면서 어렵기는 마찬가지다 싶어, 보따리를 싸서 서울로 터전을 옮기기로 했다. 인구가 많아서 무얼 해도 먹고는 살겠거니 하는 생각과 아울러, 이 나라 중심에 서고 싶었다. 평소 친형님처럼 모시던 강주영 형님에게 인사를 드렸더니 대뜸 물으신다.

"그래, 어디로 가냐?"

"예, 서울로 갑니다."

"아 글쎄, 서울로 가는 줄은 알고."

"예 성북구 쪽에 친구들이 있어서 그쪽으로 가려고요."

"미친놈! 이놈아, 한 고을에 입성하려면 그곳의 가장 부자 동네로 입성해야지 무슨 변방이냐?"

그 순간 머리를 한 방 딱 맞은 느낌이었다. 그렇다. 기왕 지방에서 서울로 입성하려면 그 한가운데로 파고들어야지, 연고나 형편에 맞춘다고 외곽으로 가면 안 된다는 생각을 했다. 그래서 협소하지만 서초구 방배동에서 서울 생활을 시작했다. 아이들 유치원부터, 구멍가게, 복덕방 등 이웃과 교류를 하게 되었고 열심히 사업을 한 덕분에 작은 집에서 좀 더 넓은 집으로, 지하에서 지상으로, 살림은 점차 나아졌다. 이렇게 서울의 경제 중심지인 소위 강남권에 터를 잡아 약 40년을 살아오고 있다. 나에게 늘 삶의 지침을 주셨던 그분은 지금 SR그룹의 회장이 되셔서 해외까지 사업을 확장하고 계신다.

언젠가 찾아뵈었을 때 "넌 내가 빈말처럼 한 말들도 꼭 귀담아듣고 실행해주시는 것이 기특하다"고 대견하게 여겨주셨다.

생각해보면, 존경할 만한 인생 선배들의 조언이 내 인생의 갈림길에서 길잡이가 되어주곤 했다. GLMPGlobal Logistics Management Program for CEO, 글로벌 물류 최고경영자 과정에서 동문수학하던 삼이그룹 김석희 회장님이 역삼동의 변화와 발전 사항을 곁들여 해주신 권고를 귀담아들었다가 국기원 옆의 역삼동에 새 터전을 마련한 것도 같은 맥락이다. 주거의 자유가 있는 우리나라에서 어디에 터를 잡고 살아가느냐 하는 것은 자유로운 선택이다. 나는 경제 중심지인 강남을 선택한 결과 부가적으로 얻어지는 효과를 톡톡히 얻고 있다. 세상의 많은 사람들이 여건이 좋

은 지역에 와서 살고 싶어도, 모두가 선망하는 그 지역의 땅이 늘어나지 않는 이상 살 수 있는 사람은 한정되어 있기 때문이다.

누구에게 자문을 구하면서도 그 충고를 따르지 않고, 자기 뜻대로만 가는 사람이 많다. 의사의 진찰에 따라 처방을 받고도 그대로 따르지 않는 것처럼 말이다. 미술품 수집도 마찬가지다. 50년 동안 미술품을 수집해오면서 많은 선배들의 조언을 얻어서 지금의 컬렉션을 이루었다. 경력이 오래되고 이름도 조금씩 알리다 보니 나에게 작품을 추천해달라는 요청도 종종 들어왔다.

그런데 이처럼 내게 자문을 구한다고 하면서도 결국은 추천하는 그림을 사지 않고 나중에 원망하듯 "좀 더 강하게 그 작품을 사라고 권하지, 지금은 너무 올라 손도 못 대겠다"고 원망 섞인 말을 하는 이들이 있다. 말을 물가로 끌고 갈 수는 있지만, 물을 마시는 건 말이 해야지 내가 말의 입을 벌려 넣어줄 수야 없지 않은가.

사실 누군가에게 추천 요청을 받으면 내 고민도 깊어진다. 내가 책의 첫머리에 '모르는 분야에 접근하려면 먼저 인격적으로 신뢰할 수 있는 사람의 조언에 따르라'고 했는데, 내가 인격적으로 신뢰받을 수 있을까 하는 점이 나를 주저하게 만들기 때문이다. 누구에게 작품을 추천해줄 때는 아주 신중하지 않으면 안 된다. 소품부터 추천해 "필드에 몇 번 나가셨다 여기고 이 작품 하나 들여놓으세요" 해놓고도, 나중에 그 작품 값이 하락하면 어쩌나 괜한 걱정이 된다.

나를 믿고 추천해주는 작품마다 구입하시는 분들도 있는데 그럴 때마다 책무감이 더해져 작품을 추천하는 일은 점점 더 어려워진다.

김주민 〈Spiral Houses〉 1300×1620

어떤 지인은 "전폭적으로 믿고 결코 후회하지 않는다"라며 나에게 추천을 해달라고 강력히 부탁했다. 그러기를 한 점, 두 점 하다 보니 이우환, 이중섭, 이대원 등의 작품들이 이제 아마 수십 점이 되었을 것이다. 물론 그 과정에서 그 역시 나름대로 공부를 계속하니 이제 전문가 수준에 이르렀다.

한번은 선배가 선물해야 할 곳이 있다며, 미술품을 추천해달라고 부탁해서 김주민 작가의 작품을 권했다. 김 작가가 미국에서 유학할 때 한국을 오가면서 하늘에서 내려다보는 정경이 무척이나 아름다워서 작품의 테마로 하게 되었다고 한다. 바닥에서 올려다보던 시선에서 벗어나 산과 비행기 안에서 내려다보는 시선은 단지 시점의 변화에 그치지 않는다. 그것은 나라는 존재 자체를 다른 것으로 변화시킨다. 예를 들면 새가 된 듯한 느낌을 얻을 수 있고 바람과 구름이 될 수도 있다. 다행히도 얼마 후 추천한 미술품을 받은 분이 매우 기뻐했다는 말을 전해 들었다. 이럴 때는 자신 있게 말한다. 주는 이도 받는 이도 함께 만족해하는 것이 미술품 선물이다.

꾸준히 살아왔을 뿐인데 길이 되었네

2020년 11월 부끄럽게도 내 소장품을 많은 분들에게 보여드릴 기회를 얻었다. 세종문화회관에서 진행한 기획전 '세종컬렉터 스토리 2'라는 이름으로 20일간 전시가 진행되었다. 2019년 초에 세종문화회관 김성규 사장의 제안을 받고 나름대로 준비해온 전시가 코로나19의 엄중한 상황 가운데서도 다행히 생활 속 거리두기 기간에 진행되어서 많은 관람객들에게 선보일 수 있었다. 살다 보니 이런 일도 있다. 나 같은 사람이 언론에 소개되고 대중 앞에 나타날 일이 뭐 있을까? 그저 다른 사람들처럼, 자신에게 주어진 일을 열심히 해왔고 그렇게 70 평생 내 길을 걸어왔을 뿐인데 말이다.

전시에는 내가 평생에 걸쳐 모은 서화미술 3,000여 점 가운데 120여 점을 전문가와 함께 신중하게 선별해 공개했다. 여기에는 이중섭,

오윤, 홍성담, 오지호, 배동신, 이응노, 박고석, 이대원, 우제길, 민웨아웅, 하리 마이어, 랄프 플렉, 구본창, 김녕만, 이성자, 문신, 추사 김정희, 소치 허련, 허형, 남농 허건, 서포 김만중, 이돈흥, 송운회 등 과거와 현재를 아우르는 많은 작가들의 작품이 포함되었다.

쉽지 않은 상황임에도 많은 분들이 와서 관람하는 모습을 보면서, 문화예술에 대한 인식이 하루가 다르게 높아져 간다는 느낌에 기쁨은 더욱 컸다. 또한 전시의 목적에 부합하게, 그동안 수집가에 대한 인식의 전환, 역할의 재정립, 그리고 나 같은 일반 시민도 평생을 두고 미술을 사랑하고 한 점씩이라도 소장하고 아끼면 수집가로서 문화예술 분야에 기여할 수 있다는 촉진제가 되어주었던 것으로 보인다.

전시의 제목인 '저 붉은 색깔이 변하기 전에'는 홍성담 작가가 내게 보내온 옥중편지에서 인용한 것이다. 민주화운동으로 옥살이하던 홍 작가가 감옥에서 심은 나팔꽃을 압화로 만들어 편지에 동봉했던 사연은 앞서 언급했다. 그때 편지에 꽃의 붉은색이 변하기 전에 편지가 도달하길 바란다는 내용을 적었는데, 전시 전체를 감독해준 큐레이터가 전시의 콘셉트와 잘 어울린다며 뽑아주었다.

누구나 마찬가지겠지만, 나도 내 인생을 줄기차게 달려왔다. 아무리 열심히 살아온 사람이라도 회한은 있을 텐데, 나에게는 온통 그런 생각뿐이다.

휴전도 되기 전인 1952년 3월 1일에 태어난 나는 오로지 자력으로 삶을 개척할 수밖에 없었다. 그때는 계획도 목표도 없이 하루하루 최선을 다해 주어진 일에 매진할 뿐이었다. 사업의 업종이나 방향도, 학

2020년 전시회 포스터

문의 목표도 세울 수 없이, 부딪치는 대로 이겨내야 했다.

그것을 후회하는 것은 아니지만 그렇더라도 여기저기에 회한이 남는다. 왜 빙빙 돌아서 왔을까? 인생의 제목이 정해지고 시나리오가 있었더라면, 난관이 닥쳐오더라도 피하지 않고 꿋꿋이 넘어서 오로지 한길로 매진했을 것을…. 역전과 반전을 거듭하면서 이리 피하고 저리 돌아왔다. 지금의 나는 어디에 도달해 있을까?

인생의 목표가 부자가 아니라 더 나은 삶인데, 내가 살아온 길에 가격이라는 흔적만 있고 가치를 망각하며 살아오지는 않았는지 돌아보고 싶다. 이 책을 마무리하는 지금 내가 살아온 삶의 품질은 어떠한지를 숙고해본다.

어느 해에 연우회전에 작품을 출품하면서 퇴계 이황退溪 李滉의 〈자탄〉이라는 시를 써서 낸 적이 있다. 퇴계가 64세 때 제자 김취려에게 써준 시다.

自歎(자탄)

已去光陰吾所惜, 當前功力子何傷.이거광음오소석 당전공력자하상

但從一簣爲山日, 莫自因循莫太忙.단종일궤위산일 막자인순막태망

이미 지난 세월이 나는 안타깝지만, 그대는 이제부터 하면 뭐가 문제인가?

조금씩 흙을 쌓아 산을 이룰 그날까지 미적대지도 말고 너무 서두르지도 말게.

이제부터라도 내 인생의 제목을 정하고 남은 삶의 시나리오를 써내려 가고자 한다. 인생의 방점을 찍는 날이 홀연히 왔을 때, 나의 인생을 예술처럼 살다가 그래도 덜 후회하며 떠나기 위해서….

수집의 세계

개정증보판 1쇄 발행 2021년 3월 15일
개정증보판 3쇄 발행 2022년 5월 25일

지은이 문웅
발행인 안병현
총괄 이승은 **기획관리** 송기욱 **편집장** 박미영
기획편집 김혜영 정혜림 **디자인** 이선미 **마케팅** 신대섭 **관리** 조화연

발행처 주식회사 교보문고
등록 제406-2008-000090호(2008년 12월 5일)
주소 경기도 파주시 문발로 249
전화 대표전화 1544-1900 **주문** 02)3156-3681 **팩스** 0502)987-5725

ISBN 979-11-5909-946-5 (03600)
책값은 표지에 있습니다.